樂境花開

黃友棣 著　東大圖書公司 印行

國立中央圖書館出版品預行編目資料

樂境花開／黃友棣著．--初版．--台北
市：東大出版：三民總經銷，民81
面；　　公分．--（滄海叢刊）
ISBN 957-19-1439-8（精裝）
ISBN 957-19-1440-1（平裝）

1.音樂—論文，講詞等

910.7　　　　　　　　　　81004228

© 樂　　境　　花　　開

著　者　黃友棣
發行人　劉仲文
著作財　東大圖書股份有限公司
　　　　三民書局股份有限公司
　　　　　圖書股份有限公司
　　　　　北市重慶南路一段
　　　　　一號二樓
　　　　○—○七一七五——○號
　　　　　中華民國　　年九月

　　　　　　　　　　　　分

　　　　　　　　　　第○一九七號

　　　　　　　　　　　　准侵害

ISBN 957-19-1439-8（精裝）

樂境花開　目次

樂教生活

樂教生活

一 樂境花開

音樂敎育工作者，日夕所期望的，是在世界上能使音樂之花處處開；萬紫千紅，點綴得人間有如仙境。

愛花的人，當然是喜愛清新秀麗的鮮花。昔日文人雅士，不辭勞苦，跋涉長途，遠赴洛陽賞牡丹，都是因爲愛花之美。倘因節令相違，無法賞到盛放的牡丹，就成爲終生憾事。朱贊皇「詠牡丹詩」云：

漫道此花眞富貴，有誰來看未開時。

吳飛池「過洛陽問牡丹」詩云：

到耳盡誇顏色好，未開先賞斷無人。

其實，眞心愛花的人，非但愛燦爛盛開的花朵，同時也愛含苞欲放的花蕾；而且更愛那些將來纔發蕾的幼苗。老實說，這些幼苗纔是充滿希望的天香國色，具有輝煌瑰麗的錦繡前程。但，一般人總是喜歡眼前的美景，我們仍須把具體的鮮花，呈現在他們的眼前，然後可以收得美育的良效。陽明山上的花海，堪用爲現實的美育場地，黃瑩先生的歌詞「錦簇陽明」有句云：

桃花灼灼添鮮艷，李花雪白更嬌嬈。

杜鵑怒放紅似火，紅梅威開霞光耀。

在北方，人人皆知道，由多季到春季，梅花、桃花、李花、杜鵑，是魚貫開放；但在陽明山上，大自然竟能使它們同時盛開，賞花的衆人，無不爲羣花之美所震慑。就憑這種「容受的愛」爲引導，乃啓發出至善至美的「施與的愛」。人人因愛花而樂於栽花，甘願與他人共享美的境界；這是賞花的最佳教育效果。人人能在內心培植起「施與的愛」，這個世界就能變得更善、更美、更眞；這是音樂教育工作者全心嚮往的目標。

（註）人們之愛美麗，愛聰明，是傾心於對方的既成價值。對方的既成價值愈高，則愛之愈

甚；這便是「容受的愛」。「施與的愛」則願將自己所既成的價值施給他人；遇對方愈不成熟，

愈不完全，則愛之愈甚。「施與的愛」實在是由「容受的愛」引伸出來，而且互成因果，循環不

息。諺云，「若要散播陽光給衆人，首先要自己心內有陽光」。「容受的愛」便是吸收陽光，充

實自己；把陽光貯備，培育，然後發揮出來。在此過程之中，我們必須力盡所能，加以協助；這

是音樂敎育工作者服務人羣的心願。

見解：

有人認爲花開錦繡，美則美矣；但美不能飽肚，不能暖身，有何好處？他們最愛元朝詩人的

　　棗花似小能成實，桑葉雖粗解作絲。

　　惟有牡丹如斗大，不成一事又空枝。

恰似那位老太太向人訴苦：「我的孫女終日練習奏鋼琴，連續練了三年，也見不到具體成

績。鄰家的孩子就威風得多，他練書法與繪畫，一個月就有大疊字畫堆滿了房間！」

他們只看到「有形之益」而看不到「無形之利」；都是墨子的門徒，實在應該接受荀子的斥

責：「蔽於用而不知文」。其實，能見其利的事物，可養我身；未見其利的事物，可養我神。身

體的營養很重要，心靈的滋潤更重要。他們眼光狹窄，又缺信心；烏雲掩日，就以為太陽已死；冰封大地，就以為春天已亡。我們必須喚醒他們，要使他們明白，美育可以啓發善心，善心可以改造世界；這是音樂教育工作者共信不疑的事實。

有人認為種植花果，既費時間，又費氣力。現代生活，既要迅速，又要省力；何不使用塑膠花果，遍插樹梢呢？插起塑膠花果，可作裝飾以應付一時之需要。但那些不是從根生長出來的花果，完全沒有生命的光彩；藝術文化，實在用不着它！宋朝詩人陸游說得好：

　　古人學問無遺力，少壯功夫老始成。

　　紙上得來終覺淺，絕知此事要躬行。

藝術創作，必須基於眞誠，再加鍛鍊，乃具生命之力。一切貪快，貪多的陋習，皆須掃除淨盡；這是音樂教育工作者常記心頭的守則。

我們常見善心的栽花者，對花呵護備至。可惜愛之不得其法，竟使臺花變成營養不良，不能適應大自然的環境。許多生長在優良環境中的學生，物質設備，樣樣齊全，技術訓練，堪稱傑

出；但意志脆弱，心靈空虛，每遇困難就不知所措。恰似嬌弱的牽牛花，只能依賴籬笆生長，經

不起狂風吹，暴雨打，烈日曬，冷霜侵。這種營養失調的狀況，是欠缺維他命P的病症。（P代

表 Pain, Poverty，即是痛苦與貧困）。對於生長在幸福環境中的孩子們，這是一種致命的病

症。從來都不曾受過痛苦與貧困的磨練，到頭來，就具有虛弱的體質，萎靡的意志。栽花的人必

須時時自省，以免愛之適足以害之。

捱受得起痛苦與貧困的磨練，是值得讚美的；但更值得讚美的，是能把痛苦與貧困，化作健

康的營養素。世界上所有偉大的藝人，都是如此誕生出來的。痛苦與貧困，實在是值得祝福的營

養素；沒有它們，事業絕難成就。請看污水池邊的野花叢叢盛開，而肥沃園中的玫瑰却容顏憔

悴；善心的栽花者就該明白其原因何在了。這是音樂教育工作者時刻不忘的省思。

在這音樂境界中，為了要把羣花從根培植起來，我們重視切實的耕耘。與其在廣場中高談濶

論以討喝采，不如在園地上栽出鮮花供人欣賞。有一首活潑小曲，甚得衆人喜愛，其詞云：

且莫呆呆將來繞做世界偉大事，更莫空想把光照遠方。

在你面前許多事情要你用力幹，無論到何處，放光芒！

這是音樂教育工作者堅守不渝的信念。

（註）這首小曲是六十年前（一九三○年）廣州市眞光女子中學的生活歌，英文原名本來是 Brighten the corner where you are，作者姓名無從查考。因爲琴譜遺失，香港眞光女子中學校長何中中女士在一九五○年請我爲之編整琴譜，她並將歌詞譯成中文，取名「放光芒」。

在下文，先概說民國八十年來樂教的往跡，然後擬出音樂創作的路向。各篇短文，皆是站在「音樂大衆化」的原則，解說「生活音樂化，音樂生活化」的道理。

卷後的兩篇專題研究，是這册材料的重心：

(一)莊子的「逍遙遊」與孟子的「衆樂樂」——說明樂教工作者必須認識道家的理想境界，同時也必須學習儒家的實踐精神；因爲我們決不止於空談而忘記實踐。

(二)站在樂教立場分析詩經裏的「淫詩」——說明歷代學者拋開音樂，徒以義理說詩，於是鑄成大錯；我們應以此爲誡。

此稿初成，承蒙何照清老師賜助，不辭辛勞，爲我詳加校訂。何老師精研老莊哲學，對禪學造詣尤深，爲我指出錯漏多處，使我非常敬佩；特遵所囑，逐一修訂。付梓之日，更蒙何照清老師賜予校讀後記，深感榮幸；特卽列於册內，以表衷誠的謝意。

一九九二年七月於高雄

二 我國樂教的往跡與前路

在這八十年來，我國音樂教育所走過的路途，實在是極為崎嶇險阻。社會不安，人材缺乏，當然使樂教成績不佳；而其主要原因，乃是由於音樂工作者欠缺明辨的眼光與穩健的基礎。根據我從幼至長所接觸到的音樂情況，可以概見我國樂教的往跡。

民國十三年（一九二一年）前後，我就讀小學的期間，學校歌曲包括來自日本的學堂歌以及文人創作的雅樂；更有教會的聖歌與戲班的雜曲，都是教師自由選用。所用的樂譜，主要的是阿剌伯數目字的簡譜，（來自日本學堂）；工尺合士上的文字譜，（來自國樂傳統）；五線譜則很少應用，原因是沒有這種需要。當時學校內的音樂課，實在只是用來調劑生活；關於發聲練習，節奏訓練，樂理知識，校中並無規定教習。教會創辦的學校，經常使用教會編訂的教堂聖歌與英文小曲；他們接受西方文化，較為便利。一般學校所唱的歌曲，多由日本學堂歌曲介紹過來，其中也有許多西方的小曲，填入中國歌詞，常因字韻與曲調配置不當，分句與歌譜安排錯誤，唱起

來便覺佶屈聱牙，笑話百出。直至民國二十年，（一九三一年），國內文化出版事業漸趨蓬勃，然後稍見改善。

約在民國十五年，（一九二六年），我就讀中學的期間，戲班的雜曲，歌舞團的小曲，隨着娛樂事業，日漸興盛。後來更有許多消閒的歌曲，有聲電影的歌曲，憑藉唱片的助力，處處風行。為了端正社會風氣，有些歌曲曾被教育當局通令禁唱。其實這些被禁演唱的歌曲，其壞處並不在於題材而在其低劣的唱法；技術幼稚的成份多過意識邪惡的成份。

約在民國二十年，（一九三一年），我就讀大學的期間，便有音樂專家挺身而出，提倡「新音樂運動」，要用世界樂壇的優秀樂曲來提升國內音樂的水準；這實在是國內樂壇的清潔運動。當時國內缺乏音樂創作人材，也未有人提出民族音樂的口號；這個運動，純粹要向世界樂壇看齊，盡力介紹西方的傑出作品。由此逐展開了「中西音樂之爭」：一方要保存國粹，另一方則極力崇洋。又因有人提倡大眾喜愛的戲班雜曲，另又有人重視純粹藝術的西方音樂；於是又造成了「雅俗音樂之爭」。

中西音樂，雅俗音樂，正在爭吵得難解難分之際，九一八事件發生，（一九三一年九月十八日），日本侵我東北；遂使救亡的歌聲，風起雲湧。隨着，盧溝橋事件發生，（一九三七年七月七日），中日戰爭開始；於是愛國音樂的狂潮，沖倒一切壁壘。人人奮起，不分派別；敵愾同仇，齊心抗戰。

當時，急需多量歌曲來服務於國民教育，而作曲人材太少，實在不敷應用。我仍在學習作曲之際，也因現實的需要，負起作曲的責任。各團體所唱的歌曲，除了新作的材料之外，所有西洋歌曲，民間歌曲，教堂歌曲，戲班歌曲，不論古今，不分雅俗，凡是可供應用的，都派上用場，填入淺易的歌詞，喚醒全民抗戰。以前被人賤視的民間歌曲，現在都常登大雅之堂；雅俗融洽，使樂壇上瀰漫着一片前所未有的和諧氣氛。後人談及抗戰期間的音樂蓬勃，常感值得自豪；其實當時作品雖多，質素却非完美。用來做宣傳工作，成績不錯；但藝術價值，並不算高。在熱烈進行之中，却能洗清了樂壇上的積垢，達成了昔日「新音樂運動」的願望，堪稱一大快事。

從抗戰結束（一九四五年）以迄現在，不覺已經過了四十餘年。由於社會日趨繁榮，音響器材進步，我們的樂壇，充塞着各式各樣的音樂作品；中樂、西樂、今樂、古樂、雅樂、俗樂，都站在平等地位，自由發展。在他們彼此之間，對於保守與創新，常存很大的歧見。要消除這種專業上的歧見，我們必須尋找出更好的方法來。

在數十年工作經驗之中，我深信，要使中國音樂現代化與世界化，必須先建立起中國風格的和聲方法。我們都曉得，中國音樂的音階，並非只是大音階與小音階，而是各個結構不同的調式。調式裏的各個和絃，雖無稀奇怪誕的容貌，却有樸素清新的內涵。以這些調式的和絃為基礎，加入中國風格的樂語，作成的樂曲，必有濃厚的民族色彩。何謂中國風格的樂語？每個地區的居民，都有其常用的辭彙與慣用的語態，這是外地居民難以模仿得到；在音樂言之，這便是該

地區的樂語。能運用這些樂語在音樂作品之中，該地區的居民，聽起來就感到更親切。崇洋的作曲者，急需民族風格的樂語，以求增強民族的性格。保守的作曲者，急需民族風格的和聲，以求跳出單調的牢籠。憑藉中國風格的和聲方法為媒介，中西之爭，雅俗之爭，都可消解於無形了。

下列十項，是我們目前所該走的路。只因不想徒作空談，所以列出實際的作品為例證：

（一）中國音樂中國化

常見那些填入中國歌詞來演唱的外國歌曲，因為字韻與曲調配置不當，使唱者與聽者都感到不愉快；本來很優美的歌曲，也變成很難聽。例如，「蝴蝶飛」唱成「蝴蝶肥」，「長相思」唱成「長想死」，「齊來讚主」唱成「齊來讚豬」；皆可說明「非中國化」的原因。中國歌曲中國化，起碼的條件是歌詞的字韻正確，以免聽者產生誤會。

至於那些沒有歌詞的器樂曲，若要聽者感到親切，必須能夠熟練地運用中國的樂語。所有那些多調音樂，無調音樂，以不協和絃為主的樂曲，我們都只用為輔助材料，却不用為樂曲的主體。如此，中國音樂作品乃能中國化。我所作的聲樂曲與器樂曲，都以此為原則。

(二) 藝術歌曲大眾化

藝術歌曲是詩樂結合的產品。作曲者要用音樂去把詩中的境界描繪出來。倘若作曲者對詩認識不深，則縱使音樂技術極為高明，其作品也無法獲得聽眾之喜愛。藝術歌曲必須簡而美，淺而明，使人易唱易奏，易聽易懂；這便是我國聖賢所說「大樂必易」的本義。

(三) 民間歌曲高貴化

民歌對於國人，具有奇妙的親切性；但常被錯誤的唱法所傷害。例如，發聲錯誤，詞句粗劣，都使民歌受人厭棄。若能端正其唱法，淨化其詞句；用和聲美化其色彩，用對位擴展其結構；則民歌必能增加高貴品質。鄉村姑娘，足以成為公主，更可晉為皇后。我用串珠成鍊的方法，編成多首合唱民歌組曲，可作例證。

(四) 愛國歌曲藝術化

愛國歌曲的詞句，常用口號堆砌，全篇總是高呼擁護，使唱者聽者都感厭煩。爲了避去內容的呆滯，題材必須活潑化，趣味化，以提高愛國歌曲的藝術價值。誠然這是歌詞作者的責任；但作曲者也必須從音樂方面，美化其曲調，活潑其進行，把從外而內的紀律命令，化成從內而外的融洽和諧。我所作的許多愛國合唱歌曲，都是按此原則完成。

（五）傳統樂曲現代化

自古傳來的樂曲，無論是聲樂所唱，器樂所奏，都該加以整理，以期適合現代聽眾欣賞。保存國粹與力求進步，二者必須互相協調而非互相衝突。倘若不按照古曲的特性，妄作主張去求取現代化與世界化，就不是美化古曲而是糟蹋古曲了。例如，替王昭君穿上三點式的泳裝，爲林黛玉穿上時髦的迷你裙；也許有人認爲甚有新意，但實在是衣不稱身，氣氛盡失了！在我的提琴曲集，鋼琴曲集之中，有不少實例可以爲證。

（六）榮耀古代詩人的成就

我國語言，屬於音樂化的語言；我國文字，具有藝術化的內涵；這是世界各國公認的事實。

我國歷代詩人的著作，實在是稀有的文化寶藏，我們必須誠心愛護。世界各國，無不珍惜其國家的文化財產，無不盡力榮耀其古代詩人的作品。我們必須使用中國風格的音樂，來榮耀古代詩人的成就；同時也要藉音樂的助力，使國人能夠更切實地認識到古代詩人的崇高價值。我所作的藝術歌曲以及唐宋詩詞合唱曲，都是依此設計完成。

（七）　表彰音樂前賢的作品

我國音樂前賢，留下不少傑出的聲樂作品；它們都是獨唱歌曲，合唱團體無法使用。為紀念前賢的辛勞，為使各個合唱團體皆能分享前賢的恩賜；我乃為之編成合唱歌曲，以增興趣，以廣推行。「中國藝術歌曲選萃，合唱新編」的二十首合唱曲，就是由此編成的。

（八）　寓詩於樂的設計

詩人們的傑出作品，不應只限用作歌詞來演唱，更可將其優美的詩境，發展成為獨奏與合奏的樂曲；這便是寓詩於樂的設計。試舉數首近作為例：

（鋼琴獨奏曲）

1. 武陵仙境──演繹陶潛、王維「桃花源」的理想。

2. 長干行──組合民歌，刻劃李白「長干行」的故事。

3. 飛越雲濤──描繪李清照「漁家傲」（記夢）的詞意。

（提琴獨奏）

四時漁家樂，狸奴戲絮，皆描繪韋瀚章所作的詩境。

（長笛獨奏曲）

1. 燕詩──描繪白居易「燕詩」的情節。

2. 夜怨──描繪韋瀚章「夜怨」的內容。

（九） 朗誦歌唱之合一

我國文字，以平仄變化使同一個字產生多種不同的意義。這種平仄變化，實在就是音樂的變化；因此，世界各國皆稱我國的語言爲音樂化的語言。

昔日歐洲的樂人，認爲朗誦與歌唱是屬於兩個互不相容的世界；他們說，「恰似把一隻鳥與一匹馬同時繫在車前，到頭來，必須犧牲其一」。但在我國的文字語言，卻無此種衝突。我們的朗誦與歌唱，根本沒有截然的分界；這是我國文字語言的優秀之處。爲了要例證這種優點，我把

朗誦與歌唱，合一使用於樂曲之中，使聽者皆能切實認識我國的誦與唱，常可融成一體。在「琵琶行」，（唐，白居易），「聽董大彈胡笳弄」，（唐，李頎），「傷別離」，（宋，辛棄疾），「偉大的中華」，（何志浩）等樂曲之中，皆有充份的實例。

（十）　音樂哲理生活化

為了要闡明音樂與生活的哲理，我不得不用文字來做解說工具；所以蒐集古今中外的音樂材料，用深入淺出的方法，詳細註釋。這二十年來，臺北東大圖書公司為我印出這九冊文集，（樂林蓽露，音樂人生，琴臺碎語，樂谷鳴泉，樂韻飄香，樂圃長春，樂苑春回，樂風泱泱，樂境花開），使我感激不盡。

至於我的音樂作品，香港幸運樂譜服務社白雲鵬先生，不畏辛勞，把我這六十年來所作的樂曲，分十項選輯印成專集；（所有絃樂合奏與管絃樂曲總譜，概不列入）。他在忙碌的日常工作之餘，默默進行，在此十餘年中，陸續印出，至今已接近完成；實屬難能可貴。此十項作品專集，已印出的有六項，（共為七冊），仍在印刷中的有四項，（共為四冊）。印出這些樂曲，實在只為供應樂友們的需要，並非有利可圖。白雲鵬先生付出謄寫樂譜的辛勞，更有許多善心人士顧意負擔印刷樂譜的費用，我則小心校對，好使被人複印的樂譜錯漏更少，可免以訛傳訛，貽害

大衆。就是爲此，我要衷心感謝白先生與諸位愛樂的善心人士。下列是已印出的六項專集內容：

(一)唐宋詩詞合唱曲，三十首，一冊，一七五頁，印出的年份是一九八五年。

(二)獨唱藝術歌曲選，六十首，一冊，二三四頁，一九八六年。

(三)合唱藝術歌曲選，分印成兩册：

(A)藝術歌曲，五十二首，一冊，二九六頁，一九八七年。

(B)聯篇合唱曲，十二首，一冊，二四七頁，一九九〇年。

(四)合唱民歌組曲選，二十首，一冊，二三二頁，一九九〇年。

(五)鋼琴獨奏曲選，二十首，一冊，一一六頁，劉富美編訂，一九九〇年。

(十)中國藝術歌曲選萃，合唱新編，二十首，一冊，一〇四頁，一九八〇年。這册原來是列在第十，但印出最先；原因是當年各團體急需應用。

下列是待印的四項，謄譜，校對，皆已完成，只待編排與付印。各冊內容如下：

(六)提琴‧長笛獨奏曲選，提琴曲二十首，長笛曲三首。

(七)兒童藝術歌曲選，齊唱，二部合唱，三部合唱，歌曲共一百一十首。

(八)少年合唱歌曲選，二部合唱，三部合唱，歌曲七十三首。

(九)清唱劇‧歌劇‧舞劇曲選，十五首，一冊，三二七頁。其目錄如下…

(大合唱)

1. 良口烽煙曲（抗戰歌曲「粵北勝利大合唱」，七章），荷子作詞。

2. 血戰古寧頭（三章），黃瑩作詞。

3. 雲山戀（三章），許建吾作詞。

4. 琵琶行 （唐）白居易詩。

5. 聽董大彈胡笳弄 （唐）李頎詩。

6. 傷別離 （宋）辛棄疾詞「賀新郎」。

7. 春回寶島（二章） 黃瑩作詞，女高音及混聲四部合唱。

8. 愛河夜色 楊濤作詞，女高音及混聲四部合唱。

（歌劇）

1. 木蘭從軍（一景三場） 黎覺奔編劇作詞。

2. 鹿車鈴兒響叮噹（一景五場） 韋瀚章編劇作詞。

（舞劇）（凡有合唱，皆在後臺，原則是舞者不唱，唱者不舞）

1. 小猫西西 于伯齡，李韶作詞。

2. 大樹 許建吾作詞。

3. 夢境成眞。

4. 飛越雲濤 根據李清照詞「漁家傲」（記夢）作成。

5.長干行　根據李白詩「長干行」編成民歌組曲。

至於合唱的愛國歌曲，篇幅較多，已由各個機構印出；故不列入專集之內。下列是其中的一部份：

我要歸故鄉（四章），北風（三章），皆爲李韶作詞，正中書局，一九五二年。

中華民國讚（羅家倫譯詞），紅燈，竹籬謠，（李韶作詞），香港海潮出版社，一九五七年。

金門頌（四章），鍾梅音，俞南屏作詞，香港中外出版社，一九六三年。

中華大合唱（三章），梁寒操作詞，香港中外出版社，一九六三年。

偉大的中華（十一章），何志浩作詞，中國文藝協會，天同出版社，一九六七年。曾獲中山文獎。

偉大的國父（九章），偉大的領袖（六章），黃埔頌（五章），皆爲何志浩作詞，中國文藝協會，一九六七年。

壯歌行（四章），黃杰作詞，臺灣省政府，一九六九年。

海嶽中興頌，白雲詞，大忠大勇，皆爲秦孝儀作詞，中國廣播公司，一九七一年。

風雨遠航，您的微笑，皆爲黃瑩作詞，合唱天地，一九七七年。

寶島長春（四章），王金榮作詞，中國音樂書房，一九九〇年。

此外，爲王文山先生歌詞所作的歌曲三十首，香港幸運樂譜服務社編印爲「拋磚詞曲第三集」，一九七〇年。何志浩先生配詞的「合唱民歌組曲」，二十六首，分兩冊，由華岡中華學術研究院印行，一九七三年。「樂府新聲」包括合唱歌曲二十三首，中國音樂書房，一九九〇年。爲耕雲禪學會作的「安祥禪唱」十五首，由該會印行，一九九二年。

近年將臺灣民歌的曲調，編成鋼琴獨奏組曲，以供舞蹈團體演出之用；將在下文另章詳述之。（見本冊第二十六篇）

三 虛靜境界

古人每說及知音的故事，總是舉出春秋時代的伯牙與鍾子期爲例。在呂氏春秋（本味篇），韓詩外傳（卷九），風俗通義（聲音篇），說苑（尊賢篇），皆有記載。下列文字，採自列子（湯問篇第十二段）；此段文字的後半，說及伯牙遊於泰山之陰，是上列各書所沒有的材料：

伯牙善鼓琴，鍾子期善聽。伯牙鼓琴，志在高山，鍾子期曰，「善哉！峩峩兮若泰山」。志在流水，鍾子期曰，「善哉！洋洋兮若江河」。伯牙所念，鍾子期必得之。伯牙遊於泰山之陰，猝逢暴雨；止於岩下。心悲，乃援琴而鼓之；初爲霖雨之操，更造崩山之音。曲每奏，鍾子期輒窮其趣。伯牙乃捨琴而嘆曰，「善哉！善哉！子之聽夫！志想象猶吾心也。吾何逃於聲哉！」

伯牙奏琴的精湛技術與鍾子期聽樂的卓越才華，二千餘年以來，舉世傳為佳話。其實，以音樂來描繪高山流水，對於奏者與聽者，皆止於聲響的聽賞；這並不算得是了不起的才幹。難怪唐朝詩人白居易就嘲笑他們：

却怪鍾期耳，唯聽山與水。

優秀的音樂，並非徒然描繪大自然的聲響，而是藉美妙的樂曲，把聽者帶進虛靜的境界之中。在虛靜的境界中，處處都洋溢着奇麗的音樂；這些纔是真正的音樂。白居易的「船夜鼓琴詩」云：

鳥栖月不動，月明夜江深。
身外都無事，舟中只有琴。
七絃為益友，兩耳是知音。
心靜即聲淡，其間無古今。

愛樂的人士，喜歡內心的虛靜境界，多過外在的華麗聲響；所以白居易更愛那簡單樸素的五

絃琴。他有一首詩，讚美五絃琴；結句云：

所以綠窗琴，日日生塵土。

嗟嗟俗人耳，好今不好古；

「禮樂記」云，「舜彈五絃之琴以歌南風」。「說文」謂琴為神農所作。「世本」謂瑟為庖犧所作，原為五十絃，黃帝破為二十五絃。白居易就愛簡樸的五絃琴，不愛那多絃的瑟。他所作的「五絃彈」，是讚美趙璧演奏五絃琴的精巧技術，同時歌頌高雅清淡的古樂。此詩對五絃琴的演奏，有詳細的描繪，值得我們小心欣賞：

五絃彈，五絃彈，聽者傾耳心寥寥。

趙璧知君入骨愛，五絃一一為君調。

第一第二絃索索，秋風拂松疏韻落。

第三第四絃泠泠，夜鶴憶子籠中鳴。

第五絃聲最掩抑，隴水凍咽流不得。

五絃並奏君試聽，悽悽切切復錚錚。

鐵聲珊瑚一兩曲，冰瀉玉盤千萬聲。

鐵聲殺，冰聲寒；

殺聲入耳膚血慘，寒氣中人肌骨酸。

曲終聲盡欲半日，四座相對愁無言。

座中有一遠方士，唧唧咨咨聲不已；

自嘆今朝初得聞，始知孳賀平生耳。

唯愛趙璧白髮生，老死人間無此聲。

遠方士，爾聽五絃信為美，

吾聞正始之音不如是。

正始之音其若何？朱絃疏越清廟歌。

一彈一唱再三歎，曲淡節稀聲不多。

融融曳曳召元氣，聽之不覺心平和。

人情重今多賤古，古琴有絃人不撫。

更從趙璧藝成來，二十五絃不如五。

白居易自註此詩是「惡鄭之奪雅」，就是討厭那些流行俗樂佔據了高雅古樂的地位。他說明

今樂不如古樂，俗樂不如雅樂，二十五絃琴不如五絃琴，五絃琴又比不上正始時代是漢朝末年，三國時代，魏，邵陵，厲公的年號（公元二四○年）。白居易生於唐朝，他的生逝年份是在公元七七二年至八四六年，是正始之後五百餘年了。

白居易喜愛雅淡的音樂，甚至不需人奏而只愛盧靜的境界。他有詩云：

置琴曲几上，慵坐但含情。

何煩故揮弄，風絃自有聲。

他認爲不必故意去演奏，輕風吹拂琴絃，就是最佳的音樂。這就踏入無聲之樂的境界中了。

對於內心洋溢着音樂的人，其心靈已經生活於無聲之樂的境界裏，根本用不着有聲之樂來做敲門磚了！

梁武帝蕭衍的長子蕭統（昭明太子）所撰的「陶靖節傳」，說及詩人陶淵明的生活云，「淵明不解音律而蓄無絃琴一張。每酒適，輒撫弄以寄其意」。這是無聲之樂的最佳事例。李白詩云：

大音自成曲，但奏無絃琴。

其實，內心既已入於音樂境界，這張無絃琴也屬多餘之物，得魚忘筌，得兔忘蹄，得意忘言，得樂當然可以忘琴了。

雖然無聲之樂是我們的教育目標，我們必須重視教育的過程；要用有聲之樂來做實際的教育工具。如果要人人立刻都愛上了無聲之樂，則徒然成爲空談，不切實際；非但無益，而且有害。

今日我們的環境中，處處都充塞着聲音的污染。音響器材愈發達，普遍被人濫用，把衆人騷擾得愈不得安寧。嘈雜不堪的聲響，使人心神焦躁；終於令人養成了視而不見，聽而不聞的習慣。身心麻木了，對於周圍的事物，漠不關心了！樂教工作者該如何救治這種現代病症呢？

莊子在「人間世」篇中，曾經解釋「心齋」，（心的齋戒）說明「吃素不吃葷」，只是祭祀所用的齋戒；而「心的齋戒」則是「心志專一」。對於聲音，不只是用耳去聆聽，不只是用心去領會，而是用氣去容納。用耳聽，所得的只是浮動於外的聲響；用心聽，所得的只是物物相感的情況；用氣聽，則能以虛靜去容納萬物。只有虛靜的心靈，乃能凝聚眞道。——這便是「心的齋戒」。（莊子的原文是：：無聽之以耳，而聽之以心；無聽之以心，而聽之以氣。聽止於耳，心止於符；氣也者，虛而待物者也。唯道集虛。虛者，心齋也。）對於一般人，虛靜境界乃是快樂生活的根基；對於創作者，虛靜境界乃是藝術靈感的泉源。蘇軾「送參寥師」詩云：

欲令詩語妙，無厭空且靜；

靜故了群動，空故納萬境。

不獨詩的創作如此，一切藝術創作，亦皆如此；能夠進入空靜境界，心靈乃能感悟眞美所在。

一般人聽音樂，慣於只聽其浮面的聲音，而懶得細察其內涵；所以認爲聽得高山流水以及霖雨崩山，就是了不起的才幹。這種幼稚的見解，是可以通過教育方法來改善的。我們在創作樂曲之時，必須使用特殊的設計；言之有物，務期吸引聽者，使他們自動地全心傾聽。如此，乃能把他們帶進虛靜的境界之中，以淨化他們的身心，美化他們的思想。我們的方法是：

用優美的曲調去吸引他們的注意，

用愉快的節奏去撫慰他們的心靈，

用瑰麗的和絃去潤澤他們的精神，

用奇妙的音色去啟發他們的想像，

用對位的技術去組合不同的素材；

讓他們在聽樂之際，親自體驗到掘得寶藏的喜悅，而不徒以聽取高山流水，霖雨崩山之聲爲滿足。

在此，我應舉出兩則樂曲的設計爲實例：

（Ｉ）

「秋夕」是張秀亞女士所作的抒情詩篇。她的摯友鍾梅音女士，極愛此詩的清麗，乃請我為之作曲。在一九五七年，我為之作成獨唱曲，後來再改編為混聲合唱。此詩描繪秋夕的景色：湖水，白露，螢光，微月，山徑，蟲聲，有獨到的靜美境界；最後點出秋夕標題，顯示夏日已逝，詩境奇麗，使我深為敬佩：

何處飄來了一絲淡香，

可是夏日留下的一朵薔薇？

（Ⅱ）

在作曲時，我就把人人熟悉的英國小曲「夏日最後之玫瑰」剪裁之成為此詩句的曲調。聽者可以從聽覺嗅到薔薇的芳香，從此能切實地體驗到全心聆聽所獲得的喜悅。

「白雲詞」是秦孝儀先生所作的愛國歌詞，是古風的長短句。最後一段的數句是：

悠悠白雲，皎皎日出。

莫蹉跎年少，莫磨損志節。

誓持寸丹，亦有寸鐵。

河嶽不遠，我心泣血。

在結尾「日出」兩個字，實在很難唱得響亮。我必須運用一個有力的曲調，來扶持着歌詞的進行；但想了許久，仍然未能解決。終於有一天下午，我在洗衣服之時，突然想到可以把義大利的名曲「我的太陽」片段，應用於此。在此瞬間，我體會到昔日亞基米德的心態。（註）亞基米德（Archimedes）是希臘數學家，（公元前二八七年至二一二年），在澡堂洗澡時，因水的浮力而悟出比重定律。當時，他狂喜而呼「我找到了！」（Euraka!）赤身跑囘家去。

這首歌曲，與秦孝儀先生作詞的其他歌曲（思我故鄉，大忠大勇，海嶽中興頌），同時由中國廣播公司印行及廣播（一九六九年）。此曲可使聽者從聽覺看到太陽的光輝，從此能切實地體驗到全心聆聽所獲得的喜悅。

世人總不曉得虛靜境界的養生價值，而常以「目視四面，耳聽八方」爲能。其實，這乃是分

心的生活，有損健康，殊非養生之道。人們以爲聽得多是高才，食得多是福氣；却不曉得，聽得太多，內心就擾攘不寧；食得太多，身體便肥腫難分。諺云，「一手畫圓，一手畫方，則方圓不成」。貪多的結果，必是全盤失敗。

列子（黃帝篇，第十段）說及孔子看見一位老人捕蟬，絕不失手；乃對弟子們說「用志不分，乃疑於神」。這是說，用心專一則可與神明相比擬。這段記錄，原本出自莊子，外篇，「達生」。列子書中，這段文字之後，多添了捕蟬老人的結論：（對孔子說）

汝逢衣徒也，亦何知問是乎？

倚汝所以，而後載言其上。

這裏所說的「逢衣」，是指「逢掖之衣」，（逢即是豐，是大的意思），就是「大袖的深衣」，爲貴人所穿的衣。這句是捕蟬老人對孔子所說的話，大意是「你是穿大袖衣的貴人，怎會曉得問到這等事情呢？拋開你的成見，纔可以談到高一層的道理了」。這幾句話，用來向現代人說，却是甚爲恰當之事。現代人的生活，旣貪多，又貪快，用志不能專一。看來似乎是樣樣皆能，實則一無是處。俗諺說得好，「週身刀，沒把利」，實在可惜！從此我們應該明白：

想做事成功，必須能够用心專一；

想用心專一，必須先入虛靜境界。

（附記）「用志不分，乃凝於神」。在莊子版本之內，有不少都印爲「乃凝於神」。許多學者，包括俞樾，陶鴻慶，王叔岷，都認爲「疑」字比較正確。這兩句話的原意是：「用心專一則可與神明相比擬」，並非說「用心專一則精神凝聚」。我也認爲該是「疑」而不是「凝」。從蘇軾題文與可畫竹詩看，此事更爲明顯。蘇軾詩云：

與可畫竹時，見竹不見人；

豈獨不見人，嗒然遺其身。

其身與竹化，無窮出清新。

莊周世無有，誰知此疑神。

「嗒然遺其身」是指物我皆忘的境界。末句所說，是：莊子是世上稀有的哲人；除了他，誰能知道「用心專一則可比神明」的道理呢？若這句詩內的「疑神」，改爲「凝神」，就解不通了！

四 與眾樂樂

標題中連串的兩個樂字，讀音既不同，涵義亦有別。前一個樂字，是音樂的樂；後一個樂字，是快樂的樂。「與眾樂樂」就是與眾人一起參加音樂活動，包括一起唱歌奏曲，一起欣賞音樂。「與眾樂樂」就是與眾人一起參加音樂活動所獲得的快樂。

在樂記中，孔子的學生子夏對魏文侯解釋古樂與今樂的分別，說明古樂的聲調平和，使人聽得內心安靜；所以古樂具有修身、齊家、治國、平天下的作用。今樂則聲音華美，使人聽得內心興奮；但其內容則極爲空洞。魏文侯却很老實地說，他並不喜歡聽那些清淡的古樂。

孟子見梁惠王，梁惠王也很老實說，他只愛今日的世俗之樂而不愛古代的先王之樂。孟子乃站在教育立場，說明今日的世俗之樂與古代的先王之樂，其作用都是相同；但音樂應該是人人共享而非少數人所獨佔。這可以看到，孟子的實踐精神，遠勝於子夏的純粹理論。

孟子問梁惠王，「獨樂樂，與人樂樂，孰樂」。就是說，獨自欣賞音樂的快樂，與別人共賞

音樂的快樂，兩者比較，何者更樂？梁惠王答，「不若與人」。就是說，與別人一起欣賞音樂，較之獨自欣賞音樂，快樂得多。

孟子再問，「與少樂樂，與衆樂樂，孰樂」。就是說，與少數人同賞音樂，與多數人同賞音樂，何者更樂？梁惠王答，「不若與衆」。就是說，與多些人同賞音樂，則更快樂。

孟子的結論是，能與萬民同樂，則國家必更興旺了。「樂民之樂者，民亦樂其樂」；這是音樂必須大衆化的至論。

然而衆人的能力，高低不齊；對音樂的欣賞程度，進步也很慢。音樂專家們就忍耐不住，寧願獨自前衝，把大衆拋開。終於，前者愈前，後者愈後，演變成爲兩個極端，無法接近了！藝人們的急切心情，是可以理解的；但我們身處兩極之間，該如何設計，把他們拉近呢？音樂離開了大衆，大衆不能進步，整個音樂文化也就無法進步；這是樂教工作者必須面對的課題。下列數則，是我在生活中所獲得的教訓：它們提醒我，必須腳踏實地，不可存有太多爛縵的幻想；空談無濟於事，必須默默耕耘，忍耐，忍耐，復忍耐！

(一)　該為衆人設想

民國二十七年（一九三八年）是我國對日抗戰的第二年，華南地區尚未淪陷，我乘暑假之便，到粵北連陽山區，拜訪我的老同學們，以作疏散的準備。在陽山縣，我要蒐集傜族的歌謠，當地教育局同仁便安排我到傜山區小住。適逢廣東省教育廳的電影教育巡廻工作隊，也要赴傜山；所以我們聯袂同行。

在天氣晴和的晚上，我看見傜村中的男男女女，歡歡喜喜，扶老攜幼，集在廣場看電影。放映的材料之中，有介紹西湖名勝的紀錄片。其中有一位小姐划船的近寫鏡頭，這是極為平凡的畫面；但觀眾們看見，立刻歡聲雷動。主理放映的鄭先生，於是把這段畫面，反復進行了三次，觀衆們的歡笑聲就持續不斷。小姐划船，動作呆板，實在單調得很；但傜族男女老幼，竟然看得如此開心，眞使我大惑不解。後來我們談起此事，纔明白其中原因：傜人常居山上，偶然下山趕集，所見盡是山林，從來都未見過寬闊的湖面，更未見過漂亮的小姐划船的姿態；所以越看越開心。在我們看來，是枯燥單調；在他們看來，則趣味盎然。這使我上了重要的一課，重新自加檢點。

當時，在內地的音樂演奏會中，主辦人請我演奏提琴，總是對我說，「請不要演奏那些奏鳴曲或協奏曲」；當時我實在非常生氣。我認為莫札特的提琴奏鳴曲很優美，韋發弟的提琴協奏曲很動聽，何以他們要排斥呢？就在傜山的電影晚會之中，我纔獲得啓示，我纔突然醒悟：這並非衆人的知識太劣，却是我的見識太淺。在音樂會中，內行人士所喜愛的節目，並非廣大羣衆所喜

愛的節目。如果我要為衆人奏樂曲，放電影，我必須用他們的耳來聽，用他們的眼來看；切莫以我的喜愛來強迫他們接受。如果我不愛吃辣，不愛抽烟，不愛喝酒，就以為他們不吃辣，不抽烟，不喝酒；那就全錯了！

我從此切實明白，必須設身處地，為衆人着想。為兒童作遊戲歌，為軍人作進行歌，為工友作勞動歌，為船夫作拉縴歌；我都要用他們的節奏為節奏，用他們的音調為音調。在沒有鋼琴伴奏的場合，我用提琴演奏民間歌舞的唱春牛，演奏抗戰歌曲的變奏；使他們聽起來，人人能懂，樂在其中。這比演奏巴赫，貝多芬的名作，更有效果。眼見我國的傑出樂手，只能演奏西方樂曲來娛樂少數聽衆，與大多數的國內人士，全無關係；試想，他們到底是為誰奏曲的呢？

(二) 不可錯責無辜

在六十多年前，我在廣東西江乘搭輪渡。船上有一位賣唱老人，打拍板，唱南音，所用的油滑腔調，實在損害了民歌的美質，使我越聽越生氣。他唱完，走過來向我討錢。我很生氣地，表示我很憎惡這種歌聲。他默然走開，向其他搭客逐一討錢。然後，走近我身旁，用極低沉的語調，對我抱怨。他所說的話，大意是：「我是賣唱的人，你不肯施惠就算了，何必對我生氣呢？

我到船上來賣唱，是要納租的啊！如果人人如你一樣，不肯施惠，我如何維持生活？忍耐一下，也不算太難爲了你吧？」

事實上，我生氣的原因，是討厭他把我們祖先傳下的好歌，用油滑腔調，把美質全部糟蹋掉。然而，他之所以唱得如此低劣，罪過却不在他本身，而是沒有人好好的敎導他。由此說來，失責者乃是樂敎工作者，我也不能逃避責任。此事使我耿耿於懷，直至六十多年後（一九九一年）我纔能把它寫成一首「罵人歌」。香港明儀合唱團的小蓓蕾合唱團，於一九九一年演出，伴以舞蹈。該團秘書黃菊芬小姐告訴我，效果甚佳；這是因爲該團的歌、舞、指導人材優異之故。

我所寫的歌詞很簡單，只是提點自己，責罵別人，先要自省：

伸長食指，指罵犯了錯的人，

這隻手，同時有，三個指頭，指向我本身。

要罵別人，該先罵自己；

細心想想，犯錯來源，可能我是禍根。

所有斥責民間歌曲低劣的人，都該醒悟過來；不能敎導大眾把祖先傳下的歌曲唱好，實在是自己的罪過！

(三) 化解無聊爭執

我國樂壇，人才不少。許多是從邯鄲學步歸來的俊傑，立志要追上世界音樂潮流；認爲藝術無國界，四海一家，根本不必存有民族思想。這是極爲天眞的想法。他們還未曉得，世界大同觀念之珍貴，乃是建立在各個民族的特殊文化之上。如果拋開了民族文化的特色來提倡世界大同，則世界大同就毫無意義。索忍尼辛在領諾貝爾文學獎的講詞內說得好，「民族性的不同，乃是人類的財富」。

民族性格乃是藝術的靈魂。我們絕對不能拋棄了民族的性格來換取世界大同。那些無調音樂，以不協和爲主體的音樂，有如失重的生活，乃是違反自然的音樂。中華民族以樂敎和，絕對不會接受這種不和諧的音樂。有些人以爲要追上世界潮流，宣揚無調音樂的巧妙，說，「這是不協和音樂的時代，必須拋棄和諧的音樂了！我們吃飯，已經落伍了！新時代只須呑丸，不用再吃飯了！」這些都是胡說。我們有長遠的文化源流，我們有優秀的文化傳統；總不至於愚蠢到讓外國人把我們牽着鼻子走路。

說到消閒的音樂，外國的流行歌曲，充斥市場。我們的樂壇，宛如外來貨品的推銷場，凡有

良知的同胞們，都該及早醒覺起來，共謀對策。

在音樂文化的園地中，我們絕對不能喪失了民族的性格。只要我們的民族性格夠堅強，則我們仍然能保存力量，成為文化的大熔爐。一如往昔，我們能夠把外來文化吸收、融化，加以發展而壯大了自己的文化。倘若民族性格不夠堅強，則樣樣追隨他人；不須別人來滅亡我們，而我們就要自動消失，甘心淪為奴隸，自願受人支配了！

(四) 切莫過份苛求

我國歷代教育，因為尚文輕武，使六藝失去了平衡發展；這實在不是儒家的教育精神。音樂本來是不可或缺的健康教育科目，竟逐漸變成可有可無的消閒材料。唱歌活動的基礎，是呼吸與發聲的訓練；沒有了它，每個人就沒有正確的呼吸方法，也就失去了正確的發聲技術。

民國初年的一般音樂活動，常為模仿戲臺上的伶人，唱奏戲曲。只因欠缺正確的教導，呼吸與發聲都不上軌道。有一則關於北洋軍閥的笑話，值得在此一提：

有一位司令官，很愛唱戲。他很贊成「與眾共樂」的主張，但他唱得實在很難聽；每逢他唱，人人都借故走避。他有很熱烈的發表慾，更希望有聽眾為他捧場。那次他飲酒半酣，唱戲的

雅興發作，便對他的侍衞說，「你要安靜地聽我唱戲，聽完，我就賞你一百個銀元；若不肯聽，我就槍斃你」。侍衞唯唯諾諾，只好服從；他就放聲高唱。當他唱到與致勃勃之際，侍衞就忍受不了，高聲哀求，「報告司令，請槍斃我吧！」——這個故事，是否眞實，沒有人去考證。這個故事却可以說明，「與衆樂樂」誠然是個好主張；但必須衆人樂意接受，不應加以強迫。

近年來，我們見到唱歌的風氣，已能普及大衆。在許多盛大的集會之中，我們得見長官們也常登臺唱歌，與民同樂。有人認爲長官們大唱流行歌曲，有些不夠正派；但是，共見他們唱得大大方方，中規中矩，沒有那些油滑腔調；而且也沒有人哀求「請槍斃我」，實在是難能可貴了！

我們的樂敎水準，已比民國初年進步了不少；雖然進步仍嫌太慢了些，我們也該感到欣慰，不宜過份苛求了！

音樂大衆化，必須徹底推行。我們必須脚踏實地，默默耕耘，忍耐從事，切戒空談。

五　揠苗助長

孟子對公孫丑解說「浩然之氣」，說明此種至大至剛的氣，是積聚道義而生長起來，不能貪求快速，立刻完成。他舉出「揠苗助長」的故事為喻：有人嫌禾苗長得太慢，就把它們拔高一些，以促其生長；終於把禾苗都弄死了。孟子的結論是：「天下之不助苗長者，寡矣！以為無益而捨之者，不耘苗者也。助之長者，揠苗者也；非徒無益，而又害之」。這是說，那些以集義養氣為無益的人，根本就懶得去做。那些急求成就的人，就拔苗助長；如此，非但沒有好處，而且害死了它！

現代的人們，個個自許為俊傑，做事不屑從基礎做起而追求捷徑；到頭來，吃虧的仍然是自己。且舉數例以說明之：

㈠一位太太學講美語，懶得學拼音，就憑其聰明，用中文譯音來讀。她認為，America 念

為阿美利卡，Hawaii 念為威夷；不是很方便嗎？Toast 念為土司，Salad 念為沙拉；不是人人皆懂嗎?因此，她把 Full stop 念為葫蘆尿塔，把 Sounds念為想死；既有趣，又易記，實在甚感便利。她要去美國探親，目的地是費城（Philadelphia），這個城市的名字，又長又不好念，她就譯為「飛來帶了飛啊」。她去到航空公司，為了炫耀身份，就用美語說，要訂機位飛去美國的「飛來帶了飛去」。她把最後的一個字音記錯了！「飛來飛去」比「飛來飛啊」合理得多，可惜誰也聽不懂。在聽懂了之後，整個大堂的人都哈哈大笑起來，氣氛真夠熱鬧了！

(二)香港有一位太太，急於要使她的孩子學好英語會話；於是雇了一名菲律賓籍的女傭。果然，她的孩子與女傭相處，不到半年，英語會話非常流利；她也覺得極為開心。有一次，她的親友來訪，乃發覺她的孩子所說的英語，全部都是下流社會的用語。這位太太為之大吃一驚，至此才曉得自己實在愚蠢極了！

(三)我朋友的父母，要去美國探親；於是訂好機票，候期出發。為了身體衰弱，所以天天服藥補身，務期登程之時，健康倍佳。到了登程之前，雙雙病倒了；登機之日，相繼身亡了。這次既用不着機票，也用不着攜帶行李；都走了！只因急於進補，身體無法承擔，以致招來橫禍。

上列三則實例，可以說明，揠苗助長的結果，小則鬧笑話，大則賠性命；皆因要走捷徑，欲急成功；眞是其志可嘉，其行可憫。這便是古訓「邀福者必有害」的要旨。

世人常以聰明自居，總認爲昔日三國時代，孔明借箭的計謀，甚爲巧妙：不勞而獲，又快又好，何不學他？一般人還未明白，那是作戰的策略，不是做人的法則。倘若我們平日做人處事，不夠穩健，欠缺精明，根本就沒有資格來使用這種作戰的策略。如果妄自使用，以欺詐之術來對朋友，則獲得的必是災殃而非福祉。

我們常見年青人學書法，基礎工夫尚欠穩固，便卽自由揮毫，說是自成一家。學畫法，線條筆法仍然幼稚，便卽任意塗鴉，自稱爲富有個性的藝人。這些都是親自握苗助長，親自把前程斷送。

今日科學器材發達，人人皆知電腦用途甚大，電算機更是常在手邊。他們還未曉得，倘若自己沒有優良的計算能力爲基礎，則自己根本不能成爲電算機的主人，而只是電算機的奴隸而已。

在各項學術活動之中，我們常見公開的音樂比賽；這是很有價値的教育活動。但，比賽之前若未做好培訓工作，則這種比賽，就完全失去教育意義。常言道，重賞之下，必有勇夫；若事前全無準備，則所選拔出來的勇夫，不見得是可用之材。未植林就想割取棟樑材，未種田就想收穫滿糧倉；實在都是不切實際的妄想。基本的教育工作，絕對不能怠慢。

迎頭趕上世界潮流，這個意旨非常正確；但，切切忘記，必須紮穩根基，纔有資格如此做。

請細心觀察岩洞裏的鐘乳石，詳盡研究它的成因，就可使我們明白，揠苗助長是多麼愚蠢之事。

孔子說，「無欲速，無見小利；欲速則不達，見小利則大事不成」。（論語，子路第十三）這句話，應該用為我們的座右銘。俗諺云，「若要功夫深，鐵杵磨成鍼」。昔日我們的大詩人李白，就是得聞此言而醒悟起來，力學向上，遂得成就；我們何不學他？

六 天聽自我民聽

尚書有言，「天聰明，自我民聰明；天明威，自我民明威」（皋陶謨）；這是說，上天的耳目，就是萬民的耳目；上天的賞罰，就是萬民的賞罰。是非善惡的裁定，上天與萬民是相通的。

孟子萬章所問，引尚書「泰誓」篇的話，說得更爲清楚：「天視自我民視，天聽自我民聽」；即是說，一切視聽，皆應以萬民的意願爲依歸，萬民的意願就是上天的意願。

自古以來，凡是賢明的君主，都能切實認識，治國的最高原則就是順從合乎自然的民意。這些民意，是由實際的生活習慣累積而成，並不是由少數人任意創製出來。那些以智巧創製出來的材料，也許能風靡一時；經過一段時間，也都淘汰殆盡。

關於新舊材料的選擇，我們的原則是：必須適應大衆的意願。

在音樂領域之內，我們看遍了許多變革。二十世紀的世界樂壇，發展得最急激而最廣遍的，莫如無調音樂之興盛。自從有人認定不協和的音樂具有刺激力量，於是人人競用不協和的作曲法；終於，音列音樂把音與音的倫理關係徹底破壞，把整個音樂世界推入了紛亂不堪的境地，恰似唯物思想的政治主張，爲全人類造成了無比的災難。然而，未到二十世紀末年，這些無調音樂與唯物思想的政治主張，都全盤崩潰了！原因非常簡單，凡是違反自然的事物，無論聲勢曾經如何顯赫，根本不能維持久遠。

中華民族的文化精神，一直都認定「樂以教和」。一切不協和的材料，都只用爲襯托，永不用作主幹。戲劇中的丑角，只爲襯托善良；繪畫中的黑暗，只爲襯托光明。世界樂壇那陣不協和的狂飆，可能把很多地方吹得顛顛倒倒，卻很難使我國的大衆樂於接受。

歷年來，我國的合唱團體，在演唱的曲目中，很少自願選唱現代作家的新作。其主要的原因，是現代作家偏尚不協和，使唱者與聽者都感到不愉快。有人認爲這是因爲唱者與聽者的程度仍然太低，所以未能接受新作品。實在說，違反自然的材料，很難使人樂於接受；且看那些苦澀辛辣的食品，連貓狗都不肯吃，何況人乎？

近年的合唱比賽，各團體的自選曲，總是寧願選唱西洋的宗教舊曲，也不願唱這些現代新歌。原因極爲簡單：宗教舊曲有純正的和諧音調，衆人越唱越開心；現代新歌有偏歪的苦澀和聲，衆人越聽越討厭。

音樂的靈魂是和諧，不協和的成份只是其中陪襯品。如果陪襯品過於誇大發展，把主體掩蓋

掉，就變成違反自然；到頭來，勢必受到衆人唾棄。

不協和的音樂，可能有極高超的理論作扶持；但，在現實生活之中，衆人並非只求在理論上

得救。聖人有言，「樂者，樂也」；就是說，音樂就是快樂，不是受苦。正常人的生活，總不會

以受苦爲快樂，我們該加以體諒才是。袁枚論詩，有一段話說得很有道理，值得我們省思：

凡藥之登上品者，其味必不苦；人參、枸杞是也。凡詩之稱絕調者，其詞必不拗；

國風，盛唐是也。大抵物以柔爲貴：綾絹柔則絲細熟，金鐵柔則質精良。詩文之道，何

獨不然！余有句云，「良藥味不苦，聖人言不腐」。（隨園詩話補遺卷二）

在音樂領域之中，此言甚爲正確。

「關於古詩字韻的處理，我們的原則是：必須符合實際的需要。

古人誦詩是用古人昔日生活中所用的字韻，我們誦詩則用我們今日生活中所用的字韻。年份

距離久遠，地方差別亦大；讀音當然也有很大變化。倘若不是句中叶韻的字，用今日的讀音，也

無傷大體；但韻腳的字音，遇到今古讀音不同之時，則非用古音不可。叶韻是詩的魅力所在，站在音樂立場看，詩的聲韻是絕對不容傷害。爲說明此一原則，今從詩經中選數則爲例：

（一）「服」的古音是「迫」

關雎（周南）第二章

參差荇菜，左右流之。窈窕淑女，寤寐求之。
求之不得，寤寐思服。悠哉悠哉，輾轉反側。

（內容）長短不齊的水草，左右流動。那位漂亮的小姐，使我日夜想。求她不到，使我翻身轉側到天亮。句裏的「服」是與「側」叶韻，古音是「迫」。

侯人（曹風）第二章

維鵜在梁，不濡其翼。彼其之子，不稱其服。

（內容）鶺鴒在河梁食魚，連翅膀都不用沾到水；恰似小人得志，安享俸祿。真枉他穿起與身份不相稱的華服。

句裏的「服」是與「翼」叶韻，古音是「迫」。

（二）「降」的古音是「攻」

草蟲（召南）第一章

喓喓草蟲，趯趯阜螽。未見君子，憂心忡忡。
亦既見止，亦既覯止，我心則降。

（內容）未見到所愛的人，心中不安，悲鳴跳動似草蟲。直至見了面，心兒纔能放得鬆。

句裏的「降」是與「螽」，「忡」叶韻，古音是「攻」。

旱麓（大雅）第二章

瑟彼玉瓚，黃流在中。愷悌君子，福祿攸降。

（內容）這是讚美文王祭祀祈福的詩，說，縝密的玉瓚中，盛有黃流香酒。祭祀神明，福祿必降臨到和樂的君子身上。

句裏的「降」是與「中」叶韻，古音「攻」。

（三）「風」的古音是「分」

綠衣（邶風）第四章

絺兮綌兮，淒其以風。我思故人，實獲我心。

（內容）這是悼念亡妻的詩，說，葛布衣裳有粗細，穿上身來風淒淒。思念故人，使我傾心。

句裏的「風」是與「心」叶韻，古音是「分」。

晨風（秦風）第一章

鴥彼晨風，鬱彼北林。未見君子，憂心欽欽。

如何如何，忘我實多。

（內容）這是埋怨愛人冷落了自己的詩，說，晨風急吹，林色蒼蒼。我很思念你，你卻把我忘。

句裏的「風」是與「林」，「欽」叶韻，古音是「分」。

（四）「下」的古音是「虎」

凱風（邶風）第三章

爰有寒泉，在浚之下。有子七人，母氏勞苦。

（內容）這詩是七個兒子痛責自己不能奉養母親，而讓母親勞苦地生活。

句裏的「下」是與「苦」叶韻，古音是「虎」。

綿（大雅）第二章

古公亶父，來朝走馬。率西水滸，至於岐下。
爰及姜女，聿來胥宇。

（內容）這詩是敍述昔日古公亶父，因避狄入侵，乃於次日早晨，馳馬沿河奔向西邊，直到岐山之下。與他的妃子巡視地方，要在此居留下來。

句裏的「下」是與「滸」叶韻，古音是「虎」。

上列各詩的韻腳字，必須用古音誦唱；否則全詩都失去聲韻之美。叶韻是古詩的一項要素，為了保持古詩的聲韻之美，誦古詩，用古音，乃是極為合理之事。

我們的國音，每個字有四聲變化。各個地方的語音，每個字並不限於四聲變化；粵語的每個字有九聲，是人們所熟知的事。（請參看「音樂人生」一八四頁，「樂谷鳴泉」二四八頁，「樂苑春回」四十六頁）。在不同地區，不同時間，相同的字，聲音變化更多。由此看來，唱不同地

方的歌，該用不同的聲韻；唱古詩，用古韻；乃是極為自然之事。這也就是「天聽自我民聽」的本旨。

關於禮制的實踐，孔子說，「吾從眾」（論語，子罕第九）；這是極為高明的見解。大學，第十章，也有相同的見解，「民之所好，好之；民之所惡，惡之。此之謂民之父母」。

關於古詩的誦唱，除了韻腳的字音有所限制，句內其他的字音，實在都可以遵照「吾從眾」的明訓，不必多所爭辯。

七　人而不仁

音樂本來就是仁愛的化身，「和順積中而英華發外」，於是造成感動人心的音樂。倘若沒有仁愛之心爲基礎，則一切表之於外的樂聲，都不過是浮誇的音響而已，孔子說得好，「人而不仁，如樂何！」（論語，八佾第三）

昔日在鄉間，有人聽說養猴子，專替他去採摘茶樹頂的嫩葉，可以獲取厚利，他就靈機一觸，想出發財之道。他立刻養一羣猴子，專替他去偷取人家的金銀財物。他用鴉片去餵猴子，使它們都染上了毒癮，然後敎它們每夜四出偷竊。鄉民紛紛起來捉拿竊匪，費了偌大氣力，捉了一隻又一隻，捉個沒完沒了。——其實，要捉的，該是養猴的人而不是每一隻猴子。我們要清除罪犯，應該先清除罪犯的主宰。每個人行爲的主宰，乃是每個人自己的品德。不從品德方面導其向善，則社會上的罪行，必然沒完沒了。

敎導每個人修養品德，並不是只敎其外表行爲，也不是派個人在旁看守着他，而是把一位嚴

明的主宰者，放入他的心中，讓他自己管理自己；恰如送個金剛箍給孫行者。這個金剛箍，便是內心的真誠。內心的真誠，就是仁者所具的美德。中庸二十五章說得很清楚，「誠者，物之終始；不誠，無物。誠者，非自成己而已也；所以成物也。成己，仁也；成物，智也」。

從前有一位富翁，要物色誠實的人，為他管理物業。挑選得三位精明幹練的青年人，他就要試探各人的誠實程度。他給每人一筆大錢，分別送去不同的遠地。他暗中派了三組人，在中途結交這三位青年人；用聲、色、犬、馬、煙、酒、賭博來引誘他們，使他們把所帶的錢財全部花光；然後，分別見他們，細聽他們的申訴。第一位說，中途被竊，財物盡失；實在運氣不佳，逢此災難。第二位說，不幸失竊，把錢丟光；自問並無犯錯，只覺抱歉。第三位說，受了聲色誘惑，賭輸了錢，萬分懊悔，正要考慮賠償的方法。結果，入選的當然是自承犯錯的一位；因為人誰無過？過而能改，善莫大焉。

這三位受試探的青年人，當然未曾曉得是主人佈局來考驗他們。我們聽了這個故事，實在感到不舒服；因為這位富翁殊不老實，扮神的是他，扮鬼的也是他，把衆人愚弄了一頓。但，人生在世，隨時隨地都要接受試探，也隨時隨地要給惡運播弄。唯有秉持真誠，乃能應付萬變。企圖用智巧來作狡辯，實在是最愚蠢的方法。

在音樂的領域中，經常出現一些招搖撞騙的壞蛋。他們利用衆人虛榮心重，厭舊喜新的弱點，以各種花招來做行騙的工具。例如：電腦萬能，一切勤勞的磨練工作，都用不着了！前人所

用的創作方法皆已落伍，不能再用了！和聲技術，對位技術，均已老舊，無人再用了！創作只憑靈感，把感覺自由發表，就是最佳作品了！天真的青年們信以為真，人人貪圖捷徑，個個都成藝人，都隨他們走入不歸之路。一旦醒悟起來，待要回頭，已經太遲，此生完了！這種可悲的情況，使我想起一則導人升仙的故事：

有一位鄉人，篤信神仙，長年服藥，只盼能夠白日飛升，翱遊天外。給騙子看上了他，就勸他盡力向神捐獻。騙得不少財物之後，很怕他忽然醒悟起來，就會控告自己；所以要把他殺了滅口。騙子乃對他說，已經算準年月日時，有神仙駕彩雲來接他上天，囑他齋戒候命。到了那天的午夜，這騙子就穿起古袍，裝腔作勢，帶這位候補神仙到屋頂。突然，他指着屋簷邊說，「這片彩雲飄到了，趕快舉足踏上去吧！」這人傾身簷外，一腳踏了個空。這囘不是升天而是下地，連呼喊都來不及，就一命嗚呼了！我們聽來，這是滑稽故事；但篤信神仙的人，心中充滿虔誠，死了仍然是上當。眞希望西門豹能復生，好把這些壞蛋嚴加懲罰。

關於西門豹的事蹟，我們應該詳知其內容。因為古文標點不夠清楚，常使讀者誤解；特錄於此，並加註解。下列是褚少孫，補史記，西門豹傳的原文：

魏文侯時，西門豹為鄴令，問民之所疾苦。長老曰，「苦為河伯娶婦，以故貧」。

豹問其故。對曰，「鄴三老，廷掾，常歲賦斂百姓，收取其錢，得數百萬；用其二三十

萬爲河伯娶婦，與祝巫共分其餘錢持歸」。西門豹曰，「至爲河伯娶婦時，願三老幸來告語之，吾亦往送」。至其時，西門豹往會之。呼河伯婦來，視其好醜。卽將女出帷中。來至前，豹視之，曰，「是女子不好。煩大巫嫗爲入報河伯，得更求好女，後日送之」。卽使吏卒共抱大巫嫗投之河中。有頃，曰，「巫嫗何久也！」復投其弟子三人。鄴復投三老。復欲使廷掾與豪長者一人入趣之。皆叩頭，且破，額血流地，色如死灰。吏民大驚恐。從是以後，不敢復言爲河伯娶婦。

這是戰國時代的事蹟：魏文侯是魏國的君主，公元前四四五年至三九六年在位。他派賢明的西門豹爲鄴縣的縣官。鄴縣在今河北省臨漳縣的西南部。當時漳河泛濫成災，地方官員便勾結巫婆，藉口要平息水患，替河伯娶妻，以騙錢財。這段故事，記述西門豹如何爲民除害。文句之中，有些名詞，須加註解：

河伯——據傳說，河伯本爲華陽潼鄉人，姓馮名夷。浴於河而溺死。後人奉爲河神。楚辭內的「九歌」，共分十一篇，原是楚國民間祭神的歌，是屈原把它們加以潤色。前十篇，每篇祭一位神；最後一篇則爲送神。其中第八篇便是「河伯」（黃河之神）。抱朴子，釋鬼篇，謂馮夷以八月庚日渡河溺死，天帝署爲河伯。替河伯娶妻便是騙人斂財的藉口。

三老——並非指三位長老，而是官銜。漢書記載，當時是選出五十歲以上，品德優良的老

人，用爲民衆的模範；其官銜稱爲「三老」。每鄉選出一人爲「鄉三老」，又從各鄉的許多位「三老」之中，選出一人爲「縣三老」，爲縣中領導教育工作。秦朝有「鄉三老」，漢初並置「縣三老」，東漢更置「郡三老」。所以鄴縣的「三老」，是一個官員，並不是三個長老。

廷掾——是衙門中助理政務的官員。正位的稱作「掾」，副位的稱作「屬」；這些助理政務的官員，通稱爲「掾屬」，實在都是「副官」。漢朝的「太尉」，後來改爲「大司馬」，其中一人爲首，掾屬共有二十四人。

明白了上列的註解，就容易譯述其概要：

戰國時代，魏文侯派西門豹出任鄴縣的縣官。從民間長老口中，得知當地的長官與副官勾結巫婆，每年都强迫民衆捐錢數百萬，用二三十萬買個女子投入河中做河伯之妻，然後他們就把錢瓜分，中飽私囊，弄得民窮財盡。西門豹答應在河伯娶妻之日，親往送行。屆時，他要先看看那位新娘；看了之後，要請大巫婆入河中報知河伯，遲日再把更好的美女送去。於是命士卒把大巫婆抱起，投入河裏。不久之後，又說，「大巫婆何以久不回來？」再把巫婆的三位徒弟投入河中。隨着又把老官員投入河中。還要差遣副官與一位首長入河催促。嚇得這些人個個面色如灰，叩頭，流血；全縣官民爲之大驚失色。從此以後，再沒有人要替河伯娶妻了。

西門豹的明智，在於能以毒攻毒。對於那些謀財害命的壞蛋，用其人之道還治其人之身。事隔二千多年，仍然能使人心大快。倘若西門豹復生，必命那位導人升仙的騙子，也要踏上彩雲一

起飛升而去；我們就必然爲此浮三大白了！

那位騙子要替皇帝織造虛無的錦緞，裁剪虛無的新衣；聲稱無福之人，絕對看不見新衣的存在。人人因爲虛榮心重，明明看不見新衣，也都裝作看見；而且大讚新衣華美。只有那天眞無邪的小孩，說出皇帝根本沒有穿新衣；於是喚醒衆人的良知，騙局纔被拆穿。——倘若西門豹復生，必命這位騙子光着身穿起這件新衣去遊街；他必然要抱頭鼠竄了！

那些現代音樂的作者，經常堆砌嘈雜的音響，自稱爲偉大的樂章；聲稱愚蠢之人，絕對聽不出樂曲的美妙。人人因爲虛榮心重，明明聽不到優美，也都裝作聽見；而且大讚新曲奇妙。——倘若西門豹復生，必把這些騙子囚入地窖之中，罰他們終日聆聽其自己的傑作，看他們能快樂到甚麼程度。

導人升仙的騙子，替皇帝裁新衣的騙子，爲衆人作現代樂曲的騙子，都是犯了同樣的罪過；就是「人而不仁」的罪過。只要衆人能夠秉持內心的眞誠，不貪小利，則這些騙子，必然無所施其技。可惜的是，許多人都虛榮心重，自炫聰明，又想不勞而獲，更想白日飛升；於是這些騙子就能常常得意，處處成功。我們該如何去喚醒世人呢？

八 羿亦有罪

「逢蒙學射於羿，盡羿之道。思天下惟羿愈己」，於是殺羿。孟子曰：是羿亦有罪焉」。這是「孟子」書中，（離婁章句下）的一段。所說的是古代夏朝，東夷族有窮氏的首領羿（又名夷羿），善射，奪取了禹的孫太康的王位，自立為君，故稱后羿（后即是君主，學得了他的射術之後，認為只有后羿勝過自己；於是殺了后羿。孟子認為，這件事，后羿也有過；因為他教逢蒙以射箭的技術，而沒有教他做人的品德。倘若人人能夠具有仁者之心，「人之有技，若己有之」（大學，第十章），則人與人之間，就不至於互相殘殺了。

列子，湯問篇，也有與此相似的記錄：甘蠅的射術很精巧，他的弟子飛衛，比他更精巧。飛衛的弟子紀昌，在學得射術之後，想自居首位；於是設計殺飛衛。在郊外，兩人互射。兩枝箭在空中相撞墜地。飛衛的箭用完了，紀昌再射出最後一箭；卻給飛衛用棘尖擋掉。兩人因此感動得流淚；拋弓，相拜，結為父子。發誓不再為敵，並且約定，從此之後，永不教人射術。

這兩位精於射箭的專家，完全想不到敎技術必須同時敎品德。爲了不想再有傷人之事發生，於是發誓不再敎人射箭。因噎廢食，實在是極爲幼稚的想法；虧他們還感動得大哭了一場！

有技術而無品德的人，世上多的是。當他們交上好運，便洋洋自得，爲所欲爲；隨着，使是自我毀滅。這是人生的悲劇，從古到今，連綿不斷。尤其是那些武林高手，江湖好漢，師徒之間的恩仇重疊，使人慨嘆！「孟子」（盡心章句下）有這樣的記載：

金成括仕於齊。孟子曰，「死矣，金成括！」金成括見殺。門人問曰，「夫子何以知其將見殺？」曰，「其爲人也小有才，未聞君子之大道；則足以殺其軀而已矣！」

這是記述盆成（姓）括（名）在齊國做了官，孟子就說，「這個盆成括死定了！」後來，他果然被殺了。孟子的學生們就問老師，何以能預知此事。孟子答，他有小聰明而不識大道理，到頭來，必然要賠掉了性命。

西諺云，「神要毀滅一個人，必定先使他瘋狂」。怎樣繞會瘋狂起來？就是讓他乍然交了好運，例如：忽然發了大財，突然升爲大官；他在得意洋洋之際，必然就會目空一切，胡作非爲。這些都不是福的本身，而是禍的前奏。

白居易詩云：

一鼠得仙生羽翼，衆鼠相看有羨色。
豈知飛上未半空，已作鴟口中食。

有技術而無護身的方法，必然走上死路。護身的最佳方法，就是好的品德。「富潤屋，德潤身」（大學第一章），就是這個意思。

一般人常說，某人很有才華，只是行為缺德。其實，有聰明而無品德，根本就是愚昧，不堪一讚。才與德是不可分的；才不先於德，德也不先於才。飛鳥之所以能飛，就因為它有一雙翅膀，平衡合作；倘若只有一翅，它根本就不能成為飛鳥。

在一個國家之中，武器精良的一支軍隊，若無賢明的司令官，隨時都可能變成一窠土匪。武器愈精良，所造成的災禍也愈烈。人的技術與品德，也類乎此。

藝術家是人類靈魂的工程師。從事音樂工作的人，技術的磨練是重要的，品德的修養也同樣重要。有才無德，非但無益，反成大害。

勤於磨練音樂技術的青年們，總是說，要成為世界第一流的演奏者。他們憧憬於站在臺上接受萬人喝采的快樂，却總未有想到：奏些什麼？為何要奏？為誰而奏？世界第一的眞正價值何在？古代的后羿、逢蒙、飛衛、紀昌、盆成括，值得我們學嗎？

關尹子云：「善弓者師弓不師羿，善舟者師舟不師羿，善心者師心不師聖」；這是說，該重視心靈之妙用而不可徒然看重技術。（註）關尹子這本書的作者是周朝的尹喜。尹喜是函谷關的官員。老子出函谷關，授他以「道德經」。他後來隨老子西去，莫知所終。羿（音傲），是寒促之子，力大，能陸地行舟。

我的朋友，非常慷慨，買了一隻豪華的大遊艇，決心要把眾人渡往彼岸，欣賞奇麗的風光。

臨開航時，乃發現失掉開關馬達的鑰匙。只有技術而欠德性，恰是如此。

九 耳目聰明

門鈴響了！小女孩開門，見到姨媽家裏的老婆婆送來大包糖果給她；她快樂得跳起來，抱着老婆婆，親完又親，謝了又謝。

媽媽說，「你該謝誰？」

女孩問，「還該謝誰？」

我們都能提醒她：該謝的是送糖果的姨媽而不僅是這位做跑腿的老婆婆。

學生們聽完魯賓斯坦演奏鋼琴，都齊聲讚美，「多精練的雙手！」老師就糾正他們，「是精練的頭腦！」

耳，求其聰；目，求其明。耳與目都只是傳達的工具而已，還待精練的頭腦來指揮它們去做、我們該做的工作。世人常把「聰明」代表「智慧」，只有智慧是不夠的，還須有一個能辦是非的頭腦來運用它。好比一支配備精良的軍隊，必須有賢明的司令去管理，然後得免於闖出大禍。

蘇軾詩云：

若言琴上有琴聲，放在匣中何不鳴？
若言聲在指頭上，何不於君指上聽？

琴絃要優良，手指要靈活，還待有人來操作，方能產生感人的音樂。奏琴的人，也不是可以亂撥亂彈，而必須經過嚴格的規矩，乃能訓練出優秀的技巧。有優秀的技巧，還須有優秀的品德；因為品德纔是音樂演奏的主宰。

孟子說，「師曠之聰，不以六律，不能正五音。」（離婁章句上）這說明規矩是何等重要。師曠是二千多年前，春秋時代，晉平公的樂師，眼盲而心敏，自古以來，被尊為音樂奇才；而他仍要靠音律來調整樂音。孟子又說，「梓匠輪輿，能與人規矩，不能使人巧」（盡心章句下）。這是說，做木工、車工的匠人，能用規矩敎人；但無法使人變得精巧。從此就可以明白，工具之外，還需心靈。倘若只知磨練外在的技巧而不知修養內在的心靈；則仍然是不健全的敎育方法。

在音樂欣賞活動裏，我們常見奏者從不同的樂曲之中抽取不同的片段，湊合起來，以供消遣。這些拼湊而成的樂曲，被稱為機會音樂（Chance Music）或稱為骰子音樂（Aleatoric Music）。這兩名詞，該加解說：

機會音樂，即是順着機會，隨手翻出樂譜各頁，摘取不同頁上的不同樂段，湊合起來演奏。

一九四五年就流行於歐洲各國。

骰子音樂，Alea 是拉丁文，意爲骰子，就是用抛擲骰子來選定樂譜上的頁數，取其片段，湊合成曲；也即是機會音樂。

這些都是十八世紀已經出現於歐洲的音樂遊戲。一七五七年，基白格（J. P. Kirnberger）出版了一冊「拼湊樂曲遊戲法」，曾經風行一時。這是用爲消遣的娛樂，樂曲之中，有精美的局部而無完整的全體；故不能成爲嚴肅的藝術品。

在我國，從古以來，就有拼湊詩詞的遊戲。在不同的詩人作品之中，選出合用的詩句，拼湊成一首獨立作品，也不乏優美的材料。下列兩首詩，是選自清朝張吳曼，集唐人句的「八景詩」：（括弧內是唐詩作者的姓名）

（一）吳淞烟雨

江雨霏霏江草齊，（韋莊）

江籬濕葉碧萋萋。（白居易）

勝遊恣意烟霞外，（蕭祐）

青靄橫空望欲迷。（柴篸）

（二）鳳樓遠眺

月色江聲共一樓，（雍陶）

閒雲潭影日悠悠。（王勃）

雕欄玉砌應猶在，（李煜）

鳳去樓空江自流。（李白）

無論是詩句或樂曲，如上所列，都可以拼湊得極爲巧妙；在技術上，堪稱完美。其所欠缺的，乃是整體的性靈表現。

古人描述，美人的最佳典型，是蛾眉，鳳眼，櫻桃口，楊柳腰。如果把這些材料湊合起來，却很難造成一個美人兒。現代選美，對於美人身體各個部份，都定立了標準尺碼。試把這些標準尺碼的各部份湊合起來，所造成的，恐怕不是美人而是怪物。我們都知道，一朵玫瑰花的成份，是碳水化合物；但集齊適量的碳水化合物，我們却不能造出一朵玫瑰花。拆開來看，件件完美；到底原因何在？只有分析的本領，却無綜合的才華；也就是徒具技巧，欠缺心靈；當然沒有生命力。

結合起來，全不像樣；到底原因何在？只有分析的本領，却無綜合的才華；也就是徒具技巧，欠缺心靈；當然沒有生命力。

綜合的工夫，必賴精明的頭腦。磨練好技巧之後，融滙貫通，綜合起來服務於理想，然後能超越了技巧的範圍而到達了智能合一的境界；這便是「已進於道」。這時，音樂不再徒然是聲音，而只是一片祥和的氣氛。莊子所說的「天樂」，就是「聽之不聞其聲，視之不見其形。充滿天地，包裹六極」。（天運篇，引用神農之言）。莊子的天地篇，也有詳說，「視乎冥冥，聽乎無聲。冥冥之中，獨見曉焉；無聲之中，獨聞和焉」。這是說，在一片黑暗之中，能見到光明；在完全靜默之中，能聽出和諧。這是無形之畫，有聲之樂。我們並不是一開始就學習無形之畫，無聲之樂；我們是用有形之畫，有聲之樂做開路先鋒。

我們學習唱歌，實在並非止於唱歌，而是學習在講話之時，能夠表達出真誠的心聲；使有之於內的感情，能夠順地表之於外。

我們學習聽曲，實在並非止於聽曲，而是學習在聲音之中，能夠認識到高貴的品格；在聽其聲音的表現，就能透澈地見其個性。

音樂訓練，就是要幫助每個人把耳目發展到真實的聰明程度。有了這種聰明，生活乃更充實，智慧乃更健全。孔子的觀人方法是，「視其所以，觀其所由，察其所安；人焉廋哉！人焉廋哉！」（論語，為政第二）這是說，看他如何做事，考他做事原因，查他內心感受；則其人是善是惡，那裏能夠藏匿得了呢！

站在樂教立場，視，觀，察之外，還須加入聽；就是「視其所以，觀其所由，聽其所言，察

其所安」，乃更圓滿。

朋友們問我，在電視節目之中，何者最富趣味？我的答案，使他們不勝驚訝。他們以爲我必定最愛音樂的節目，而我則說，最富趣味的是那些訪問與質詢的語聲。每個人講話的節奏與聲調的抑揚，都充份顯示出其本人所無法隱藏的性格；例如，眞誠，穩重，虛僞，驕傲，奸險，下流，……都在語聲中全部顯露無遺。荀子說得好，「聲無小而不聞，行無隱而不形；玉在山而草木潤，淵生珠而崖不枯」（勸學篇）。聽聲觀形，可見品格；眞如孔子所說，「人焉廋哉！」可惜衆人沒有忍耐去聽，沒有心情去看；所以失却許多發掘趣味的機會。就是因爲聽到衆人語聲之躁急，語調之粗獷，節奏之雜亂，使我切實地感到歌唱訓練之普及，乃是當前的急務。

音樂訓練是到達聰明的過程，其最後目標，是把衆人的心靈，帶進和諧的境界。要進入和諧的境界，路途實在非常遙遠；而這遙遠的路，又必須每個人自己走，別人無法替代。我們幼年都聽過西遊記，都曉得孫悟空能夠騰雲駕霧，翻個勖斗就可到達西天。孩子們總要問，爲何孫悟空不抱起師父，飛到西天；却要陪着他，一步一步的走，沿途還要受那些妖魔陷害！其實，我們一生之中，每個人都要像唐三藏取經一樣，必須親身經歷過各種災難；災難就是生活。樂敎就是要用有形的耳目磨練，去達到無形的內心修養，幫助每個人練得更聰明的耳目，更精巧的心靈，去應付一切災難的侵襲。荀子說得好，「樂行而志清，禮修而行成，耳目聰明，血氣和平，移風易俗，天下皆寧；美善相樂」（樂論，第九段）。和諧的境界，離開我們很遙遠，有如太陽一般遙

遠；我們盡一生的時光，恐怕都無法抵達。但我們却不必灰心，只須朝着他的光明前進，也不用苟求要抵達；能夠接近，就是成功了！

十 山鳥自呼名

古人慣以鳥的鳴聲爲鳥的名字。唐朝詩人宋之問有句云，「山鳥自呼名」；（陸渾山莊詩）「謁禹廟詩」也有句云，「猿嘯有對答，禽言常自呼」。詩人們就用這些鳥名，引伸其字義，發展而爲詩，以抒其抑悶。杜鵑的「不如歸去」，鷓鴣的「行不得也哥哥」，都是常見的思鄉用語。

蘇軾作「五禽言」詩，序云，「梅聖俞作四禽言。余寓居定惠院，春夏之交，鳥鳴百族，土人多以其聲之似者名之。用聖俞體作『五禽言』」。他所作的「五禽言」，就是五種鳥的鳴聲，也就是五種鳥的名字；它們是：

（一）蘄州鬼，

（二）脫却布袴，

（三）麥飯熟即快活，

（四）蠶絲一百箔，

㈤姑惡。

自古以來，用「姑惡」爲題材的詩，爲數不少；因爲這種鳥的鳴聲，演繹成詩，可以替受屈的女子，吐掉寃氣。古詩云，「姑惡，姑惡，姑不惡，妾命薄」。鄭燮（板橋）極讚此詩敦厚，「深得詩三百篇之遺旨」；因爲女子自怨命運不佳而不怒恨其姑，實在難能可貴。歷代詩人常愛借鳥名作詩，就是採用此原則。

宋儒歐陽修的詩「啼鳥」，可以爲例：

窮山候至陽氣生，百物如與時節爭。

官居荒涼草樹密，撩亂紅紫開繁英。

花深葉暗耀朝日，日暖衆鳥皆嚶鳴。

鳥言我豈解爾意，綿蠻但愛聲可聽。

南窗睡多春正美，「百舌」未曉催天明。

「黃鸝」顏色已可愛，舌端啞咤如嬌嬰。

竹林啼晝「青竹筍」，深處不見惟聞聲。

陂田遠郭白水滿，「戴勝」穀穀催春耕。

誰謂「鳴鳩」拙無用，雄雌各自知陰晴。

雨聲蕭蕭「泥滑滑」，草深苔綠無人行。

獨有花上「提葫蘆」，勸我沽酒花前傾。

其餘百種各嘲哳，異鄉殊俗難知名。

我遭讒口身落此，每聞巧舌可可憎。

春到山城苦寂寞，把盞常恨無娉婷。

花開鳥語輒自醉，醉與花鳥為交朋。

花能嫣然顧我笑，鳥勸我飲非無情。

身閒酒閒惜光景，惟恐鳥散花飄零。

可笑靈均楚澤畔，離騷憔悴愁獨醒。

歐陽修作此詩之時，是因開罪於朝廷官員而被貶為夷陵縣令，（即今湖北省宜昌縣）；在詩的結尾，就借屈原（靈均）在「漁父」篇中所言「眾人皆醉我獨醒」來發洩心中的委屈。

詩中所提的鳥名，（皆加了引號），百舌，黃鸝，鳴鳩，都是人所共知的鳥。戴勝這個鳥名，並非由鳴聲而來，却是由形狀而得。戴勝，也名戴鵀，戴鴒，鳴聲喧急，其頭上的鳥冠很大，很像神話中，西王母所戴的玉琢華勝；遂得此名。其他的鳥名：青竹筍，泥滑滑，提葫蘆，都是由鳴聲而得名。這些鳥兒的樣子，恐怕專家也描繪不出來了。

梅聖俞讀了歐陽修這首「啼鳥」詩，也作了一首和韻；其中有句，「滿壑呼嘯誰識名，但依音響得其字」。同是一種鳥，因地域不同，語言不同，也就可能有不同的名字；例如，卜姑，郭公，勃姑，步姑，都是布穀鳥。杜鵑的鳴聲，在文人聽來，都說是「不如歸去」；故亦名思歸，催歸。在農人們聽來，却稱它爲脫却布袴，脫却破袴，一百八個，或者催工做活。

徐志摩所寫的杜鵑，又是另一種聲調：

農夫們在天放曉時驚起。

他唱，他唱一聲「割麥插禾」，

甜美的夜在露溼裡休憩，

星光疏散如海濱的漁火。

飛蛾似圍繞亮月的明燈，

在夏蔭深處，仰望着流雲，

杜鵑，多情的鳥，他終宵唱；

多情的鵑鳥，他終宵聲訴；

是怨，是慕，他心頭滿是愛，

滿是苦，化成纏綿的新歌。

柔情在靜夜的懷中顫動；

他唱，口滴着鮮血，斑斑的，

染紅露盈盈的草尖。

晨光輕搖着園林的迷夢，他叫，

他叫，他叫一聲「我愛哥哥」！

宋朝詩人周紫芝，（自號竹坡居士），所作的「禽言」詩，用四種鳥的名字，作成四首詩以描寫民間疾苦；這四種鳥的名字，是婆餅焦，提葫蘆，思歸樂，布穀。

（一）婆餅焦

雲穰穰，麥穗黃；

婆餅欲焦新麥香，今年麥熟不敢嘗。

斗量車載傾困倉，化作三軍馬上糧。

因餅焦而說到收割了麥也不能吃，要送去用作軍糧。這是民間怨恨官府的心聲。

（二）提葫蘆（因葫蘆是載酒器具而說到買酒）

提葫蘆，樹頭勸酒聲相呼，勸人沽酒無處沽。

太歲何年當在酉，敲門問漿還得酒。

田中禾穗處處黃，甕頭新綠家家有。

這詩的後半，是期望將來能豐收，家家富裕，酒賤得如水一樣。這是民間共同的心願。

（三）思歸樂（因杜鵑啼而想到無家可歸）

山花冥冥山欲雨，杜鵑聲釀客無語。

客欲去山邊，賊營夜鳴鼓。

誰言杜宇歸去樂？歸來處處無城郭。

春日暖，春雲薄；

飛來日落還未落，春山相呼亦不惡。

思歸就是杜鵑。因思歸而說到盜賊遍地，這是民間的疾苦之聲。

（四）布穀（因鳥鳴而想到耕耘）

田中水涓涓，布穀催種田。

賊今在邑農在山。

但願今年賊去早，春田處處無荒草。

農夫呼婦出山來，深種春秧答飛鳥。

此詩描述老百姓的謙卑忠厚，實在明斥官府的無能。這是極樸素而敦厚的詩篇。

宋朝詩人劉宰，（自號漫塘病叟），也有一首很樸素的紀事詩，每段都用兩種鳥的鳴聲開始，寫出開禧（宋寧宗年號）大旱歲饑的民間苦況：

「泥滑滑」，「僕姑姑」，喚晴喚雨無時無。

曉窗未曙聞啼呼，更勸沽酒「提葫蘆」。

年來米貴無酒沽。

「婆餅焦」，「車載板」，

餅焦有味婆可食，有板盈車死不晚。

君不見比來翁姥盡飢死，

狐狸嚙骨鳥啄眼。

詩中提到五種鳥鳴的聲音，也即是五種鳥名。按「蘆」字韻，引出無酒沽；按「板」字韻，引出死不晚，鳥啄眼。這是極眞摯的民間詩句。

在古人之中，能聽鳥語的學者，最著名的是公冶長。他是孔子的學生，也是孔子的女婿。在聽鳥語的記錄中，被後人編爲神話的角色。皇侃在「論語義疏」中，有這樣一段的註釋：

冶長從衛還魯，見老嫗當道哭，問何爲哭。云，「兒出未歸」。冶長曰，「頃聞鳥相呼，往某村食肉；得毋兒已死耶？」嫗往視，得兒尸。告村官。官曰，「冶長不殺人，何由知兒尸？」遂囚冶長；且曰，「汝能通鳥言，試果驗，裁放汝」。冶長在獄六十日，聞雀鳴而大笑。獄主問，「何笑？」冶長曰，「雀鳴嘖嘖唶唶，白水蓮邊，有車

翻泰秦。牡牛折角，收斂不盡，相呼往哹」。獄主任視，果然。乃白村官而釋之。

唐朝詩人沈佺期，按此故事，作成詩句，「不知黃雀語，可免冶長災」。這段記載，把公冶長寫成神話人物，實在皆是訛傳。更可笑的，把公冶長稱爲冶長，實在不通。公冶長的姓，是複姓公冶，不應稱他姓公，名冶長。有如歐陽修一樣，後人有時稱他爲歐公；但總不能稱歐陽修爲陽修。例如：四大名家，歐、蘇、韓、柳，是指歐陽修、蘇軾、韓愈、柳宗元；但總不能稱歐陽修爲陽修。我記起四十年前，在韓戰期中，中國大陸的羣眾集會，大喊打倒當時的美國總統杜魯門。他們在巡遊時高擧大字的標語，「打倒杜匪魯門」。硬把這位總統列爲姓杜；眞是古今妙文，同出一轍！

公冶長識鳥語，可能眞有其事。公冶長並非用理智去聆聽鳥兒的說話，而是用感情去領悟鳴聲的意義。從聲音的高低、強弱、速度、音色，以推斷其中的原因，比聽說話更爲可靠。如

例如：看見小鳥們快樂地飛鳴跳躍，就領悟到不遠之處，可能有食物；這是合理的推斷。如果說，公冶長聽到鳥兒對他說，「公冶長，公冶長，南山有隻虎拖羊，你吃肉，我吃腸」；就是後人編作出來的神話了。

例如：看見小鳥們驚惶地亂飛亂叫，就領悟到不遠之處，可能有人追擊；這是合理的推斷。如果說，公冶長聽到鳥兒對他說，「敵人快要來攻城，快些跑去請官兵」；就是後人編作出來的神話了。

我們要學公冶長聽鳥語，並不困難；只要領悟其鳴聲之內所蘊藏的感情，而不是譯聲爲字，憑字取義。鳥兒不曾讀過我們的書，也不會講我們的話，譯聲爲字，就全部錯誤了！倘若你聽人把胡琴調正絃音，你說它的聲音是「傻瓜，傻瓜」，他說是「來呀，來呀」；到底誰說得對？老實說，都是傻瓜的答案。

對於一件事情，如果你心中不願意做，而口頭却要勉強答應去做；別人很容易就聽出你口不對心。何以故？因爲別人不是徒然用理智來聆聽你那表面的語言，而同時用感情來領悟你那內心的眞意；卽是說，別人正在用心耳來聽，用心眼來看，所以對一切事物，都能瞭如指掌。

從此我們曉得，不要只聽表面的言語，而要領悟內心的感情；這就是心耳與心眼的活用。我們若能練好心耳與心眼，則那些口是心非的人，在我們面前，一言一行，都必然心態畢露，無所遁形了。

一一 涇渭之分

涇水與渭水，皆是源出於甘肅省。

涇水分南北兩源：南源出自化平縣大關山，向東北流而合北源；北源出自固源縣笄頭山，向東南流而合南源。合流之後，向東南流入陝西省境，至高陵縣，乃與渭水會合。

渭水源出自渭源縣鳥鼠山，向東南流，至清水縣，入陝西省境，經寶雞、郿縣，至咸陽、長安，抵達高陵縣與涇水會合。涇水濁，渭水清，合流至朝邑縣，會合洛水而入黃河。

詩經，谷風（邶風）的開首兩句是：

> 涇以渭濁，湜湜其沚。

詩句所說，「涇河的流水，看來十分清澈；只因與渭水比較，便顯得混濁了」。後人每說及

濁清有別，就常用涇渭爲喻；蘇軾詩云，「胸中涇渭分」，就是此意。今擧出漢朝末年，三國時代的兩位學者以說明之：他們是陸績與程德樞，都是吳國君主孫權手下的文官。

陸績在六歲時，見袁術於九江。（袁術是當時的地方強人，領揚州，據壽春，僭稱帝號）。袁術以橘招待客人。陸績暗將兩枚橘子藏於袖中。辭別時，橘子墮地。陸績說，因爲母親喜歡橘子，故想懷歸奉母。此事甚獲時人之稱許。後來在「二十四孝」書中，詳述此事，並以詩爲頌：

「孝悌皆天性，人間六歲兒。袖中懷橘實，遺母報深慈」。

陸績長大之後，博學多識，對於天文數理，甚有心得。曾作渾天圖，注釋易經，解說玄理，深獲世人之敬重。吳國君主孫權，任他爲尚書助理。後來因爲直諫獲罪，乃調任鬱林太守。三十二歲逝世。

當曹操以大軍壓境，孫權的文武百官，爲了自保，多數主張向曹操投降。孫權正在遲疑未決。孔明奉了劉備之命，前來吳國，要聯合孫權以抗拒曹操；遂與百官辯論。陸績是主張投降的，他認爲曹操是相國曹參的後裔，而劉備只是織蓆販屨的平民；力量單薄，不足與曹操抗衡。孔明就要根據他所說的出身高下來駁斥他。孔明認爲，曹操旣是相國的後裔，世爲漢臣，而專權肆橫，欺凌君父，不惟無君，亦且蔑祖；是漢室亂臣，亦是曹氏賊子。劉備是高祖的後裔。高祖由亭長出身而有天下，劉備織蓆販屨，也不足爲辱。孔明指出，陸績幼年曉得懷橘奉母，是能盡小孝；今日處理國事，却主張向奸賊投降，乃是不識大孝。比較起來，陸績與孔明，便成涇渭之

分了。

程德樞指孔明並無實學，所以孔明就從治學方面，根據論語（雍也，第六）孔子對子夏所說

的話來勸他，「汝爲君子儒，無爲小人儒」。君子之儒，忠君愛國，守正惡邪；小人之儒，惟務

小技，專工翰墨。青春作賦，皓首窮經；筆下雖有千言，胸中實無一策。揚雄以文章名世，而屈

身事莽，不免投閣而死；這是小人儒的行徑。雖然能作好文章，實際又有何用處？孔明這番說

話，把程德樞說得無言以對。

後來，孔明用激將法，使孫權、周瑜，都同意決心抗曹；遂有赤壁之戰，大破曹軍，奠定了

天下三分的局面。羅貫中作「三國演義」，把史實描述甚詳，值得細讀。陸續與程德樞，本來都

是飽學之士；但在危急關頭，就因私心而顯儒弱。好比涇水，平時不見其濁，一旦與渭水並流，

則清濁立見了。

生於這個戰禍頻仍的亂世，我國同胞們，都過着顛沛流離的生活。僑居他鄉的，爲數不少；

移民海外的，與日俱增。衆人面對着各式各樣的環境，就有了種種不同的反應。有人認爲民族思

想已經落伍了，現在應該是天人合一，只要侍奉神明，不必再有民族領袖。有人認爲當今已經是

世界大同，四海一家，不必再有民族國家的界線；因此，不必再有祖宗血統的關係。生命的最高

目標，便是如何把自己發展起來，成爲世界第一。年青的渴望名譽，若不能流芳百世，也要遺臭

萬年。年長的重視錢財，着力要富甲一方，寧願不擇手段。他們沒有想到，世人並不是爲了享受

而生，却是爲了忠於一個崇高的理想而活。只因環境不同，習慣有別，人人都隨着生活的浪潮，載浮載沉，有如涇水與渭水，濁者自濁，清者自清，不舍晝夜地向前奔流。地理誌上的記載，「涇渭合流，經三百餘里，其清濁不雜」。在粵北的曲江，（就是韶關，爲抗日戰爭期中的廣東省會），左右兩條河流，會合向南流去。在西邊的河，是從大庾嶺經南雄，始興，西東流到曲江；上游是石灰岩，水色碧藍，俗稱文水。在東邊的河，是從連山，連縣，流到曲江；上游是黃沙土，水色混濁，俗稱武水。文武兩水在曲江會合之後，稱爲斌江，便是廣東三大江之一的北江。南流到了三水縣，接近廣州市，就與東江，西江，合而爲一，稱曰珠江。這時，碧藍的水，混濁的水，都是淡水，奔流入於鹹水的大海去了。

我們今日乘船經過珠江口，可以明顯地見到珠江的淡水與大海的鹹水的分界線；這條界線，從古到今，永不消失。但我們應該曉得，涇渭雖然分明，三百里外，就要融成一體；任何一滴水中，涇中有渭，渭中有涇。共同注入了大海之後，也就淡中有鹹，鹹中有淡，再難分辨了！

王文山先生在其所作歌詞「何去何從」之中，列舉了許多有如涇渭之分的成語，值得我們用爲警惕。以前我曾在「樂谷鳴泉」裏，引用過其中數段；今依合唱歌曲內的歌詞錄下，以利參考：（原曲見我的專集第三册，「合唱歌曲選集」）

眾生滿百，形形色色。

有的朝秦暮楚，有的一德一心。

有的油腔滑調，有的一諾千金。

有的放浪形骸，有的玉潔冰清。

還有光風霽月，朝氣勃勃；

也有心灰意懶，暮氣沉沉。

陸離光怪。阿彌陀佛！

成此世界。阿彌陀佛！

眾生滿百，形形色色。

有的居安思危，有的得意忘形。

有的陰陽怪氣，有的磊落光明。

有的溫文爾雅，有的暴似雷霆，

還有驕奢淫佚，盛氣凌人；

也有負重致遠，國家干城。

陸離光怪。阿彌陀佛！

成此世界。阿彌陀佛！

眾生滿百，形形色色。

有的張牙舞爪，有的流水行雲。

有的埋頭苦幹，有的怨天尤人。

有的畏首畏尾，有的氣吞乾坤。

還有奴顏婢膝，人云亦云；

也有頂天立地，鶴立雞群。

陸離光怪。阿彌陀佛！

成此世界。阿彌陀佛！

靜看眾生群相，形形色色兼陳。

有的磅礡存正氣，成功取義成仁。

有的博施濟眾，有的崇拜金銀。

還有多行不義，也有樂道安貧。

有的獻身三不朽，人間富貴浮雲。

有的中流砥柱，有的隨俗浮沉。

還有醉生夢死，也有茹苦含辛。

何去何從時時警惕，是非一念之分。

人生或如朝露，或同天地長春。

上列都是涇渭之分的成語，皆是世人因環境之變化，際遇之不同而產生的不同反應。它們永遠都是互不相容的，却永遠都是携手共存的。如何抉擇，仍然要由各人自己作主；無人能夠發號施令，強迫別人去做。只要我們能夠放棄私心，不存貪念，就必能獲得心之所安，也就必能與天地同壽。為此，我衷心讚美耕雲先生；他能將禪學的奧秘，普及於社會大眾，讓人人皆能找到修德向善的道路。明白了此，也就不難了解我何以要盡力為安祥合團唱創作新歌了。

（附記）「何去何從」是混聲合唱生活組曲「大澈大悟」的第四章。其前三章的標題，按次序是：迷惘，回頭是岸，隨緣。

此曲作成於一九七一年，國光合唱團首唱於臺北。在香港，此歌從來都未有演唱過。原因是，規模較小的合唱團，根本不能勝任。較有水準的合唱團，其指揮與團員，不少是基督教徒或

天主教徒；合唱練習的場所，常在教會學校或教堂之內，唱「阿彌陀佛」，是犯禁例。也有許多佛教學校，認爲這首歌詞甚合應用；但，還未有夠水準的合唱團。由此之故，這首歌曲，甚少演唱。

一二 好爲人師

(I)

引子

我在四十六歲那年，（一九五七年，就是民國四十六年），初到歐洲，義大利，羅馬，很想參加旅行社主辦的本地觀光團，巡禮名勝古蹟。我的老朋友伍先生是聲樂家，當時他任職於我國大使館，在羅馬居留了十多年，對該地情況極爲熟悉；樂意帶我去觀光，使我感激得很。我初到羅馬時，第一個要看的地方，就是此處。

他帶我到門獸場遺址(Colosseum)，爲我解說，「這是著名的歷史古蹟，我初到羅馬時，第一個要看的地方，就是此處」。

他帶我到聖母大教堂(Santa Maria Maggiore)說，「這是歷史悠久，名聞世界的天主教

堂。我曾在此為一個婚禮儀式演唱過聖母頌」。

在路上遇到一位鬢髮斑白的義大利老翁，寒暄數語，分手之後；對我說，「他是一位著名的醫師，是我國大使館的醫務顧問」；說完，又鄭重地加上一句，「他是我的學生」。

我問，「你曾教過他什麼？」

他答，「我教過他講中國話。」

這一天觀光，使我切切實實上了一課；做人處事的重要一課。雖然我們看過數處古蹟，從伍先生的介紹，我對於這些古蹟，實在仍是一無所知；直至後來買了一册旅遊指南，讀完之後，乃能略知概要。在這一天，伍先生教了我「切勿如此教人」。我切實地領會到孟子的名言：

人之患，在好為人師。（離婁章句上）

〔II〕 教師類型

從幼至長，在小學，中學，預科，大學，各個求學階段之中，我曾受教於不少教師。好的教

師，未嘗沒有；但是爲數實在太少。壞的教師，時時出現，其數量之多，眞是出人意料！然而，他們不論好壞，仍然教了我很多知識。好的教師，從正面教了我「應該如此做」；壞的教師，從負面教了我，「切勿如此做」。他們實在是以身示範。如果讓我返老還童，重走以前的路，再受教於他們，我實在一萬個不願意；因爲，我眞的難以忍受！

我所見過的教師，多數都是不懂教學方法；尤其是那些以專門知識著名的大學教授，其呆滯的教學方法，常使學生們苦惱不堪。茲略擧數例以說明之：

（一） 裝模作樣

這類型的教師，最愛展示其高深學識；可惜不懂敎人的方法。我見過一位同學請問老師，「奏鳴曲與交響曲有何分別？」這位老師就立刻列擧許多奏鳴曲與交響曲的作家，詳說他們作品數量甚多，內容優美。其實，這都是多餘的答話。他只須說，「用管絃樂團所演奏的奏鳴曲，便稱之爲交響曲」；這就夠了。但這類型的教師，偏愛裝出博學的模樣，處處賣弄；說話冗長而不明，材料雜亂而不清。「學記」云，「其言也約而達，微而臧」；就是說，好的教師要講話簡潔而明確，精細而優良。但裝模作樣的教師，剛與此相反，這就使學生愈聽愈不懂了。

(二)　雜錯紛陳

這類型的教師，很熱心教人；但說話欠缺條理，解釋並不正確。本來，他以前也曾經過求學的道路，困難所在，如何克服，他都應該瞭如指掌；何以竟然全部都忘掉呢？當他被問之時，就非常熱心的加以解答；但講起話來，既忙亂，又焦急，使聽者全不明白。恰似小妹妹看見小貓跌入井中，她在井邊跑來跑去，又哭又叫，直至看着小貓被水淹死爲止。做學生的見他如此偏促，不禁起了憐憫之心；從此不敢多問。

(三)　偏愛炫耀

這類型的教師，很喜歡炫耀自己學識豐富，却沒有設身處地爲學生着想。當他要解說一首著名的樂曲，常說他從前在國外的某地，聽過某名家演奏此曲，當時聽衆反應如何熱烈。隨着就批評這個作品，尚有待改善的段落。接着就批評近人的作品，說其意境不夠高，技術不夠新。把話題由文學談到哲學，由佛教談到回教，時間就此消耗掉。學生們很歡迎他；因爲上課就是聊天，完全不用回家做功課。後果如何，大家都懶得過問了。

（四） 濫用仁慈

這類型的教師非常仁慈，眼看到學生做不通功課，他就動了憐憫之心，幫學生做功課，美其名為指導。他並非為人指路而是替人走路。這種過份的仁慈，終於把學生慣壞。好比教學生開汽車，他坐在學生身旁，為了要絕對的安全，他擔起了全部駕駛責任。每次教完課，學生必感成績美滿；總沒有想到，將來獨自駕車之時，遇到困難，就無法應付。俗諺云，「慈母多敗兒」，這類型的教師，却是超級的慈母。

（五） 神遊太虛

這類型的教師，感情異常豐富，經常是神遊太虛，魂不守舍。他自己常是陶醉於回憶之中，從來未想到要助人學習。我見過一個學生問他，「貝多芬的鋼琴奏鳴曲『月光』，其第一樂章到底是什麼曲體？」本來這是自由的結構，把一個動機持續伸展，用三連音的分割和絃為伴奏，是隨想曲風的體裁。這位老師情感豐富，一聽到這首樂曲的名字「月光」，就替他喚起了無窮回憶，於是解說，這首樂曲之柔和情景，有若湖上月夜泛舟，水色碧藍，月在中天，氣氛何等優

美！由此又說到貝多芬在月夜爲盲女卽興奏出此曲，眞是扣人心弦的偉大樂章！如果這位老師，有一天讀到貝多芬的傳記，知道此曲之作成，與月光全無關係；又知道「月光」之名，只是樂評家自由描繪的創意；又曉得爲盲女作卽興曲，乃是杜撰的傳說，則這位老師必會難爲情到不敢見人了！神遊太虛是他個人的嗜好，也是他生活中的樂事；但對於焦急求知的學生，便全無助力了。

（六） 愛之害之

這類型的教師，似乎深恐傷害了學生的自尊心，經常給學生以過份的讚美。功課做得不好，也說「比上不足而比下有餘」。每看見稍爲完整的作品，就說基礎工夫已經夠穩了，可以放開膽量自由創作，自成一家了！學生聽了這些誇獎，總以爲自己眞的是了不起。直至有一天，給嚴格的評語所驚醒；然後曉得自己仍是繭裏的蛹，翅膀尚未成長就急急破繭而出，此生是完結了！

（七） 卽興解說

這類型的教師很有學識，但在教課之前，全不準備。每在上課之時，他就卽興解說，隨意發

揮；恰如駕起小舟，放乎中流，任其漂蕩。初聽他，很有趣；再聽他，覺無聊；因爲喜愛航海的人，並不喜愛流浪。學生們覺得這樣的教課，實在是浪費時光；所以常感不愉快。

（八） 惡魔復生

這類型的教師，很負責任。態度嚴肅，面目緊張；乃是不會笑的動物。解說材料之時，言語呆板，內容枯澀。學生們只聽他講，無人敢於發問；因爲一問就會招來一頓臭罵：從斥責聽講不留心開始，引伸起來，罵到皆因平日父母管教不嚴，姑息養奸；所以造成了這羣社會垃圾，人類渣滓。人人都有默契，聽講之時，一言不發，只是靜坐養神，任他獨白。

上列各種教師類型，只是略舉數例而已；事實上，還有更好與更壞的類型，未有列入。學生們經過長期的忍受磨練，也都養成見怪不怪。畢業離校之後，偶然敍談，也只拿來當作趣事囘憶，從來不再記恨。

其實教學工作並不是分派食物，而是師生携手，共製食物。倘若是分派食物，則手上所有，愈派愈少，最後終成貧乏。共製食物則食物愈積愈多，當然派之不盡。壞的教師因敎人而使自己日益貧乏，令別人也變成貧乏。好的教師因敎人而使自己日益豐富，令別人也變成豐富。所以敎

育就是生長，學習就是生活。只要教師肯負責，學生肯努力，則師生相處和洽，生活充滿陽光。

（Ⅲ） 聖賢明訓

我國古代聖賢，在「學記」（禮記第十八篇）中有很精到的見解，今分四項以述之：

（一） 教學相長

學然後知不足，教然後知困。凡是負責的教師，必能以教人者教己。每當遭遇困難，必設計尋求解決之法；故云「斅學半」。（斅音效，是教人而使覺悟）。「斅學半」就是說，教人與學習，各佔一半。我們常是從教之中學習到更多知識，這便是「教學相長」的真義。教人是利人又利己的工作，是令別人快樂自己也快樂的工作；但只限於肯負責任的教師，乃能獲得效果。倘若教師完全不負責任，徒然掛起教師的虛名，就成為「人之患」了！

（二） 教者三要

教師的三個要則是：

(1)道而弗牽——引導學習而不強迫，可使學生情誼融洽和諧。

(2)強而弗抑——嚴格教導而不抑制，可使每人個性，易於發展。

(3)開而弗達——啓發各人養成獨立，可使自覺自動，振作努力。

這三項乃是爲人師者的重要守則。上列的八種教師類型，皆是這三項原則的太過或不及。身爲教師，若能按此加以自省，就很容易改善過來。

二百多年來，西方著名教育家，例如赫爾巴特 (Herbart, 1776-1841) 的四段教學法 (內容是：明瞭，聯合，系統，方法)，以及其學生戚勒 (Ziller) 所訂正的五段教學法 (內容是：預備，提示，比較，總括，應用) ；實在都是上列三項原則之演繹。不論東方西方，教育學者，都有相同的見解。

（三） 學者四要

求學的四個要則是：

(1)藏——志之於心，刻刻緊記不忘。

(2)修——表之行動，時時學習不懈。

(3)息——作息調節，生活安排合理。

(4)遊——不讀死書，課外活動適宜。

這些要則，不獨是求學的守則，也是每個人日常生活的健康指南。我們一生之中活到老，學到老，這四項守則，經常與我們同在。

（四）　重視基礎

教育人才，學習首重基礎。倘若沒有基礎，一切學問只是海市蜃樓，皆成幻影；倘若基礎穩固，則理想中的空中樓閣，皆可成為事實。「學記」提及兩個著名的例證：

良冶之子，必學為裘；

良弓之子，必學為箕。

這是說，好鐵匠之子，必先學習將獸皮補綴成裘；好弓匠之子，必先學習將竹篾編織成箕。

這說明一切工作，都要由淺入深，由易入難。基礎穩固，纔能擔當重任。

我見過一册註釋「學記」的書本，把這兩句名言解為「好的鐵匠的兒子，大概亦能補綴皮衣；好的弓匠的兒子，大概亦能製作畚箕」。這樣的註釋，實在害倒讀者；恰似上述第二類型的教師，熱心敎人而欠條理，乃是見猫跌入井的小妹妹，殊堪慨嘆！列子的湯問篇第十五段，說及造父之師泰豆氏所言：「古詩曰：良弓之子，必先為箕；良冶之子，必先為裘」。這是古代的佚詩，寫得較「學記」為清楚。

「學記」的結論，敍述我國古代帝王之祭水神，必是先祭江河，後祭海洋；這是務本，不忘本源，就是重視根基之意。研求學問，必須打好基礎；倘若太早就讓學生自由發展，就犯了「揠苗助長」的錯誤：存心愛他，實則害他。

（Ⅳ）身教為重

好的教師必是負責的教師。在教學相長的過程中，為師者必然能夠切實地體驗到身教重於言教。

孔子說，「天何言哉！四時行焉，百物生焉；天何言哉！」（論語，陽貨第十七）

孟子說，「天不言，以行與事示之而已矣」。（孟子，萬章章句上）

後漢書云，「以身教者，從；以言教者，訟」。這是說，以身作則，人人服從；只用口講，人人爭訟。好敎師能以身敎，則自己深入羣中，必把學生視爲朋友；壞敎師只用言敎，則自己高高在上，必把朋友當作學生。

雖然我所見過的敎師們，大部份都不算完美；但我很明白，他們並非聖人，我該體諒他們而不應太過苛求。往者不可諫，來者猶可追；我實在不必抱怨前人的過失。只盼自己能夠改正過來，善待後輩，好爲前人贖罪。

一三　節奏循環

（一）節奏是生命

在七十年前，我十歲的時候，有一次聽母親講故事。衆人聽得很開心，笑完之後，便都忘掉。但這個故事，却常在我記憶中徘徊；因爲其中顯然蘊藏着一些哲理，而我總未能領悟出來。

這故事的內容是：

三位情如姊妹的閨中摯友，同在月下乘涼。忽見彩雲掩擁，一羣仙女飄行於天空上。三位姊妹都曉得，這就是民間傳說的「天門開」。這是極爲難得的機緣，三人於是齊向仙女祈福。大姊跪下，翹首向天，祈求「父貴，母貴。」二姊也跪下，祈求「夫貴，子貴」。三姊一時想不出要

說什麼，害羞得很，雙手掩着口，說不出話來。刹那間，浮雲掩月，仙女們都失了影踪。以後，她們所祈求的，逐一應驗了：

大姊的家庭，並非富裕。父母忽受皇恩，於是加官進爵，極獲光寵。但她出嫁之後，離開了父母，身世就變爲平淡得很了。

二姊的家庭，較爲貧困。自從出嫁之後，丈夫與兒子都成爲當時的權貴；富甲一方，人人羨慕。

母親講到這裏，停了下來；嬸母就忍不住追問，「那位三姊呢？」我們也焦急地要知結果。

母親說，「長得滿口鬍鬚」。衆人哄然大笑。

這個故事，可以表現出昔日一般女子的思想習慣：大姊重視目前，爲父親母親求福；二姊重視未來，爲丈夫兒子求福；三姊較爲遲鈍，故須受到懲罰。這種民間流傳的笑話，各人聽後，笑完一陣，也就放下了。可能次日衆人看見滿口鬍鬚的男人，還可相視大笑一回；但也沒有人再提起了。

直到現在，我終於領悟出，這個故事實在蘊藏着一個特殊的意義；就是敎我們認識到：節奏就是生命。它敎我們在講話時，必須注意：

(1)節奏要正確──該說之時就要直說出來，錯過了機會就無法挽救。「時然後言，人不厭其言；樂然後笑，人不厭其笑；義然後取，人不厭其取」；這是做人處事的原則，也就是生命裏的

節奏。

(2)內容要正確──經過深思熟慮之後，講出來的話要絕對正確，不再更改。倘若平時毫無準備，講話就因緊張而變成口吃；講得不暢順，內容也空洞。由此可以明白，童子軍的口號很有意思：「時時警備」！

(3)數量要正確──說話的份量，必須適可而止；多言無益，不言有害。這就涉及學識之高低與平日的修養。試注意一般人的講話情況，便會令你警惕起來；他們說了大堆話，其中沒有一句是重要的。滿口所說，全是垃圾，實在使聽者不勝煩厭了！

為了要幫助人人養成節奏正確的習慣，我們便要運用音樂與舞蹈為訓練的工具。

（二）生活的節奏

音樂與舞蹈，是韻律的藝術，都是以節奏為靈魂。開始，是用數目來計算其拍子的進行。通過數目計算，把快慢，強弱的變化把握着之後，就能夠超越了數目計算的階段，進入到內心感受的階段；這便是將節奏與生命融合為一，踏入了藝術的境界，即是「進於道矣」。莊子的「庖丁解牛」（見「養生主」篇），列子的「老人捕蟬」（見「黃帝」篇），皆是說明生活節奏的例

證。我們航行於海上，必須身體的節奏與海浪的節奏合一，然後免於暈浪。在馬戲團表演空中飛人的好手，其節奏感覺必須絕對正確，不能有毫釐的差錯；稍有失誤，就要下墜。

我們日常的生活，就是在一個和諧的節奏裏運行；好比各個行星繞着太陽一樣。古人明智，認定弓的張弦與落弦，可以顯示出文武之道；也就是生活的節奏。禮記，雜篇云：

張而不弛，文武弗能也。

弛而不張，文武弗為也。

一張一弛，文武之道也。

這說明，我們的生活必須動靜調節，勞逸相參；這是生活的節奏。這種節奏，得之者生，失之者死。藏、修、息、遊，就是這種節奏的具體表現。墨子反對音樂，其錯誤之處，就是不瞭解生活中的節奏。

（三）詩文的節奏

節奏對比，在詩文中表現得最為清楚。

同類的對比，可使意義更加詳明。例如：

王維的詩：明月松間照，清泉石上流。

江流天地外，山色有無中。

杜甫的詩：感時花濺淚，恨別鳥驚心。

親朋無一字，老病有孤舟。

反面的對比，可使印象更加鮮明。例如：

杜甫的詩：朱門酒肉臭，路有凍死骨。

花徑不曾緣客掃，蓬門今始為君開。

這些詩句中的對比描寫，就是節奏循環的變化出現。用詩句描繪音樂給人的印象，反面的對

比，常使讀者悠然神往。例如：

李頎「聽胡人安萬吹觱篥」：

忽然更作漁陽摻，黃雲蕭條白日暗；
變調如聞楊柳春，上林繁花照眼新。

韓愈「聽穎師奏琴」：

昵昵兒女語，恩怨相爾汝；
劃然變軒昂，勇士赴敵場。……
喧啾百鳥群，忽見孤鳳凰。
躋攀分寸不可上，失勢一落千丈強。

白居易寫商女奏琵琶：

大絃嘈嘈如急雨，小絃切切如私語。……

水泉冷澀絃凝絕，凝絕不通聲漸歇。……

銀瓶乍破水漿迸，鐵騎突出刀槍鳴。……

無論是文章、詩句，或者語言、唱歌；凡能運用此種節奏對比，必能豐富了表現的內容，增強了動聽的效果。試細讀杜牧的「阿房宮賦」，就必能明白節奏對比的力量。

（四）音樂的節奏

節奏對比，在音樂中表現得更為顯著。

音樂是聲音的藝術，其節奏變化，包括聲音的高低、強弱、快慢的漸層變化與突然變化。當音樂進行之時，就產生無窮變化，使聽者為之震撼。例如：漸慢漸弱，消失於無形；漸慢漸強，使聽者懾服；漸慢漸弱，忽然突強；漸慢漸強，忽然突弱；一串頓音進行，忽然出現長音；一個長音之後，忽然出現一串下墜的頓音；凡此種種，配合得適當，皆能使聽者傾心。在音樂進行之中，加入曲調的高低宛轉，音色更換；又配合以曲體之結構，地方的風味，音樂的內

此各項聯合應用之時，就產生無窮變化，使聽者為之震撼。

容，便可更增豐富。音樂的靈魂，就在其節奏變化之中。

（五）節奏的循環

節奏循環，本是大自然的現象。老子所說，「飄風不終朝，驟雨不終日」；凡能應用於藝術之中者，必然效果優異；凡能應用於生活之中者，必然事事成功。

宋儒朱熹說，「樂有節奏，學它底急也不得，慢也不得，久之都換了他一副情性」。這是樂教理論的最佳詮釋。

宋代文人陳善說，「予因學琴而得爲爲文之法。文章之妙處，在能掩抑頓挫，令人讀之亹亹不倦」。這是深明節奏用途的見解。

要瞭解生命的節奏，我們要從嚴格速度開始，（這是用理智去計算的拍子），進而能用自由速度，（這是用內心去感受的節奏）；擴展起來，表現於言行則爲禮，表現於聲音則爲樂。生活中的禮樂，就是自然節奏的化身。我們在生活中能夠善用這種循環的節奏，就是能夠實踐「音樂生活化，生活音樂化」的原則。不須盼望天門開，不須向神仙求福，就夠令我們身心康樂，幸福無涯了。

一四 射不主皮

「射不主皮」是我國古代鄉射的規則之一。皮是用皮革製成的箭靶（鵠）。所謂「射不主皮」，就是說，比賽射箭之時，只要射中箭靶，就算得勝，不必一定要射穿了箭靶的皮革；因為每個人氣力有強弱之分。孔子說，「射不主皮，為力不同科，古之道也」。（論語，八佾第三）

「射不主皮」的觀點是正確的。根據這個觀點來看我們今日的合唱比賽，就可得到更深切的啟示。

先讓我們看清楚古人對射箭比賽的見解：

古人重視射箭比賽，因為射箭之時，進退，周旋，必合乎禮。內志正，外體直，然後持弓瞄準，必須心靜神寧，動作有序；從中可以觀察到每個人的德行。禮記第四十四篇，射義，就說明「射者，所以觀盛德也」。我們今日，也同樣「合唱比賽，所以觀盛德也」。

古代的射禮，可分數種，其內容是：

㈠大射——諸侯將舉行祭祀典禮，先與羣臣舉行射箭比賽。射中箭靶次數最多者，乃得參與祭禮。這實在是用射箭比賽來選拔參與祭祀的人。

㈡賓射——王與諸侯舉行射箭活動以增進情誼。這種射箭活動，並不計算成績，可說是射箭的友誼賽。

㈢燕射——燕就是宴會，飲酒聯歡。王與諸侯，與羣臣飲宴，射箭乃是遊藝活動之一，並無勝敗的爭奪；在古禮的記載，燕射的作用是「明君臣之義」。

㈣鄉射——分為兩種：

(1)州長與民衆練習射箭，屬於體育活動。

(2)鄉大夫在當地選拔人才，送往州府，送行時舉行鄉飲酒禮，並有射箭活動；在古禮的記載，鄉射的作用是「明長幼之序」。

禮記，射義，結尾的兩段，說明射不獨可以「觀德」，而且可以「培仁」。其原文云：

射者，仁之道也。射求正於己，己正然後發。發而不中，則不怨勝己者，反求諸己而已矣。孔子曰，「君子無所爭，必也射乎！揖讓而升，下而飲，其爭也君子」。（孔子這段話，也見於論語，八佾第三）

孔子曰，射者何以射？何以聽？循聲而發，發而不失，正鵠者，其唯賢者乎！若夫

不肖之人，則彼將安能以中？

在這段話的結尾，更引詩經，小雅，「賓之初筵」的詩句：「發彼有的，以祈爾爵」。這句詩的意思是，「射箭之時，對準目標，可免受罰」。辭了罰酒，就表示一無所爭。如此看來，古代的射箭比賽，乃屬於交際活動，等於猜拳飲酒。射不中的，就是輸了；輸了就要飲罰酒。射中了就可免受罰，並無爭取獎品之意。

中庸，第十四章，有這樣的一段：

正己而不求於人則無怨。上不怨天，下不尤人；故君子居易以俟命，小人行險以徼幸。子曰，「射有似乎君子，失諸正鵠，反求諸其身」。

這是說，射不中，就要力求諸己，不去抱怨他人；這是君子風度。根據古人射禮來觀察今日的合唱比賽，便可明白如何去改進了。

今日我們舉辦合唱比賽，不必採取大射的制度，而該依照賓射與燕射的精神；最好是聯合各個團體，舉行合唱觀摩大會。凡參加的團體，皆可獲得燦爛奪目的錦旗；聽眾們則皆擔任評審的工作，統計其成績，公佈其結果，以鼓舞藝術風氣，增強樂教精神。

然而，沒有冠軍寶座爭奪戰，各團體就顯得失去勁力。我們的社教活動，每年都有許多種類

的合唱比賽，其章則早已完備。根據「射不主皮」的原則，更可加以補充：

（一）歌曲的供應——合唱比賽的指定曲與自選曲，數量仍嫌太少；必須有更多富於趣味而具教

育性質的材料，以供選擇。參賽的各團，成員均非音樂專才，而且人人工作忙碌，實在沒有足夠

的時間去練習；所以，用爲比賽的歌曲，必須是技術不困難而使唱者感興趣。因爲這類的歌曲實

在不多；所以我特爲樂韻出版社編了一冊「樂府新聲」的合唱歌曲，以供使用。深盼列位作曲同

仁，多多編作這類材料，好把合唱風氣培養得更健康，更蓬勃。有人問，流行歌曲可否選用。流

行歌曲本是商場音樂，其供應對象是消閒場所而不是教育用途。我們要用，應該有所選擇。流行

歌曲之中，不乏優秀材料；只要題材純正，適用於教育用途，我們並不排斥。根據「射不主皮」

的原則，凡能增進合唱興味而具教育性質的材料，我們概加運用，絕無門戶之見。

（二）評審的標準——聘定擔任評審成績的專家，自有其專業的尺度。只要他們明白「射不主

皮」的眞義，就能把工作做得更恰當。除了專家評審之外，我們要增設一項聽衆的評審意見，另

成一項成績，獨立公佈；如此，可使合唱比賽更具教育的意義。

（三）聽衆的地位——在合唱比賽的會場中，常見聽衆甚少。其實，沒有熱心的聽衆，就失去了

比賽的活力。在各場比賽之中，應該廣邀聽衆，而且要尊重聽衆，請他們擔任評審，遍贈他們以

紀念品。聽衆所評的成績，要獨立統計出來，予以公佈。如果聽衆所評出的優異者，未爲評審團

所選上，也要選拔出來，在優勝者表演的盛會中參加演出，同樣頒發獎品。尊重聽衆的意見，是重要的教育方法。倘若只知訓練臺上的唱者而忽略了臺下的聽衆，乃是極不健全的樂教工作；聽衆不進步，音樂也就無法進步了。

（四）獎品的持有──所有優勝獎品，皆由社會賢達，行政首長所捐贈。得勝團體持有，以一年爲期。次年比賽，再由得勝團體爭取。連續持有三年，遂得永遠持有。如此，一可增加競爭的氣氛，二可節省獎品的耗費，實爲兩得之計。

合唱比賽的進行，每因競爭激烈，造成仇恨。培養一團和氣的競賽精神，乃是不可或缺的教育任務；我們必須注意，如何能做到孔子所言，「其爭也君子」。

記得一九七八年，香港學校音樂節總監督傳萊夫人（Mrs. Valerie J. Fry）向我說及很想作一首合唱歌曲給各個獲得冠軍的合唱團體聯合起來演唱，用爲優勝者表演會的壓軸節目。於是請韋瀚章教授作詞，遂作成這首混聲四部合唱的歌曲「一團和氣」。一九七九年四月八日，首唱於香港學校音樂節優勝者表演的最後一場（第七場）的最後一個節目，由陳晃相先生指揮五個冠軍合唱團演唱。各個團體在拼力爭取冠軍之後，融洽地唱出和諧合作的歌聲；因其深具教育意義，甚獲社會各界人士之讚美。以後，每年音樂節比賽結束，都照例將此歌演唱；直至五年之後，傳萊夫人退休爲止。

「一團和氣」是用對位技術作成的混聲合唱，由女聲合唱團冠軍，男聲合唱團冠軍，混聲合

唱團冠軍，宗教歌曲合唱團團冠軍，英文歌曲合唱團團冠軍，聯合演唱。各團各聲部，都有機會做領

導；所以各團各人唱得皆甚起勁，也感染到聽眾們甚覺開心，聽完要求再唱，全場充滿活躍的氣

氛。其歌詞如下：（樂譜見「樂府新聲」合唱歌集）

我們同唱和氣歌，你們唱，我們和；

大家和氣心好過，我敬你來你敬我。

和為貴！和，和，和！

個人不和分你我，家庭不和是非多；

民族不和惹爭端，國家不和起戰禍。

和為貴！和，和，和！

我們同唱和氣歌，你們唱，我們和……

越唱越起勁，越唱越快活！

你也笑呵呵，我也笑呵呵；

大家同聲唱，唱到人人笑呵呵！

一五 婚禮樂曲

八年前（一九八四年），我仍住在香港。那天早晨，我的老朋友雷浩然先生給我電話，隆重其事地要邀我敍餐；原因是，這一日是他們夫婦的金婚紀念日。五十年前此日，他們在廣州市新亞酒店大禮堂擧行婚禮，是我奏提琴，曾先生奏鋼琴，爲他們奏婚禮進行曲；禮成之時，更多奏了一首「金婚曲」，預賀他們同諧白首。經過了風雨飄搖的人生旅途，居然到達了金婚紀念；所以他們隆重地請我這個老年樂手，同申慶祝，並贈我一雙金筆爲紀念。這次敍會，使我旣愉快，又傷感。愉快的是當年的預賀，今日果然應驗；傷感的是當年婚禮中的親友們，都已散處西東，更有不少是人天遠隔了！

回溯五十年前（一九三四年），我是大學院的應屆畢業生。鋼琴與提琴的演奏技術，實在仍未成熟；但常要爲老朋友的婚禮擔任司琴，爲了當時能奏琴的人仍然太少。

結婚儀式既是採自西方，婚禮所用的樂曲也就依從西方習俗。新人進入禮堂之時，常奏的是

華格納（Wagner）所作的「婚禮合唱曲」（Bridal Chorus）；禮成退席則奏門德爾松（Mendelssohn）所作的「結婚進行曲」（Wedding March）。這兩首曲，人人都聽慣了；我則把這兩首曲的鋼琴譜與提琴譜都背熟，隨時要奏，都可遵命。然而，這兩首樂曲，雖然人人熟悉，却不曾考查其內容。老實說，這兩首樂曲，都欠完美；並非說樂曲本身作得不好，而是在應用的情況，都有問題。請分別言之：

「婚禮合唱曲」是華格納所作歌劇羅安格林（Lohengrin）內的樂曲，位於該歌劇第三幕的開端。因為此曲原是用混聲合唱，故名為「婚禮合唱曲」。歌劇演出之時，在合唱歌聲中，衆儐相排列成陣，魚貫登場，把新娘送入洞房，充份炫耀場面的豪華壯麗。羅安格林是看守聖杯的天神，以英雄姿態出現於人間打不平，除奸惡。他為公爵的女兒愛麗莎洗雪寃情，於是奉皇命娶愛麗莎為妻。就在「婚禮合唱曲」之後，愛麗莎對着這個來歷不明的男子，深感疑慮；所以強迫他說出身世。羅安格林於是坦誠地說出眞相，天神表露了身份，便不能再留在人間。飛鴿從天而降，把羅安格林帶走了。這場婚姻，乃是悲劇結束。這首「婚禮合唱曲」，實在不是吉祥徵兆。

「結婚進行曲」，是門德爾松為莎士比亞的喜劇「仲夏夜之夢」（A Midsummer Night's Dream）所作的插曲。這是以神仙故事演出的愛情喜劇。其插曲共十三首，包括序曲，諧曲，精靈之舞，間場曲，夜曲，結婚進行曲，送葬進行曲，鄉村舞婚禮完成，新人退席時所奏的「結婚進行曲」，是門德爾松為莎士比亞的喜劇只因此曲沿用，已成慣例，誰也不想多問了。

曲，終曲等等。通常在音樂會中演奏，則選出五首，其次序是：——序曲，夜曲，間場曲，諧曲，結婚進行曲。因爲這些都是喜劇的插曲，都屬於輕快優美的性質。樂評家讚美它「能將神仙境界放入樂隊之內」。「結婚進行曲」是描寫神仙夫妻吵架完畢之後，和好如初，舉行婚禮；嬉戲成份較重。衆人愛其輕快，用於婚禮儀式結束之處，也是無傷大雅。輕快是很足夠了，只嫌略欠莊重。既然習慣相沿，誰也不想多問了。

雖然上列兩首樂曲，常爲衆人所樂用；但我爲諸位老朋友奏曲時，仍然有過不少奇怪的遭遇：

我的一位老同學舉行婚禮，請我爲他們奏鋼琴。開始奏華格納的「婚禮合唱曲」，進行極爲順利。禮成退場之時，擔任伴郎的，是新郎的摯友，最愛流行歌曲；他向我建議，門德爾松的「結婚進行曲」，被人用得太多，朋友們嫌它太過俗氣，不如另選一首新曲代替它！當時有一首頗爲流行的小曲，名叫「小玩偶的婚禮」(The Wedding of Painted Doll)，在電影公司的歌舞片介紹之後，曾經流行一時。於是他把樂譜拿來，給我奏爲禮畢音樂。各人聽了，甚感新鮮，皆大歡喜，羣讚他選曲的眼光獨到。但這個歌名，實在不夠正派；幸而大家忙於辦喜事，歡欣之中，無人提出異議，一切平安渡過了。

另有一次，我的遭遇，更爲奇妙：

在婚禮中，新娘請了她的一位感情親摯的女友來擔任演奏婚曲；但這位女友的奏琴技術並不

高明，只能奏聖詩。她從聖詩歌集裏選出兩首歌曲：婚禮開始，奏一首莊嚴的「與主接近」

(Nearer My God to Thee)；婚禮完畢，選奏優美的「快樂家庭」(Home Sweet Home)。

因爲她的手指很軟弱，奏出的琴聲不夠響亮。在迫切的關頭，新郎着了慌，匆忙來請我用提琴伴

着她奏曲。他們的家人，對於婚禮樂曲，全不內行，也無意見；只難爲了我。在危急之際，助其

渡過難關；終於把工作逐一完成，使各人都鬆了一口氣。

事後，許多朋友不約而同地，靜靜的責怪我，爲甚要在婚禮中演奏喪禮樂曲。「與主接近」

乃是送葬所用的樂曲，西方國家，常奏於處決囚犯之時。在婚禮中奏此曲，實在是大大失禮之

事！當時主人爲尊重新娘的設計，沒有人去提醒他們；匆忙之中，我也沒有機會去改變他們的主

意，實在也是我的過失。爲此之故，使我不勝內疚，眞是寢食難安。幸而這位老朋友，婚後事事

順利，好運接踵而來；生意發達，兒女成行。他見了我，非但沒有見責；而且千謝萬謝，謝我爲

他們奏曲，爲他們帶來了好運。這樣奇妙的事！眞能證實「置諸死地而後生」的明訓了！

由於「金婚曲」的喜悅，使我想起一串該做的事：

(一)必須增強各人的音樂常識，不要在無知的情況下，亂用樂曲。

(二)要使國人醒覺起來，自己國家該有自己的婚禮用曲。與「生日歌」相似，應該創作新歌，

不要總是借用西洋歌曲，要洗清我們舊有的「窮相」。

(三)要訓練更多奏琴能手，要處處都有奏琴能手，隨時推行音樂活動。正如天主教聖者聖芳濟

（S. Francesco）所說：「修士愈多愈好，但願全世界都是修士」。我希望，「琴手愈多愈

好，但願人人都是奏琴能手」。如此，樂教工作，必能迅速發揚起來！

一六 強求之福

我有一位很愛詩詞的朋友，最喜編作對聯。有一個團體，出了很高的獎金，徵求配合當年時事情況的春聯，他就竭盡所能，作成四副春聯寄去應徵。結果，他獲得了第二名，第三名；而首獎却給別人奪去。他細讀首獎的一副對聯，認為成績遠遠不如他的作品；最高只能排名第四，不應列為第一。其實，對聯的評審，並無絕對的標準；得不到首獎的人，必會大發牢騷的了。根據眾人傳聞，那位獲取首獎者，平日並無真實的學問，又曾經處處招搖，向各位評審人員送禮；這就使我的朋友，心中更不舒服。其後，消息傳來：這位首獎得主，意氣風發，在酒樓大排筵席，遍邀親友，連續宴客三天，狂歡慶祝勝利；然後，可能飲酒太多，病倒了；隨着，死掉了！

我的朋友聞知此事，搖頭嘆息，不勝感慨。向我說及「強求之福，可以奪命」；又為我敍述他曾親眼見到的兩則事實：

(一)他的伯父昔年甚愛牡丹，買得名種牡丹十餘株，小心栽植，早晚灌漑施肥。不出十日，全

部枯萎；原因是肥料過量，牡丹承受不了！

（二）一位大官的女傭，在家鄉爲子完婚。爲了想向鄉人炫耀，特請這位大官到鄉中做證婚；一時轟動全鄉，傳爲盛事。婚禮剛完，新郎病倒；隨着，死掉了！

我的朋友連聲嘆息，說這些強求之福，並非人人受得了。福氣太重，承擔不起，就成災禍了！我讓他盡量發洩心中抑鬱，好使他的心理恢復健康。事實上，強求之福與意外之福一樣，都是災禍的根源。我國著名的故事「塞翁失馬」，可以用爲代表。（此故事出自「淮南子」卷十八，「人間訓」）。因爲這故事，人人皆知，故照錄原文，也並不難懂。下列是其原文）

　　近塞上之人，有善術者。馬無故亡而入胡，人皆弔之。其父曰，「此何遽不爲福乎？」居數月，其馬將胡駿馬而歸，人皆賀之。其父曰，「此何遽不能爲禍乎？」家富馬良，其子好騎，墮而折其髀，人皆弔之。其父曰，「此何遽不爲福乎？」居一年，胡人大入塞，丁壯者引弦而戰。近塞之人，死者十九；此獨以跛之故，父子相保。故福之爲禍，禍之爲福，化不可極，深不可測也。

　　以往，總是用這個故事敎人「遇福勿喜，遇禍勿憂」；於是使人應喜之時不敢喜，應憂之時不敢憂，習慣了喜與憂都不形於色。終於使到人人都成爲麻木，養成一副毫無生趣的呆相；這實

在是違背了健康教育的原則。

其實，這個故事，乃是說明福與禍是互相連繫；正如老子所說，「禍兮福所倚，福兮禍所伏」（道德經五十八章）。我們應該用此故事教人：遇禍之時應喜，但喜而不忘形；喜完之後，立即拋開，不爲所累。遇禍之時應憂，但憂而不失望；憂完之後，立即拋開，不爲所累。——這才符合健康教育的原則。

明代學者洪自誠，在其所著「菜根譚」說，「天欲福人，必先以微禍儆之；所以禍來不必憂，要看你會救。天欲禍人，必先以微福驕之；所以福來不必喜，只看你會受。」——這是敎我們要鎭定。但一般人，遇上了禍，就手忙腳亂，不曉得如何去救；遇上了福，快樂就沖昏了頭腦，根本承受不起，於是成爲災害。

孟子（告子章句下）說及天將降大任給一個人之時，「必先苦其心志，勞其筋骨，餓其體膚」；原因是要使他「動心忍性，增益其所不能」。其實，孟子只說了一半而已。上天要磨練一個人，可以用苦，（就是用禍），也可以用樂，（就是用福）。受得起苦的人，不一定能受得起樂；因爲抗苦容易，抗樂則難。苦如凜冽的寒風，強力刮來，使人更堅定，站得更穩。樂如溫煦的陽光，暖洋洋地，使人變軟弱，鬆弛下來。孟子所說，「生於憂患，死於安樂」；就是說，憂患可使人得生，而安樂可致人於死。安樂是福，其中藏有致命的毒素。強求之福，足以將人帶上毀滅之途。所有毀滅的途中，都佈滿幸福快樂的外貌，貪心的人，必然無一倖免。由此看來，災

禍與憂患，乃是值得讚美的生活。

我有一位小學時期的同學，在校中是一位體育健兒，長大之後，自命是風流人物。那年，從美國返香港探親，對我說，在美國周旋於三位西方美人之間，生活多彩多姿，極盡聲色之娛。只是近年常要注射荷爾蒙劑，漸感自己實在是做了性的奴隸，每日如在苦工監獄之中；真想擺脫束縛，重返故鄉，再過樸素的生活。我告訴他，遲些時，連旅費都可節省掉了。他不明白，問我如何節省了旅費。我告訴他，翅膀長成，即可飛昇，何需旅費？他突然醒悟過來，堅決地說，「我這次就不回去了！我不甘心做藥渣」！做藥渣，是否一件樂事呢？試想想看！

（**附註**）關於藥渣的故事，該在此加以說明。這當然是虛構的笑話，讀者不必太認真。據說昔日，皇帝後宮佳麗三千，個個面色蒼白。經過御醫診斷，開出的藥方是：「壯漢千人」。於是選了一千名壯漢入宮，與後宮佳麗為伴。一個月後，宮女們個個面色紅潤起來，而那千名壯漢則都軟弱得像一把鹹菜。宮中主管，乃命衛兵把他們逐出宮外。路人看見，暗問這些是誰。衛兵答，「都是藥渣！」

許多人在開始做藥渣工作之時，總是以為福從天降，自己乃是幸運兒。以後，只有先知先覺的人，立刻醒覺起來，乃能及早回頭，逃出生天；那些後知後覺的人，必然至死不悟，消失於塵土之中了。

能夠明白禍福相倚的道理，我們就能摒除貪念，走向超然的立場，也就必能體會到孔子所說「富貴於我如浮雲」的眞義。

在生活中，我們經常都可以看到，強求之福愈大，其帶來的災禍也愈大。最高明的生活原則，便是「順其自然」；道家與儒家，對此都有相同的見解。我的朋友到底還未參透此中道理，因別人齷齪而令自己生氣；這是自損天年的做法。別人死了，他却甘心去做陪葬，豈非太笨了嗎？

一七　以訛傳訛

古人稱畫為「無聲之詩」：清朝的藝人姜紹書，輯明代畫家作品成集，名之為「無聲詩史」。西方稱曲為「無字之歌」：門德爾松以及後來許多作曲家，都稱其所作的鋼琴抒情曲為「無字之歌」。歌曲原是詩與樂的結合，所描繪的是詩的境界，我們可稱歌曲為「有聲之詩」或「有聲之畫」。唱歌的人，必然愛詩，對於歌內的每一個字，都常存敬畏之心；關於它們的讀音與涵義，無不詳加研究，小心處理。在下文，試舉出一些常唱歌曲的字句為例：

（一）群山浮在海上，白雲躲在山旁；

層雲的後面，便是我的故鄉。

（韋瀚章：白雲故鄉）

這是「白雲故鄉」歌詞的片段。山怎能浮在海上?雲怎會躲在山旁?這種擬人化的描繪,乃是

詩人的神來之筆。若把「躲在山旁」改成「瀰漫山旁」,就變為極度平庸的文字了。白雲之所以

能「躲在山旁」,就表明這些白雲是厚厚的一團團而非薄薄的如烟霧。後面的一句,有「層雲」

兩字,更確定白雲的形狀,絕不可用「瀰漫」兩個字形容它。只要注意這詩的標題,白雲是重要

的主角,就能明白詩人何以要着力來描繪它。

韋瀚章先生這首詞是由林聲翕先生作曲的。後來看見有人為此詞另作新曲,又改動了許多字

句,他就非常生氣,怒容滿面地大喊,「我否認這是我的詞作!」

最近我仍聽到有些唱家,唱林先生的曲,卻把「躲在山旁」改為「瀰漫山旁」;使我彷彿又

看見怒容滿面的詩人在大聲叫喊。以訛傳訛的污染,一經傳播,就要耗費許多時間去清洗,實為

憾事!

(二)大地春回,晴空萬里淨無瑕;

江山如畫,襯吾員健好年華。

(桂永清:巾幗英雄)

這首歌曲,印在音樂課本之中,因校對疏忽,把「淨無瑕」錯印為「靜無霞」;輾轉相傳,

一直錯到現在，已經超過五十年。由於只是印錯了字，讀音並無差別；所以從來沒有人揭出疑

問。看來還要一直錯下去，直至音樂老師們醒悟爲止。

試想，晴空萬里，何以有霞？既無喧擾，何必說靜？很顯明地，晴空碧藍如潔淨的美玉，沒

有瑕疵；所以，原文該爲「淨無瑕」，而非「靜無霞」。

作詞者刻意要說明這是女子所唱的歌曲，故提到貞潔與健康，「貞健好年華」是對的。有些

版本，因爲校對疏忽，印成「健貞好年華」；平仄次序倒置，詩句便失去自然的聲韻。倘若音樂

敎師能夠具備詩韻知識，就不至於跌入訛傳的陷阱中去。可惜的是，敎師們很老實，很忠心，見什

麼就照唱什麼，毫不懷疑，也不查考；於是盲目地做了以訛傳訛的幫兇了！

㈢亂石崩雲，驚濤裂岸，捲起千堆雪。

人生如夢，一樽還酹江月。

（蘇軾：大江東去）（念奴嬌，赤壁懷古）

這首著名的宋詞，傳至今日，已歷千年。輾轉相傳，不同的版本，不同的編訂，當然有了不

少的差別。例如：「亂石崩雲」，也作「亂石穿空」或「亂石排空」；「驚濤裂岸」也作「驚濤

掠岸」或「驚濤拍岸」。今日的版本所用的「崩雲」，「裂岸」，也不見得是絕對正確；七十年

前，我在小學所讀的國文課本是用「穿空」與「掠岸」。尾句的「人生」也有印作「人間」，（這必是錯字，因為「人間如夢」乃是欠解的字句，絕不會出自詩人手筆）；「一樽」也作「一杯」，（古文所寫是「一尊」），無論是「一尊」或「一杯」，並無不通之處，我們不必妄斷誰是誰非。對於古代詩詞，凡是詞句優秀，並無疏失者，我們都無法斷定何者乃為原作，只能說我們慣讀的版本如此而已。我們不曉得作曲者當時所用的詞句，是出自什麼版本；所以，只須詞與曲的聲韻配合無誤，也就不必多所爭論了！

㈣嚥不下玉粒金波噎滿喉，
照不盡鏡裡花容瘦。

（曹雪芹：紅豆詞）

曹雪芹在「紅樓夢」第二十八回，敍述各人在馮紫英家中喝酒，行酒令。賈寶玉所唱的「紅豆詞」，上列的兩句，原文是：嚥不下玉粒金波噎滿喉，照不盡菱花鏡裡形容瘦。作曲者把後句刪短如上所列。其實，原作的詞句很好；用這首曲譜唱原來的詞句，也毫無困難；我實在看不出作曲者為何要把原詞簡化成現在這個樣子。

曲譜裡，把「照不盡」寫為「瞧不盡」，實在不是好辦法；因為「瞧」字有罵粗口的嫌疑。

一九七四年，我將此曲編爲混聲合唱，就依原文訂正爲「照不盡」。

(五)你知道今日的江山，
有多少悽惶的淚？

　　　　（易韋齋：問）

這首藝術歌曲，流行於民國二十年（一九三一年），屬於我國早期的藝術歌曲作品。作詞者所用的文字，較爲高雅，「悽惶的淚」常被唱爲口語式的「淒涼的淚」。一九七四年，我編此曲爲混聲合唱，就說明此句不可唱錯。但衆人聽慣了，也唱慣了，總無法改正。直至最近，我仍聽到有人唱爲「淒涼的淚」。訛傳有如頑癖；生之甚易，除之則難。由此我們更相信這句古老的名諺：「愼始，則事成其半矣」。

(六)紅花艷，白花嬌，撲面清香暑氣消。
你划槳，我撐篙，欸乃一聲過小橋。

　　　　（韋瀚章：採蓮謠）

我們常聽到的「採蓮謠」，是黃自先生所作的女聲二部合唱。當年爲此詞作成的歌曲，不止一首。據韋瀚章先生說，陳田鶴先生所作的獨唱曲，最先發表。當時，作曲者認爲「欸乃一聲過小橋」，字句似嫌艱深，故韋先生爲之改訂爲「撥破浮萍過小橋」。後來黃自先生爲此詞作成女聲二部合唱，認爲「欸乃」兩字，中學生也應能了解，故保留了此句歌詞。「欸乃」是搖槳的聲音，也可寫成「曖廼」。「欸」音「哀」，與「欸待」、「欸項」的「欸」，（或寫作「款」）形與聲都有分別。

有些譜本，歌詞是「白花艷，紅花嬌」。到底何者爲艷？何者爲嬌？頗有爭論。我編此曲爲混聲四部合唱之時，就請韋先生作一抉擇。終於選定「紅花艷，白花嬌」；因爲聲韻較佳。至於「你划槳」被人唱成「你打槳」，只是由於口語造成筆誤，稍爲留心，就容易改正過來。

(七)雪霽天晴朗，蠟梅處處香；

　　騎驢灞橋過，鈴兒響叮噹。

　　　　　　（劉雪厂：踏雪尋梅）

有一位聲樂家，認爲此歌開首的兩字是「雪齋」，可能是詩人所住的書齋名稱。「霽」與「齋」的讀音，本來有分別；但從來都沒有人加以注意。直至他有一次爲演唱會校對節目表上所

印的歌詞，然後給別人提醒了他；但已經錯誤地唱了二十多年了！

一般版本，常將「蠟梅」錯印爲「臘梅」。「蠟梅」之得名，乃是因爲花黃似蠟。它與梅花毫無關係，屬於獨立的蠟梅科植物。這是字體不同而讀音相同，平日印錯，也沒有人注意；但敎師們不能不小心，以免訛傳害人。

(八)農家樂，孰似孟秋多。

（劉雪厂：農家樂）

此曲最初發表於上海商務印書館，一九三三年出版之「復興音樂課本」。（復興的名稱，是紀念一九三二年一月二十八日淞滬戰役，簡稱一二八之役，商務印書館的廠房，燬於日本軍隊的砲火。）因爲校對疏忽，把「孰似」錯印爲「孰是」。只因無人注意，於是給衆人一直唱錯了數十年。一九七四年，我編此曲爲混聲合唱，向韋瀚章先生問個明白；（因爲韋先生是當年復興音樂課本的編輯之一），然後詳加說明。可是，到了最近，演唱會的節目表，印出的歌詞，仍是照樣錯印爲「孰是」；眞是大憾事！

(九)讓玉消香逝無踪影，

也不求世間與同情。

（劉雪厂：飄零的落花）

這是一首電影插曲裏的片段，是身世飄零女子的自敍。歌詞的最後一句，「不求世間與同情」，把「世間」錯印爲「世間」；於是有人解爲「不求世人來慰問，也不求世人給我同情」。其實，這個「與」字，乃是「給予」，並非「棄且」；全句話的意思，是「不求世人給我同情」。

這種近乎訓詁的工作，演唱者不能不詳細考查，否則很容易就陷入了訛傳的陷阱去！

（二）恨只恨，西湖景物，景物全空。
　　佳麗姍姍天欲暮，銜愁尋覓舊遊踪。

（許建吾：問鶯燕）

在廣播電臺的節目中，我聽過不止一次，唱者把這句尾唱爲「舊遊跡」。我也查看過幾個不同的坊間印本，其中眞的有印爲「舊遊跡」的，難怪唱者都給害倒了！其實，只要略具詩韻常識，必可看出這個「跡」字乃是「踪」字之誤。如此唱錯，錄了音，等於被錄取了犯罪的口供，眞是一身不乾淨了！我不想責怪唱者，因爲她們年紀尚幼；但那些身爲老師的人，卻難辭其咎。

如此疏忽，豈不是誤人子弟嗎！

另一首抗戰曲，「我家在廣州」（荷子作詞，作成於一九三九年），也有相同的遭遇。歌詞中的一段是：

我記起了門外的綠水，我記起了庭前的垂柳；

我記起了被鞭撻的奴隸，我記起了被輾軋的猪牛；

還有我的白髮的老娘，我的千千萬萬的戰鬥朋友。

只要留心各句結尾的字韻，就不會把第二行尾唱為「猪羊」；但，居然有人唱成了「猪羊」，使我聽得一身不舒服！

「我要歸故鄉」（李韶作詞，作成於一九五〇年）的詞中有「故鄉的民衆待拯救，故鄉的田園荒草長」。有人認為「荒草長」的「長」字，該讀為「生長」的「長」；因為動詞可以增強句語力量。這是很好的意見；但，還須注意詩句的韻脚，纔好決定。這詩的韻脚是平聲的「江，陽」，這裏只能用「長短」的「長」，（平聲）不能用「生長」的「長」；（仄聲）這是必須謹愼處理。

上列各項，可以說明，歌詞中的每個字，其涵義與聲韻，都要詳細研究，然後可免犯錯。胡

適的詩說得好：

少花幾個錢，多賣兩畝田，
千萬買部好字典。
它跟你到天邊，只要你常常請教它，
包管你可以少丟幾次臉。

唱歌的人，必須常常手執字典，以求讀音準確。但，關於字義與聲韻，還需求助於辭源。平日我以為最淺易的字，例如「一」、「二」，我當然認識得極為澈底的了；但，查看辭源，使我感到震驚，原來我所懂的，尚未及其十份之一！又，例如「一石米」的「石」字，該讀什麼音？「嘆」與「歎」的字義，到底有何分別？打開辭源，就使我眼界大開。從此以後，我更加小心，我永不會笨到要做以訛傳訛的幫兇了！

一八 明辨之才

學習音樂，並非只是學習奏琴唱歌的技巧，而是憑藉學習奏琴唱歌去磨練起整個人的才華；使能在較短的時間，做好更多的工作。在中學，小學裏的學生，年級愈高，功課愈多。那些在課外修習音樂的學生們，爲了要用更多時間來做功課，就停止了學習音樂。但，他們雖然有了更多時間，而學業成績卻沒有變好，反而變得更壞；這就使教育學者們，深感詫異。經過詳細的調查與精密的分析，終於找到其中眞實的原因：停止學習音樂，一個人的心情變得呆滯，反應變得遲鈍，智力失去靈活；時間雖然充裕，效率卻降低了！由此證明，學習音樂乃是學習一切的原動力。

要將一個人的耳，目，手，腦，合一運用，音樂乃是最佳的訓練工具。由節奏反應的練習開始，發展起來，練成能聽的眼，能看的耳；更藉韻律之力，練成優秀的儀態，完美的品格。這是寓禮於樂的設計，這是以樂教禮的方法；音樂訓練實在是「整個人的教育」(Whole man Education) 的最佳工具。其過程，可使人人獲得明辨之才；其目標，要助人人達到完美人生。

明辨之才，需要具有精明的頭腦。對於一切事物，無論大小，既能分析，又能綜合；所以處處都顯出超凡的智慧。孟子所說，「見其禮而知其政，聞其樂而知其德」（公孫丑章句上），就是明辨之才的具體表現。

唐代詩人云，「山僧不解數甲子，一葉落知天下秋」。白居易詩云，「蕭蕭秋林下，一葉忽先萎。勿言一葉微，搖落從此始」。這些都是先知者的明辨。在古人眼中，明辨的典型動作是「屈指一算」；後人對先知者的讚美便是「料事如神」。這些明辨之才，實在可藉音樂訓練來使人人都能獲得；所以我們努力要推行樂教工作。

一般人處事，由於欠缺精細，不夠正確，加以喜歡炫耀才華，總是愚而好自用；遂致失去明辨之才，常鬧笑話。試舉一例：

抗戰期間，常有校長來請我去為該校的學生們解說音樂欣賞的知識。為了各校都沒有鋼琴設備，我必須攜帶提琴為助。我曾為任畢明先生的歌詞「月光曲」作成合唱，其中各段，節奏變換甚多，我把它編為提琴獨奏，以利解說音樂欣賞的課題。該校的一位主任，得知我要演奏「月光曲」，立刻熱心地向學生們加以介紹，以炫耀其豐富的音樂知識。他說：「月光曲是樂聖貝多芬的著名作品。是貝多芬在月夜散步，為小屋裏的盲女卽興奏出的不朽之作」。他得意洋洋地介紹，使我愈聽愈急；因為在這羣天眞的學生面前，我該如何去救他出險呢？他介紹完畢，我就不得不從貝多芬的「月光曲」說起。我說：「貝多芬的月光曲是一首著名

的鋼琴奏鳴曲」。於是，我用提琴奏出此曲第一章的主題曲調，寫在黑板上，教各人唱出來。繼續解說，「在這個主題之下，低音的進行是分割和絃的三連音，有如盪漾的流水，持續不斷地用爲伴奏。有一位詩人聽了，認爲此曲給人的印象，優美得如月下泛舟湖上；所以爲之取名月光曲。因爲這裏沒有鋼琴，所以我爲你們用提琴奏一首眞正爲月光而作的抗戰歌，是描寫月下思鄉的情懷」。於是言歸正傳，奏我所要奏的曲。這位主任因爲粗心大意，欠缺明辨之才，使我多走了一條長路。其實，只須平時小心，人人皆能獲得明辨之才。依照中庸（第二十章）所說，能「博學，審問，愼思，明辨，篤行」，則人人都可成爲智者。從古以來，我們都可看到，賢人並不是只靠先天生成，而是憑藉後天培養。

昔日，王戎幼時，與羣童戲。路邊的李樹多子，諸童競取，而王戎不動。他認爲，李樹在路邊而多子，必是苦李。驗之，果然（世說新語，雅量第六）。這是最單純的明辨故事。按人情以料事，很容易得見眞相。一般人總是不肯小心思考，所以沒有明辨之才。

管仲作黃鵠歌以逃脫追兵，又作上山歌，下山歌以壯士氣（見樂風泱泱，第四十五頁）。諸葛亮祭瀘水用饅頭而不用人頭（見樂風泱泱，第一三六頁），算準濃霧迷江以借箭，測得天氣轉變以借風（見三國演義卷七，卷八）；都是深明事理的智慧。世人難懂，故奪爲神。

然而，具有明辨之才，等於洩露天機，必須更有善後之策；否則，必然招來殺身之禍。且看下例：

三國時代，曹操獨攬大權，自封為魏王。（魏武帝的稱號，是他的兒子曹丕稱帝之後所追封給他）。他要接見匈奴派來的使者。為了自感身裁短小，不夠魁梧，恐怕不能懾服來使；於是命儀容英俊的崔琰扮作是他。他自己則扮作侍衛，持刀立於床側。匈奴使者謁見之後，曹操便派人去探問那位使者，問他對魏王的印象如何。使者苦，「魏王儀表非凡；但，持刀立於床側的侍衛，乃是真英雄」。曹操聽了，立刻派人去追殺那位使者。（世說新語，容止第十四）

下列的一則笑話，值得我們三思：

一位具有明辨才華的智者，看出路邊這幅危牆即將倒塌，又見牆邊有一人正在安睡；他立刻上前把睡者喚醒，教他及早避開。不料這位安睡者，也是明辨高才，告訴他不必憂慮；因為，牆要塌下是真的，但不是塌向這邊。剛說完，此牆便隆然塌向外邊。

這則笑話，說明「一山還有一山高」。凡是明辨高才，必然心境虛靜，常持謙遜，永不自滿。

我們推廣樂教工作，就是要藉音樂之力來使人人都獲得明辨之才；這是藝術創作的最高境界，也就是品德修養的最高境界。

因為那位使者竟然具有如此高強的明辨之才，非把他殺掉不可！那位使者，後來有無被殺，並無記錄可查。我們可以斷定，倘若他能有如此高強的明辨之才，又有如此膽量說了出來，他必然知道危險所在，也必然有了善後之計；若不立刻逃亡，就死定了！例如諸葛亮與周瑜合謀破曹之計。赤壁之戰開始，諸葛亮便立刻離開吳國；這是明辨者所必有的智慧。

一九 折翼之痛

（懷念樂壇健將林聲翕教授）

一九九一年七月十一日的午夜，程瑞流先生從香港給我電話：林聲翕教授中風昏迷，已經入住醫院。次日下午費明儀教授也從香港來電話，說，她曾去醫院探望，林教授病況仍然危始。隨後便是新聞公佈：林教授於七月十四日下午逝世，定於七月二十日下午二時，假香港殯儀館舉行安息禮拜。林教授生於一九一五年，（民國四年）比我幼三歲，却先我而去了！他與我的友誼超過六十年，在樂教工作中，聯手拓荒，超過半個世紀；一旦永訣，實在使我深切地感到折翼之痛。回憶往事，感慨萬千！

(一) 最後的一次敍晤

林聲翕教授與我最後的一次敍晤，是在今年（一九九一年）元旦之日。當時他是受聘到臺中，指揮省交響樂團演出其所作的音詩「中華頌歌」；故在臺中有一周的訓練工作。他選定元旦假日，偕夫人南來高雄，探望我與諸位樂教工作的弟妹們。他說，今年八月，將有遠行，後會之期難料，故應把握這個晤面的機會。

在高雄，這數位情誼親切的弟妹們，不肯讓我作東道，也不肯讓我勞神接待；劉星擔任總策劃，時傑華到英雄館訂好了貴賓套房，好讓林老師优儷休息；劉富美設計午餐與晚餐的地點及菜式，期使各人都有愉快的歡敍。李子韶想盡方法，在車票難求的情況中，居然替林老師优儷購得返臺中的火車票；惟恐時間不合適，也購備公路車票，屆時可以任林老師選擇使用。李志衡把他的轎車洗刷得煥然一新，好使林老師优儷漫遊高雄，更加舒適。

元旦日的上午，我們按時到火車站，接得林教授优儷，遂展開這天的愉快敍晤。林教授與各人暢談工作近況之外，更詳述去年他到大陸之行所得的印象。對於我國樂教之凋零，有無限慨嘆。晚上，林教授优儷選擇乘搭火車返臺中，臨上車時，與各人逐一道別，殷殷囑咐，不盡依

依。他黯然對我說，看不出還有什麼敍晤的機會了！我則說，來日方長，海外存知己，天涯若比鄰，無須太過傷感。——這是林教授與我們在高雄敍晤的情況；看來已隱約顯示出永別的預兆了；我們當時實在是遲鈍無知，未能察覺！「當時只道是尋常」，不知竟然是永別；同想起來，眞是不勝欷歔！

其實，人生過了七十，已屬古稀之年；我們應知感恩，不宜多作抱怨。袁枚詩云，「韓蘇李杜從頭數，誰是人間七十翁」；說來，眞有道理。再看世界樂壇，莫札特，舒伯特，年齡皆不及林教授的一半；我們不應再列爲憾事了。林教授留給我們以誠懇親切，樂觀和諧的工作態度，我們應當常記心頭，積極振作。緬懷這位忠心耿耿的樂壇健將，我們不該儘用悲痛的哀思而該用奮起的振勵，繼續發揚他的遺志，做好他所未完成的工作。

（二）懷念前賢的惆悵

今年（一九九一年）七月六日，聯合報王維眞小姐從臺北來電話，說，趙琴小姐寫好了一篇文章，懷念歌詞作者許建吾教授，甚盼我能供給一些照片。

我從舊稿裏找到兩張照片，寄給王小姐。其中的一張照片，是三十多年前（一九五六年）許

教授與我的合照。另一張照片，則是三十多年前（一九七〇年）在香港拍的五人合照。這五人，作詞者是：許建吾，生於一九〇三年，約於五年前逝世；徐訏，約生於一九〇八年，在十年前逝世；韋瀚章，生於一九〇六年，現居香港，常爲小病所困。作曲者是我與林聲翕；我生於一九一二年，健康不佳，只因窮骨頭捱慣了風霜，至今仍能寫讀如昔；林敎授比我年幼，五人之中，以他的年紀最輕。我附言給王小姐：看來是作詞者走光之後，乃輪到作曲者收拾行裝。可是，說時遲，那時快，林敎授一聲去也，就超車走掉，連行李也不用帶！

從來我都未想過，林，許，二人，竟然會同時在一日之內，被後人懷念！聯合報副刊在七月十六日（星期二），同時發表趙琴小姐的兩篇懷念文章。一篇是早已寫好的，懷念許敎授；一篇是趕快寫好的，懷念林敎授。所用的大標題是「音樂界的兩位拓荒人」，發表在頁首的照片便是許建吾敎授與我合照的相片；於是，整個上午我都忙於接聽電話。朋友們看到副刊的照片與標題，就急於撥電話來，查問我是否已經飛升去了。他們還未曉得，這數年來，我頻遭折翼之痛，實在身心疲弊，如何能夠飛得起呢！（照片見一六〇頁）

（三） 品學兼優的典範

林聲翕教授的品德與學問，素為師友學生們所稱頌。我站在六十多年友誼的立場，可以根據具體的事實分四項說明我的觀感：

(1)音樂才——林教授具有很高的音樂天賦。他讀中學時，已經練得優秀的鋼琴演奏技術。後來學遍了樂團中各種樂器的奏法，兼且勤習和聲與作曲。中文與英文，都寫得流暢，講得漂亮。他昔日在廣州音樂院畢業演奏會中，獨奏貝多芬的「月光」奏鳴曲，李斯特的匈牙利狂想曲（第二首），蕭邦的波蘭舞曲（軍隊），獲得人人喝采。後來前往上海音專深造，遂成為能演奏，能作曲，能指揮，能著述，能講演的音樂全才。

(2)領袖才——林教授具有天賦的領袖才，對人誠懇和洽，對事勇敢負責。當他要做一件工作之時，能夠把握要點，迅速策劃；邀請同仁合作，各人無不樂意相助。看來是困難重重的工作，在他手上，皆能順利完成；故常獲社會人士之嘉許。

一九六八年，他在香港，鑒於藝術界朋友們散處各方，久不相見，易生膈膜；於是他做了召集人，舉行每月餐會。由於人人樂意參加，小組敍會漸擴為四十餘人，包括詩人、樂人、畫家、戲劇家。每次都有人爭着做東道，只因人數不少，乃指定每次由兩人聯合做東道。每次敍會，都不採用自備餐費的辦法；因為如此分派，缺少了親切感。常有朋友由國外到香港，必邀共敍；這個敍會，儼然成為藝術界的大家庭。促進藝人們的和諧相處，團結合作，是林教授的一大功績。

一九七三年，英國律師約翰韋斯特（John West）與林教授計畫組織作詞家，作曲家的版權

協會，以取得合法的著作權益；更與亞洲各國組成「亞洲作曲家同盟」。後來此會與香港政府的

版權協會結合，乃使香港的作詞家，作曲家，每年獲得合理的著作報酬。此會成立，至今已達二

十年，林敎授成爲亞洲作曲家同盟的榮譽會員及創辦人之一；這是實至名歸的最高榮譽。

⑶使命感——林敎授時刻不忘培植下一代的音樂人才，務使音樂文化的河流，永不枯竭。在

香港，每年都有英國音樂學位的考試；但香港政府卻不肯設立音樂院校。林敎授有見及此，乃努

力設法幫助音樂學生爭取進修的機會。一九五〇年，聯合由北南來的樂人，輔助私立聖樂院之擴

展，後來該院乃發展而成爲音樂專科學校。一九六一年，在香港創辦「音樂藝術月刊」以提倡純

正音樂。又在德明書院設立音樂系，因經費困難停辦之後，又在菁華書院設立音樂系，後來增設

音樂研究所，以迄現在。在困苦中挣扎，只爲替音樂學生謀取進修的道路。明知其不可爲而爲

之，全然不計較個人的利益；這種奮鬥精神，非具偉大的仁者之心與堅定信念，無法做得到。

在國內，十多年前，蔣經國先生任行政院之時，林敎授聯合音樂同仁上書，請求建立音樂

院，爲國家訓練音樂專才，並請修訂音樂課程，改善樂敎行政；各項意見，近年已經逐一實現；

這是林敎授的使命感所造成的善果。

一九八三年一月，新加坡的樂壇元老黃晚成女士，是林敎授當年的鋼琴老師，爲了要改善當

地的音樂風氣，命林敎授偕同韋瀚章敎授與我，同往新加坡舉行座談會與作品演奏會，使該地樂

風，頓呈活躍；這是林敎授的使命感加上領袖才所造成的輝煌效果。

(4)正義感——林教授對樂教、對師友、對學生，經常都盡力維護，見義勇為；下列是一些實例：

一九六八年八月，林教授與家人到日月潭渡假。那時我奉教育部之命返國講學；在臺北，為音樂教師二百人全日講課，連續一周，以致語聲嘶啞。再到臺中的省訓練團，為全省音樂教師二百人講課一周，聲音嘶啞更甚。林教授在日月潭，從電話中聽到我嘶啞的語聲，立刻說，「明天我來替你講課」。這種義勇精神，非但使我感激萬分，更令二百位教師們都為之歡欣無限。

一九七二年，教育部邀請林教授與韋瀚章教授返國講學。由始至終，林教授都為周詳地照顧着韋教授的健康，使能愉快地完成講學工作。一九七四年，韋教授喪偶，更兼患病；林教授立刻與各位摯友聯合襄助，每月出錢僱女傭為韋教授料理家務，使他能安心創作歌詞。後來，許多新詞陸續誕生，新歌創作源源不斷，歌劇「易水送別」也隨着完成；這是林教授的最佳功績。

一九八九年六月，北京天安門的大屠殺，震驚世界。林教授住在香港，聞此消息，熱血沸騰，一夜之間，作成悲壯的歌曲「六月英魂」。在香港羣眾大會中演唱，獲得人人讚許。

林教授在國內，歷年獲獎甚多；如教育部的文藝獎章，僑委會的海光獎章，以及中山文獎、國家文獎、中國文藝協會的榮譽獎，中華學術院的哲士銜，都為他帶來美譽。

林教授是一位虔誠的基督徒，經常不忘救人救世的本份；對人敦厚，做事認真，文章穩重，語態安祥。他在講演時，常流露領袖的威儀，令人敬服。我對眾人，只能說說笑話，永遠無法學

得到他。

林教授與高雄市的樂教同仁，有極深厚的情誼。自從一九八五年音樂節，高雄市政府主辦我的樂展及講座之後，次年（一九八六年）音樂節，便卽主辦林教授的樂展與講座；並且恭請韋瀚章敎授舉行歌詞創作研究講座，同時請石高額先生指揮道明中學合唱團演唱其新作清唱劇「重青樹」。成績傑出，人人讚美。

一九八九年六月，高雄市實驗國樂團團長蕭青杉先生，聘請林敎授來高雄，爲該團殷選新團員並舉行學術講座，情況熱烈；從此，林敎授便與高雄建立起親切的情誼。

（四）　音樂著作之豐碩

林教授的著述與樂曲，爲數甚多。他所翻譯的世界名著「音樂欣賞」以及他著作的「現代作曲家史話」，「音樂六講」，都有極豐富的材料。東大圖書公司滄海叢刊，最近爲他出版「談音論樂」文集，甚具參考價值。他所編的小學，中學，專科學校的音樂課本，極受各校的歡迎。他所作的獨唱歌集，最早刊行的是「野火集」（一九三八年），繼之以「期待集」（一九六〇年），「夢痕集」（一九七二年），「雲影集」（一九七三年）；都是聲樂家的珍藏作品。黃瑩先生作詞的聯篇合唱「山旅之歌」，「海峽漁歌」，都是人人熟悉的作品。管絃樂曲「西藏風光」，以

(五) 以樂會友的足跡

林聲翕教授與我，數十年來是樂教工作的老伙伴。我們的友誼，完全建基於音樂工作之上；可用三次合奏來說明以樂會友的進程：

(1)一九三一年秋天，我尚就讀於國立中山大學文學院教育系二年級。我的提琴技術仍在磨練之中，他已是廣州音樂院鋼琴科的高材生。在中山大學藝術研究學會成立大會的音樂會中，我與蒲蟄龍同學（後來是農學院名教授）提琴二重奏，請他擔任鋼琴伴奏，成績圓滿。鋼琴與提琴做了良媒，此後我們三人，便成了樂友。

(2)以後的十一年中，我們各奔前程。林教授在香港發展，聲譽鵲起；我在內地任教，努力拓荒。一九四二年，抗戰接近末期，香港為日本所佔；林教授獲中華管絃樂團之聘，乃任為指揮，努力拓由香港取道粵北，前往四川重慶。在粵北，林教授跋涉山澗，步行到樂昌縣砰石鎮管埠村，（是

中山大學師範學院所在地，我當時任教其中），與我會晤。異地相逢，歡欣無限。暢談之餘，他用鋼琴爲我伴奏我新作的提琴曲「春燈舞」，使學院諸位同學們非常開心。

(3) 一九四五年，抗戰結束，他返南京，我返廣州。又四年，(一九四九年) 山河變色，我由廣州遷往香港，他也由南京回到香港；以後，我們就同時住在香港，連續三十八年。

一九六三年，林教授主理香港菁華書院音樂系。我剛由歐洲返回香港，也到音樂系中，助他一臂。次年，在該校校友年會的音樂會中，他邀我提琴獨奏，選奏我所作的「離恨」以及我改編的華南古調「旱天雷」，他親自擔任鋼琴伴奏；成績良好，獲得全場來賓讚美。我們的友誼，以後便由登臺合奏擴展爲樂敎工作。

在香港九龍，我們的住所相隔不遠；但平日各忙各的，極少會面。爲了樂敎工作，必要時乃約晤敍談；地點常在外邊的餐廳，很少到住所聊天。

一九五三年，我印出我的「藝術歌集」第一輯。林教授見了，甚表興奮，立刻選出「黑霧」、「遠景」兩首歌，請我改編爲管絃樂隊伴奏譜，由他親自指揮，演唱於音樂會中。後來我由歐洲返香港，一九六四年印出我的「藝術新歌集」，「鋼琴曲集」，「舞劇曲集」，他都爲我作序文，介紹我的作曲設計。一九七四年，他詳讀了我的「音樂創作散記」之後，立刻寫了一篇「讀後感」，標題是「感召與啓示」，可見他對於音樂敎育的推廣，非常熱心。後來我簡編該書，列入滄海叢刊，取名「樂林蕈露」，特將此文列於卷首，以表敬謝之忱。

一九七二年，林教授遵韋瀚章教授之囑，為「長恨歌」補作當年黃自教授未完成的三章，並囑我為之寫一篇後記。我詳細介紹林教授補作三章的謙遜設計，刊在「全本的長恨歌」卷後，又為他與黃瑩先生合作的「海峽漁歌」寫介紹文，說明其樂曲的嚴密結構與動機變形的技術，使唱者能充份體會到作曲者的苦心。

為了榮耀我國當代詞人韋瀚章教授之辛勞，一九七三年十一月，中國廣播公司在臺北市實踐堂舉辦其詞作音樂會。同年十二月，香港音專也在香港大會堂音樂廳舉辦其詞作音樂會。我認為音樂會中，該有按詞意作成的器樂曲演奏，而不應徒然將歌詞作成聲樂曲演唱；這是「寓詩於樂」的設計。我為韋教授的詞「四時漁家樂」，「貍奴戲絮」，作成提琴與鋼琴的合奏曲，把「夜怨」作成有朗誦的長笛獨奏曲；也請林教授選出韋教授的詞「黃昏院落」作成鋼琴賦格曲。林教授將賦格曲作成，非常虛心地把曲送來給我看。他認為，我的對位技術比他高明；這是他在創作上的謙遜品性。我告訴他，此曲的主題乃是取自他所作的獨唱曲，必須加入節奏上的變化以增其趣味，然後利於後邊的開展。這是我的老師曾經給我的提示。林教授立刻從善如流，樂於從頭改訂；後來演出，效果極為圓滿。有人說林教授個性很強，自視甚高；但從他這種虛心態度看來，並非自視甚高，只是擇善固執而已。

一九八三年，音樂朋友們為賀韋教授八十大壽。林教授將其為韋教授歌詞作曲的材料編成一集，題為「晚晴」；我也彙成一集，題為「芳菲」。兩集同時由華南管絃樂團印行，送給參加祝

壽的樂友們留爲紀念。

回溯一九七○年，趙琴小姐在中國廣播公司初辦「新樂風」的中國藝術歌曲演唱會；林教授爲之編譜，指揮，做了堅強的支柱。當時何志浩教授作詞「美哉臺灣」，我作成獨唱曲，也編好了管絃樂隊伴奏譜，請辛永秀教授擔任獨唱。林教授指揮樂隊伴奏之後，各人與趣仍高，林教授乃親自奏鋼琴以伴唱。後來要製唱片，趙琴小姐請我選擇，到底用樂隊伴奏還是用鋼琴伴奏的錄音。我聽了之後，選了林教授用鋼琴伴奏的錄音，因爲神韻較勝。

一九七○年，我用綏遠民歌爲素材，作成絃樂合奏曲，是奏鳴廻旋曲體的「佳節序曲」，給林教授拿到臺北市演出。試奏之後，林教授囑我再修訂低音部份，使更流暢。我照他所囑，改訂到他認爲滿意，然後公開演奏。事後，我把此曲題贈給他，留爲紀念。在我的「音樂創作散記」中，有詳細的記載。這是我與林教授以樂會友的事實。

後來，有一年，中國廣播公司舉辦中國藝術歌曲演奏會，請蔡繼琨教授擔任客座指揮，請費明儀教授獨唱我所作的藝術歌「遺忘」（鍾梅音作詞），又請中廣合唱團唱我所作的「偉大的母親」（李韶作詞），請我趕快編作管絃樂伴奏譜。當時我忙於趕作合唱歌曲應用，實在無法分身。林教授見義勇爲，替我編好樂隊伴奏譜交卷，讓我專心忙我的工作，使我感激無限。

林聲翕教授是從音樂藝術出發而走向音樂教育的路上；他所刻意追求的是藝術的，美的音樂

境界。

我的工作則是從音樂教育出發而走向音樂藝術的路上；我所刻意追求的是教育的，善的音樂功能。

我們的出發點雖然不同，但殊途終可同歸；目標並無差別，只是過程略有不同而已。林教授以其無比的熱切心情，焦急提升衆人的音樂水準，難免採取催促的命令手法；這是領袖才華所常有的習慣。我因為重視教育的音樂功能，總是顧慮到衆人所能接受的程度，不願過份勉強；所以進展較為緩慢。在作曲上，林教授常嫌我太過遷就衆人，較高的聲域，較難的節奏，總不敢使用；而我則立心為多數人着想，要貫徹「大樂必易」的原則。從美學觀點言之，林教授的作品，遠勝於我；從教育觀點言之，我的作品，用途較廣。不同環境，該用不同的材料，實在也用不着爭執。

近年來，林教授作曲，頗愛使用現代化手法。大概他要向年青的作者們表明，他並不是不能使用現代化手法作曲，所以要露兩手給衆人看看。我卻不以為然：我認為，衆人喜愛吃雞湯，需要吃雞湯，我該為他們煮好真材實料的雞湯，用不着硬要添加兩匙現代口味的臭屁醋。其實，那些自命愛吃臭屁醋的人，也並非真的愛吃臭屁醋；他們表演給別人看的成份多過自己真的愛吃。林教授勇於嘗試新方法的精神，使我佩服；但我卻不願「夫人學婢」，（不是「婢學夫人」）。

雖然我們的創作觀點不同，但常能互相諒解；各自耕耘，永無爭吵。

㈥ 人生路上的困擾

林教授與我到餐廳敘談之時，常邀韋瀚章教授與程瑞流先生一起。例如策劃中國藝術歌曲演唱會，編印作品專輯，編訂教材，聯名上書行政院請求改善樂教等項工作，都是由此敘談而產生。

在敘談中，不止一次，他提及當年我用激將方法去點醒他，使他常懷感激。這是一九六三年我從羅馬返抵香港時的往事：當時我勸他放下工作，到歐美考察各國的音樂教育狀況，以作來日辦事的參考。他說，樂團事務放不開，教導學生太忙碌，寫作工夫不能停，家庭雜務擱不下。我聽了就氣他一句：「明天倘若蒙主寵召，你能放得下否？」一氣之下，他立刻清醒過來；於是放下工作，到歐美考察。一年之後，回到香港，寫下豐富的考察心得，獲得人人稱許。

他常說，很羨慕我的生活：來去自如，時間安排，自己可以全權控制；有出家人的清靜。我則說，很讚美他的生活：家庭幸福，人生美滿，自己可以全心創作；有總司令的權威。

然而，林教授的人生路上，也出現許多困擾，使他甚不愉快：他有領袖才，但未得其位以行仁政；他有使命感，却未逢際遇，無法開展其抱負。雖然他遇過不少貴人，但都不如理想，遠不

(七) 活在眾人的心裡

及昔日管夷吾之遇齊桓公，諸葛亮之遇劉玄德。身處亂世之中，恰似龍游淺水，虎落平陽；所以壯志難酬，心情抑鬱。近年來，居留美國的長子，長女，相繼患病，次子又鬧婚變；真是亂世難逢好際遇，深情偏遭惡運磨。老朋友們聞知此種情況，也不禁為他黯然神傷了！

林聲翕教授逝世消息傳來，各位老朋友聞之，都同感哀痛；於是不約而同，紛紛給我來信，慰問有嘉。其實，我從幼至長，無時不被死神所追逐。在童年，人人都說我身體屏弱，必然早夭。待我到了成年，那些星相學家，命理學家，掌紋學家，一致斷定我活不到六十歲；他們實在是把我置諸死地而後生。現在，我已經過了八十歲，早已養成超脫的心境，對於死亡，不獨全無畏懼，而且與他結成密友了。這種心情，也並不是「無可奈何」的「做一日和尚就撞一日鐘」；而是「愉快樂觀」的「做完了一件又做另一件」。做得多少，就算多少，毫不強求；所以能夠不憂不懼。

然而，眼見親友們去的漸多，留的漸少；難免感到有被遺棄的孤零。有時覺得自己是被罰留堂的小學生，有時又像是火車到站而忘記下車的搭客；孤單與無奈的荒涼感覺，使我不勝惆悵。

自從我決心以助人為樂，生命中就出現了源頭活水，天光雲影，不再黯晦。王文山先生當年作了歌詞「何年何月再相逢」，林教授為他作成了淡淡哀愁的抒情歌；我就告知王先生，該作另一首樂觀的告別曲。王先生是航空公司的董事長，經常飛來飛去；所以我作了另一首「何處不相逢」，我乃為之譜成豪放的合唱歌曲。詞中的一段是：

時分時合友情濃。

這邊剛離別，那邊又相逢；

來也匆匆，去也匆匆。

飛南飛北，忽西忽東；

人生何處不相逢，

我把「這邊」，「那邊」，詮釋為「東方」「西方」；同時也當作是「人間」，「天上」。

真誠的友誼，是超越了時間與空間，生與死根本就沒有分明的界線。王文山先生的另一首歌詞「莫愁吟」，我也把它作成了活潑的合唱。其尾段歌詞云：

如果上到西天，

莫愁！莫愁！根本用不着愁！

如果下到九泉，

正好會見許多親朋好友，

聯歡敍舊，惟恐時間短，那有機會愁！

老實說，人間的生離死別，不過是搬遷了住所，何必過份的悲傷！回溯五十多年前（一九三八年），林教授的業師黃自教授，默然歸山。其後，胡然教授也繼之而行（一九七一年）。隨着，李抱忱教授也安然逝去。十多年前，詩人徐訏教授走了；約在五年前，許建吾教授也去了。

這羣樂友詩人，精神永遠融而爲一；今日林教授與他們共敍一堂，詩樂携手，新歌誕生，實爲一大快事。這個聯歡盛會，我縱使可能遲到；但絕對不會缺席。在目前，我羨慕他們的重逢，多過哀傷我們的分別。

摯友情深，平時並不需要天天見面。從以往數十年看，潤別多年，精神仍然密切相連。縱使遠隔天涯，每週急需，可以呼之卽至，永不爽約；過去如此，將來也如此。我堅決相信，林教授此去，只是暫時的遠行而已；吾主有言，「我將再來！」袁枚的詩說得好：

臘盡春歸又見梅，三才萬象總輪廻。

人人有死何須譯，都是當初死過來。

傷，而該誠心為他祝賀。讓我們讚美他，歌頌他；直到永遠！

一個人能夠活在眾人的心裡，纔算得是真活。林聲翕教授已經做到了。我們不應為他感到悲

後記

程瑞流先生於前月從香港來信，告知我，香港角聲合唱團在去年就開始籌備，將我的歌樂作品滙演，邀請香港業餘音樂會管絃樂團與新聲國樂團擔任伴奏，由馬文彬先生與邱少彬先生編譜及指揮；更邀請聲樂名家江樺女士及呂國璋先生擔任獨唱。已經定期於七月十七日晚，在香港大會堂音樂廳舉行。到了七月初旬，程先生用電話告訴我，林教授已經在端午節（六月十六日）寫好了音樂會節目表中的序文，並訂於七月十四日，替我去聽各曲的綵排；可是，沒想到，綵排之日就是林教授的安息之日！

林教授逝世的消息傳來，我立刻用電話對程先生說，請角聲合唱團在演唱之前，向聽眾宣佈

這個不幸的訊息；然後唱一首林教授的作品，（我代為選定徐訏作詞的藝術歌「輪廻」），以表誠心的哀悼。

七月十七日深夜，程先生從香港來電話，報告音樂會剛結束；全場滿座，各事遵囑進行，成績圓滿。並說，待清理賬目之後，必可將三千元港幣，由合聲合唱團負責送呈韋瀚章教授，以表敬老的誠意。

音樂會成績雖然圓滿，聽眾們與我們的心情，終是瀰漫着無窮的惆悵。數日後，程先生寄給我一份音樂會的場刊，我乃讀到林教授為音樂會所寫的序文。（我相信，這是他最後一篇文稿了！）在序文中，對我有許多勉勵的話。在篇末，提到我返國內定居於高雄，是「良禽擇木而棲」；我能感受到此言之中，實在蘊藏有萬鈞的沉痛！今年元旦之日，我們在高雄敍晤時，他說八月將有遠行，當時我實在愚昧，沒有想到他竟然行到如此之遠！然而，友情永在，縱使他去得遠至西天，心靈仍然近在咫尺。他為秦觀的詞「鵲橋仙」作成的抒情歌，末句所言不謬，「兩情若是久長時，又豈在朝朝暮暮」。他在序文結尾之處，好意祝我「健康、長壽」；我們今日，該誠心頌他「快樂、永恒」！

一九九一年七月二十六日誌於高雄

附錄林教授所寫的序文

知者樂、仁者壽

林聲翁

黃友棣先生，今年八十晉一榮壽，香港角聲合唱團，爲感念友棣先生對香港音樂教育的鉅大貢獻，定一九九一年七月十七日假座香港大會堂音樂廳專場擧行「黃友棣歌樂作品滙演」音樂會，爲香港的音樂史，寫下輝煌不朽的一頁。友棣先生居港三十年，期間出版作品超過一百八十首之多。今次所能欣賞到的樂歌作品，其實只是滄海一粟。在珠玉紛陳的情況下，我們今晚所聽到的，可說是友棣先生作品的精選，更可說是盛會難再。

友棣先生，廣東高要縣人，一九三四年獲廣州國立中山大學敎育系文學士學位，期間於廣州隨李玉葉女士習鋼琴，每星期由廣州至香港隨湯諾夫習小提琴；這份對音樂進修的熱誠與恒心，加上他研究敎育專業學問，也奠下了友棣先生是一位傑出的作曲家和音樂敎育家的基礎。

友棣先生於一九五七年由香港往意大利，入羅馬聖西西利亞音樂學院隨尼諾及馬哥拿習作曲，同時得羅馬宗座聖樂學院嘉道祺傳授對位法及配器法凡六年。期間學藝大進，於一九六三年回香港任教於珠海書院，並寫成具有十分影響力及說服力的研究心得「中國風格和聲與作品」巨著；由臺灣正中書局印行，嘉惠後學，受益良多。

綜觀友棣先生留學羅馬六年半的悠長日子中，其實他有一種願望，那就是：㈠如何創作中國的新音樂，㈡如何提倡及普及社會的健康音樂；這正是孔子在論語雍也篇所說的「夫仁者，已欲立而立人，已欲達而達人」的精神，而「志於道，據於德，依於仁，游於藝」，也正是友棣先生「力行近乎仁」的生活寫照。

我記起三十年代在廣州，替友棣先生伴奏貝多芬作品五十號的小提琴「抒情曲」的情景，依稀在目；那份對演奏的熱情，精細的詮釋，力求完美的情景，至今仍未能忘懷。儘管時光無情，帶去了那悠長歲月，却帶不走那份天真無瑕的心影。

友棣先生於一九八七年榮獲香港民族音樂學會頒贈榮譽會士銜後，於同年七月，遷居臺灣高雄。「良禽擇木而棲」，這份心情，我們大家都了解。今年一月，我應邀參加指揮省立交響樂團及合唱團，演唱「中華頌歌」時，曾於元旦親往高雄，探望這位備受尊敬的音樂教育長者，向他拜年，親炙這位「友直、友諒、友多聞」的老友。見面時，他風采如昔，心情愉快，身體硬朗。他正在寫他的第八本文集「樂風泱泱」。他的為人，正如論語所載：「知者訥，仁者靜；知

者樂，仁者壽」。謹此遙祝友棣先生「健康、長壽」。

上圖

（左起）林聲翕　徐訏　許建吾　韋瀚章　黃友棣

　　　　（一九七〇年攝於香港）

下圖

（左起）許建吾　黃友棣

　　　　（一九五五年攝於香港）

辛未年（一九九一年）端午節於琴語書屋　香港

專題研究

二〇 莊子的「逍遙遊」與
孟子的「衆樂樂」

(一) 引 言

老子與莊子的思想，屬於道家。重視人生虛靜境界，期望每個人都能返璞歸眞，擺脫凡俗束縛，逍遙自在；這是藝人們全心嚮往的目標。

孔子與孟子的思想，屬於儒家。重視培養浩然之氣，期望每個人都能成爲完人，決心入世做事，服務人羣；這是聖賢們已達達人的理想。

道家與儒家的道路，看來是絕不相同；實則是殊途同歸，並不衝突。試分別言之：

(1)道家嚮往超然獨立，這是崇高的藝術理想；儒家側重入世渡人，這是偉大的教育精神。我

們要推行藝術教育，必須效法儒家的實踐力行，然後能夠助人達到那遠大的目標。

(2)道家能夠指示出彼岸的輝煌瑰麗，却無具體的渡河方法以助世人；儒家則敎人「要渡河，先造船」，要登山，先開路」。儒家誡人不可「暴虎馮河」，（就是敎人切勿恃力大而徒手搏虎，恃膽壯而涉水過河）；囑咐各人要「臨事而懼，好謀而成」。道家似先知先覺，儒家似嚴父慈母。

(3)道家指示各人，要自己修練，好使自己進入那縹緲的仙鄉；儒家則要運用人人已懂的材料，幫助人人都能進入那未懂的境界。

(4)道家敎人不可只用耳聽而要用心聽，更要用氣聽，（見「人間世」，心齋）；儒家雖然重視無聲之樂的境界，但並不空談而要將音樂生活化，大衆化，囑咐人人必須「衆樂樂」而不可徒然「獨樂樂」。（見「孟子」，梁惠王章句下）

(5)道家所重視的「無爲而治」，使人可望而不可卽；儒家則用「有爲有守」的精神敎人，其最後目標，也就是「無爲而治」的境界。

(6)道家倡導修德，以期完成崇高的品格；儒家則分開步驟，逐層漸進，敎人訓練好動作，造成好習慣，訓練好行爲，造成好品格。

由此觀之，道家與儒家的見解，宛如西方的浪漫主義與古典主義，其思想是相剋相生，相對相成；其最終目的，皆是要養成崇高的品格。

的樂教工作。

在下文，概述莊子的思想，在適當之處，與孟子的思想作比較，以說明我們應如何推展當前

（二） 莊子內篇要旨

莊子（周）生於戰國時代（公元前四世紀，約後於孔子一百七十餘年），其思想源於老子而能集道家之大成。漢志說，莊子共五十二篇，未受時人所重視；至唐玄宗時，（公元第八世紀），始漸受器重，被列入經書之中，稱爲「南華眞經」，這已是莊子逝世後千年之事了。現存的莊子三十三篇，（內篇七，外篇十五，雜篇十一）；內篇最爲可信，外篇與雜篇，皆是解說內篇意旨，可能是其門人所作。

莊子內篇的要旨，說明人生世上，必須做到：面對萬物，一視同仁；不問是非，樂天知命；不炫耀智巧，不突出個性；品德的修養，要有之於內，乃形之於外。今按次將各篇內容簡介，舉出其中著名的例證，再說我們讀後應有的省思。

（I） 逍遙遊

（篇中要旨）

我們的生活，要逍遙自在，超脫於世物之外。倘若我們能夠順應自然而生活，則可運行無阻，不生煩惱。

龐大的鯤魚，游泳在大海之中；巨型的鵬鳥，翱翔於高空之上；小蟲，小鳥，只在地上生活。從形體之大小來比較，雖然極爲懸殊；但它們皆能各適其適，並無等級之分，亦無尊卑之別。

壽命之長短，也不值得加以比較。小菌早開晚謝，小蟲春生秋死；生命短促得很。彭祖活了八百歲，看來壽命很長了；但有些大樹，却以八千年爲一季。小菌，小蟲，彭祖，大樹，其間並無優秀與拙劣的分別。

（舉例爲證）

(1)許由辭讓——隱士許由懇辭帝堯讓位，他的理由是：人生要逍遙自在，安享天年；做人並不要求取功名，而要忘却自己的存在。這句名言是：「至人無己，神人無功，聖人無名」。

(2)各適其適——瓠瓜太大，盛水則重不能舉，剖而爲瓢，又平淺得不合使用；可以用它爲浮身工具，助人渡河，就不必訴說它大而無當了。樗樹太大，木材又無實用價值；可以將它植在廣潤的原野，用以遮熱乘涼，就大有用處了。世人知識有限，不知大之爲用，也不了解無用之用，實爲憾事。

(3)用得其時——宋國有人善於調製治理皮膚龜裂的藥方，世代相傳，只知用它醫治漂布工人的皮膚損傷，賺取微利。有人用高價購取了此藥方，獻與吳國君主。吳國就憑此藥方之助，冬天與越國水戰，獲得大勝；此人遂蒙厚賞。同一藥方，用得其時，效果全異；這可說明順應自然必能獲得良效。

〈讀後省思〉

不論道家，儒家，實在都主張順應自然而生活。音樂是以和諧爲原則，却非以刺激爲目標。站在生活藝術的立場，我們當然不會讚美它。

現代音樂追求力的表現，專用不協和的音響，實在是與自然相牴觸；這乃是違背自然的音樂。

根據鯤、鵬、蟲、鳥，以及彭祖、大樹的例證，我們就可明白：音樂活動，貴乎內容充實而非外形龐大。不必以爲只有大型樂隊的演奏乃能感人，一支小笛的獨奏，一個女孩的獨唱，只要內容充實，也有感人的力量。一切藝術活動，皆須重質而不重量。

道家與儒家，都敎人不要爭奪名利；因爲名利之爭，必然令到人人煩惱，自損天年。今日社會中不斷地洶湧着作品版權的訴訟，其起源是人們的私心與貪利。要消除這些爭執，只憑立法是不夠的；因爲道高一尺，魔高一丈，爭執永不休止。倘若人人能自律，則不獨可免傷他人，同時也就不致因煩惱而折磨自己；這是最佳的根治方法。

（Ⅱ）　齊物論

（篇中要旨）

道是純一無二。天下萬物，皆是齊一。大道並無是非之分，一切爭辯，均屬多餘之事。世間事物，皆是相對而生。以自己為是，以他人為非；亦是因相對而生。固執成見，便失去天真的本性。能夠融通物我，就沒有是與非的發生了。世間本來沒有絕對的是與非。至德之人，不執成見；故不被外來的煩惱所困。一個人能夠忘了自己，則一切是非，利害，生死，貴賤等等的觀念，皆不存在了。

吹動竹管，發出聲音，是「人籟」；風吹洞穴，發出聲音，是「地籟」。不論人籟，地籟，都是憑藉大自然的「天籟」而生。若能把一切是非爭執，全部看作外來的風聲，全然與我無涉；便能融通物我，忘去形骸，獲得超脫了。

（舉例為證）

(1)朝三暮四——養猴的老翁分栗給衆猴吃。對它們說，早上給三枚，晚上給四枚，衆猴皆怒。改說，早上給四枚，晚上給三枚；衆猴以為添多了，皆大喜悅。事實上，基本的原則沒有變，而各猴自以為變；從偏見認為事情已經改好了。

(2)莊周夢蝶——莊周夢為蝴蝶，蝴蝶夢作莊周；這是「物化」，（物，我，化而為一）。萬

物本來就是齊一，並無高下尊卑的分別。

(3)形影相隨——影子是因形體而存在。形體則是依照精神的指揮而有行動。若能把形體置諸度外，則形與影便得解脫。

（讀後省思）

是與非，乃一個整體的兩面。重視形式之美的古典主義與重視內容之美的浪漫主義，互成水火，絕不相容；但此二者，根本是相剋而相生，相對而相成；既無優劣之分，亦無新舊之別。我們若能把心物合一，結爲整體，根本無須爭執。

孟子說，「古之樂，猶今之樂也。」（孟子，梁惠王章句下）。不論古樂、今樂、雅樂、俗樂、儀式音樂、宴饗音樂、廟堂音樂、民間音樂、都市音樂、鄉村音樂、軍事音樂、商場音樂、勞動音樂、休閒音樂，皆是各有用途，其地位並無尊卑之分。只要我們按照時地之不同，性質的差別，將它們作恰當的運用，實在皆能獲得優良的效果。

人生如夢。道家教人要超脫，儒家則教人在夢中也不忘振作，好把夢境造成更燦爛。不論道家，儒家，因爲要順其自然，都把生死看作極爲平常之事。古諺云，「縱有千年鐵門檻，終須一個土饅頭」；又云，「城外多少土饅頭，城中盡是饅頭餡。」凡能了解此意的人，必然都能明白，世間一切爭執，皆屬多餘之事。苦修院裏的修士許願爲世人贖罪，死後不用墓碑；所以詩人描述他們是，「畢生奉獻，並無所求。乘風歸去，絕不佔有一片石頭」。這正是道家的名言，

「至人無己，神人無功，聖人無名。」

（Ⅲ） 養生主

（篇中要旨）

順着事物自然之理而不爲事物所拘泥，邁去感情的衝擊而不違反天命；這便是養生的要旨。

（舉例爲證）

(1)目無全牛——精明的庖丁切割牛體，絕不提刀亂砍。他順着筋骨肌肉的結構去運刀，他的刀鋒，永不損壞。世間事物之複雜綜錯，有如牛體；切割的刀鋒，好比我們的心神。只須順着其結構去解決，就不至於損害我們的心神了。切割之時，不必用眼去看着牛的整體，只要用心去體會牛的局部；故云，「目無全牛」。所謂「以神遇而不以目視，官知止而神欲行」；就是養生的至理。

(2)帝之懸解——老子逝世，其友秦佚前往弔喪，哭了三聲就出門而去。秦佚的學生就問，「老師弔喪，何以如此草率？」秦佚的答話是，「人是應時而生，順時而死，安於時機進展，順乎自然變化；死亡便是帝之懸解，（即是被天帝解脫了束縛），怎値得過份哀傷呢？」

（讀後省思）

養生的要旨在於和諧，音樂須以和諧為重。

生命的要旨在於順乎自然，生不足喜，死不足悲。

現代音樂側重力的衝擊，偏愛突出個性；為了要與別人不同，所以漸變為怪異，終於失去了和諧之美。這種偏激性格的音樂，屬於獨樂而非眾樂的材料。孟子認為獨樂樂不如眾樂樂，就是說明音樂必須大眾化。倘若音樂離開大眾發展，很快便會失去和諧，變為怪誕，這就與自然之理完全違背了。

現代的音樂作者，認為不協和的樂音，具有豐富的刺激力；所以在樂曲中，使用不協和的成份，愈來愈重。其實，不協和的樂音，有如戲劇中的丑角，其作用在於襯托正角；又如繪畫中的黑暗，其作用在於襯托光明。現代的音樂作者，企圖加強刺激力量，多用了不協和的樂音，就好比戲劇中的惡人過於得勢，繪畫中的黑暗蓋過光明；到頭來，變成一團吵鬧，一片漆黑，和諧消失，只成混亂。所有那些無調的音樂作品，不協和的音樂作品，都是黑暗多過光明，破壞多過建設，屬於違反自然的作品；無論道家，儒家，對它都同樣厭棄。

（Ⅳ）人間世

（篇中要旨）

「人間世」就是「現世」，討論我們該如何處理目前的生活。昔日楚國的狂士接輿歌云：「來世不可待，往世不可追」；我們居於污濁的現世，應該不求聲譽，隱蔽德行，以求自保。

（舉例為證）

(1)心的齋戒——心志純粹專一，「無聽之以耳，而聽之以心；無聽之以心，而聽之以氣」。這是說，用耳只能聽到表面的聲音，用心只能聽到感應的效果，用氣聽，就能容納萬物。所謂氣，就是指全部空虛的內心活動。真道只集結於虛心之內，虛心就是「心的齋戒」，簡稱「心齋」。處世若有成見，就難免作偽。能夠使內心空虛，整個人就變得光明磊落。由於精神內蘊，形貌安靜，遂具有感化別人的力量。

(2)無用之用——有一大樹，木質低劣，無人願意用它為器具。倘若此樹為可用之材，早就被人砍掉了。且看桂樹的皮可入藥，故遭伐削；漆樹的汁可製器，故遭切割。我們生於現世，必須曉得隱藏自己的才能，然後能夠安享天年；因為一般人只知有用的用處，却不知無用的用處。

（讀後省思）

我們生於濁世之中，必須曉得韜光養晦。不貪盛譽，不炫才華，乃是智者行徑。紫柏山留侯廟的題壁詞句，就是由莊子思想引伸出來的名言：「露智傷身，露財損命；不藏不匿，賢者忌之」。老實說，功名地位，常為身累。

宋朝的詩人詠古樹詩云，「四邊喬木盡兒孫，曾見吳宮幾度春。若使當時成大廈，也應隨例作

灰塵」。這是道家思想，不是儒家思想；因為儒家並非只想離羣獨處，而是經常不忘入世做事。

孟子說，「存其心，養其性，所以事天也」。（盡心章句，上）這與道家思想毫無二致。但下文就重視積極的態度：「人知之，亦囂囂；人不知，亦囂囂」。（就是說，人家認識你的才華，固然可以悠然自得；人家不認識你的才華，也要悠然自得）。其結論是「窮則獨善其身，達則兼善天下」。這種精神就不是只求自保，而是積極準備入世渡人，較之道家思想，更令人敬佩令人蕭然起敬。

了。

（V）德充符

（篇中要旨）

身體的外形殘缺，並非重要；內心充實以德，纔是重要。內心德行充沛，就能在外貌顯露出來；這是有之於內，表之於外的自然狀態。

（舉例爲證）

唐代詩人王逢原的詩云，「子規夜半猶啼血，不信東風喚不回」。宋代詩人陸游說得更具體，「壯心未與年俱老，死去猶能作鬼雄」。這種鍥而不捨的精神，不只清高，而且積極，實在令人蕭然起敬。

「德不形」，是指靜水澄明，萬物受其感染而皆樂於親附它。下列是實例：

魯國的獨腳聖人王駘，形體雖然殘障，但能執守大道，超越萬物變化，摒棄得失觀念。以德感召學生，孔子也願拜他爲師。

鄭國的獨腳聖人申徒嘉，忘去形體的殘缺而不忘修養德行。安於天命，勤於學問，獲得人人尊敬。

魯國的叔山無趾，受了斷腿的毒刑。老子教他要「死生貫通，是非齊一」。他就專誠修德，忘記了身體上的殘缺。

衛國的哀駘它，容顏醜陋而德充於內。人人受其德行之感召，都忘記了他的形體醜陋，而願拜他爲師。

自然之理，予人以形體；虛通之道，予人以儀容。我們不必受人爲的好惡所支配而傷害了自己的自尊心理。內心德行之充沛，重要過外表容顏之秀麗。

（讀後省思）

我們都明白，要用德行之光來引導衆人，必須自己先把德行修練好。要使衆人都振作起來，必須啓示衆人以中華民族的浩然之氣。什麼是浩然之氣？孟子說，浩然之氣是「至大至剛，配義與道」（公孫丑章句，上）。文天祥在其所作的「正氣歌」裏，說得更明白，「天地有正氣，雜然賦流形。下則爲河嶽，上則爲日星。於人曰浩然，沛乎塞蒼冥」。所有音樂唱奏的藝人們，從

⑹ 大宗師

（篇中要旨）

大宗師，即是大道法，也就是萬物變化的本原。我們生於「方內」，（世俗之內），常受禮教所束縛，有如受到上天的刑罰。倘若我們得到大道法，則能掙脫束縛，使精神暢遊於「方外」，（世俗之外）。我們不與世俗合一而與天理合一，就是忘却功名事業，行「方外」的道；內心就能常樂。了解陰陽變化，就不致被疾病所纏；了解造化自然，就可忘却生死煩惱。

（舉例為證）

⑴亂中常定──南郭子綦問女偊（一位得道之士），如何能在老年而保有童顏；女偊就說出學道的秘訣是「攖寧」。從字義解釋，攖是擾亂，寧是安定。攖寧是指一切死、生、成、毀，種種變化，都不能擾亂我們內心的安寧；即是亂中常定。學道的過程，按其進修層次，是：誦讀文字，尋求了解，獲致心得，付諸實行，快樂歌唱，保持靜默，到達空虛，修成大道。

⑵坐忘境界──就是心的齋戒，即是忘去禮樂仁義，忘去外在形骸。「既忘其迹，又忘其所以迹者；內不覺其一身，外不識有天地；曠然與變化為體而無不通暢」。這就是內心與大道合而

為一的境界。

(3)安排去化——就是順應自然的安排，服從自然的變化。顏回問孔子：魯國孟孫才的母親逝世，而他却沒有哀傷。在重視禮教的魯國之中，他必受人人唾棄的了；然而他仍受人尊敬，到底是何緣故呢？孔子苔：孟孫才已經盡了居喪之道，而且超越了世俗；這是極為難能之事。死是超脫，如倒懸之苦被解除，乃是生的開端。生死的變化，只是自然的循環變化；真人能夠忘去生死的變化，遂能進入太虛的純一境界。（請參看「養生主」的第二項例證「帝之懸解」，其意義是相同的。）

（讀後省思）

有人認為理是齊一的，這見解乃是取法於天然。有人認為理是不齊一的，這見解乃是取法於人為。真人則認為天人合一，並無齊一與不齊一的分別。只有真人乃能做到不用智巧去違反大道，不用人為去勝過天理。

孔子所說的「三無」，就是無聲之樂，無體之禮，無服之喪，（禮記，二十九卷，孔子閒居）；這是超然物外的境界，與道家的見解，完全一致。道家指出這個超然的境界，敎人自己盡力去達到它。儒家則要切實敎人，逐步去接近它，然後達到它；所用的工具是有聲之樂，有體之禮，有服之喪。這是從外而內的敎育進程，等待訓練完成，使各人有之於內，然後可以表之於外。音樂唱奏工作者，皆是循此路以達目標。「樂記」說得很清楚：「故樂也者，動於內者也；

禮也者，動於外者也。樂極和，禮極順；內和而外順，則民瞻其顏色而弗與爭也，望其容貌而民不生易慢焉」。

由此可以見到，道家能指示出那個理想的境界，卻沒有說明如何能夠達到那個境界。儒家則脚踏實地，要設計安排訓練的步驟，以助人人都能達到它。道家傾向藝術理想，儒家具有教育精神。

（Ⅶ） 應帝王

（篇中要旨）

這個篇名的涵義是：一個人若能毫無成見，順應自然的變化而生活，他就應當做帝王。

為政之道，必須順應人性。以百姓之意志為意志，不去干涉，自然能有合理的進展；這便是「無為而治」的要旨。

治國要以天為法，必須虛心無為。倘若運用智巧去治國，反而產生更多困擾。

高明的君主，恩澤遍及各方；而其所表現，看來似乎完全不是他的功績。國人也似乎全不察覺他的功績。這並非國人不知感恩，而是因為他的功績無所不在，竟然無從具體說得明白。這種「民無能名」的神妙功績，並非可以用智巧去強求而得，乃是順應自然，從天意得到。

（舉例爲證）

(1)智巧無用——列子很佩服鄭國的面相名家季咸，乃請他爲其師（壺子）看面相。第一次，壺子閉了生機，不顯動靜；使季咸的判斷全部錯誤了。第二次，壺子使動靜皆寂，萬象俱空；季咸就無法捉得眞相，圓渾無迹。結果季咸自知智巧無法應付，倉皇逃遁。列子從此乃明白，倚靠智巧，實在無從把捉得到天下事物之變化；於是閉門修練，三年不出。

(2)鑿竅亡身——南海之帝與北海之帝，爲了要報答中央之帝的大德，乃替他鑿通七竅，使他能增加智巧。每天替他鑿通一竅。剛把七竅鑿通，却把他弄死了！這個寓言，說明想用人力去增加智巧，結果是喪失了生命。

（讀後省思）

現代音樂，充塞着各種智巧。智巧用得愈多，離開自然就愈遠。所有那些無調音樂，多調音樂的作品，都屬於智巧的產品；智巧雖高，並不美，亦不善。它把音與音之間的倫理關係，完全破壞殆盡；結果就如被鑿通了七竅的中央之帝，生命隨之毀滅了！

高明的君主治國，功績無所不在而民無能名；這是道家與儒家的共同理想。其可考的紀錄，見諸我國最古的民間歌謠「康衢謠」與「擊壤歌」：

康衢謠（見列子，仲尼篇）——堯治天下五十年，不知天下治與不治，乃微服遊於康衢，聞

童謠云：「立我烝民，莫匪爾極。不識不知，順帝之則」。（前兩句，見詩經，周頌「思文」，用來讚美后稷。後兩句，見詩經，大雅「皇矣」，用來讚美文王。全首歌謠的大意：安定百姓，皆是您的最高恩澤。百姓只要順着自然的法則，就能獲得理想的生活。）

擊壤歌（見帝王世紀）──帝堯之世有老人擊壤而歌，（壤是用木製的敲擊器具），詞云：「日出而作，日入而息，鑿井而飲，耕田而食；帝力於我何有哉！」

這些民謠，都表現出無爲而治的實況。百姓們從來都未感覺到執政者干涉其自由的生活。這就是最佳的治世生活。

音樂表現的最高境界是自由節奏，即是表情速度；這種速度，是音樂隨着感情之起伏而進行。聽起來，全然不覺束縛，却感到逍遙物外的喜悅；這就是天人合一，無爲而治的境界。這種表情速度，就是道家的理想境界。昔日的藝人們，都認爲這是修練成熟的個人風格。「風格就是本人」(Style is the man)，無從敎，也無從學。但今日的名師們，却說明了最佳的學習方法；自由節奏實在是從嚴格節奏超越出來，所謂「熟能生巧」。要達到自由節奏的表情速度，必須通過嚴格節奏的訓練；這便是儒家的敎育見解，恰似用有聲之樂來達到無聲之樂的設計一樣。

（三）

莊子外篇概說

莊子外篇（十五篇），內容皆是闡述內篇的意旨。歷代學者，認為外篇可能是周、秦學者所作；這是正確的見解。讀外篇，可以概見莊子學說的要義，故亦甚有價值。今選出其中八篇，述其內容，並註明所引伸內篇的篇名，以利查考。

（Ⅰ）駢拇——脚上的駢趾，手上的枝指，都是多餘的產物；恰似學者們濫用聰明，矯飾仁義，皆非正道。人們的行為，應該順乎人情，合乎自然，不必矯飾。

篇內所舉的例是：鳧脛雖短，續之則憂；鶴脛雖長，斷之則悲。這是說，鴨腿短，鶴腿長，倘把它們的腿續長砍短，都令它們痛苦。天下萬物之存在，皆應順其自然，不可矯飾。（這是養生主、應帝王篇中的意旨）

（Ⅱ）馬蹄——馬蹄踏霜雪，馬毛禦風寒，都是天賦的性能。最佳的治國方法便是順其自然，無為而治；加上了人為的種種規範，乃是聖人的過失了。（這是應帝王篇中的意旨）

（Ⅲ）胠篋——為防盜賊搜刼，乃用繩、鎖為守護工具；但盜賊卻把箱篋整個搶走了，防盜的措施，竟成為幫兇的工具了。政客們打起仁義的幌子去圖謀私利，到頭來，仁義使衆人受害更深。由此看來，惟有絕聖棄智，天下乃得太平。（這是應帝王篇中的意旨）

（Ⅳ）刻意——立意要抨擊社會中的黑暗以自高身價，或者滿口仁義以炫耀自己的高深修養，都是矯揉造作。聖人之大德，乃是體察天地之道，淡然無極，並不刻意求取虛名。（這是齊物論

（篇中的意旨）

（V）繕性──修治本性，是透過內心的恬靜，以涵養生命的智慧。這與孟子所說「性份乃由天賦」的觀點，完全相同。人生世上，切勿因追求名利而喪失自己。（這是養生主篇中的意旨）

（VI）秋水──秋水漲，江河滿。江河以為自己很宏大，直至獲得大海的啓示，然後認識自己的渺小。人生於世，應該順乎自然，回復天眞的本性。

這篇的兩個著名例證是：(1)寧做泥龜，生活於大自然中，也不做廟中占卜用的龜殼。目然的生活，勝過死後虛名。(2)橋上遊人與水中游魚，各自保存天眞的本性，故能同樂於大自然的環境之中。篇中的主旨是：「無以滅天，無以故滅命，無以得徇名」；這是說，不可用人事毀滅天然，不可用造作損害性命，不可用貪念謀取名譽。（這是齊物論，大宗師篇中的意旨）

（VII）至樂──形體的享樂，足以傷身損性；精神的快樂，纔是眞正的快樂。獲取至樂的方法是清淨無為。篇中的三個著名的例：(1)莊子喪妻，並不哭泣，却鼓盆而歌；因為人死乃是無拘無束的安眠，不宜被哭聲所擾。(2)髑髏說明人死乃是解脫。生為勞役，死為休息。生與死，如四季之循環，乃是自然現象，不值得悲傷。(3)海鳥被養在聖廟之中，受人供奉，榮寵有嘉；但因不得自由，三日而死。這可說明，「養形不如適性」。（這些都是逍遙遊，養生主，篇中的意旨）

（VIII）山木──山上大木，因無實用價值，乃得終其天年。主人養鵝，不能鳴的，却被宰殺。為了保存生命，到底應該有用或無用呢？生死是由天命的安排，天道的支配力量，大過人力

為闡述內篇意旨。

除此八篇之外，其他各篇為：在宥，天地，天道，天運，達生，田子方，知北遊等七篇，皆為闡述內篇意旨。

（這些都是人間世，逍遙遊，篇中的意旨）。有善行而自忘其善行，即是無心為善，故得人敬。

時變化，不為物累。這篇內的另一例是說兩個女人，一美一醜；醜者有善行，人皆敬之。有善行的抗拒。人生在世，最好處於有用與無用之間；無譽無辱，清淨無為；安守定份，不求名利；順

（四）　莊子雜篇簡介

莊子雜篇（十一篇），其中有許多精微玄妙的名言，內容仍是闡述內篇的意旨，也可能是周、秦學者所作，讀之可以概見莊子學說的要義。今簡介其三篇，再詳述「漁父」篇中的內容；因為「漁父」篇中，是道家批評儒家的見解。

（Ｉ）外物——外來事物，變化無定；必須虛心處理，乃可免除災禍。篇中有三則著名的例證：

(1)涸轍之鮒——說明魚離了水等於人離了道，向外求救，便甚艱難了。

(2)大竿釣魚——用大竿，大繩，大餌，在大海釣得大魚，可供千萬人飽餐。用小竿，小

絲，小餌，在小溝，只能釣得小魚。這說明大才能修得大道，小才無法修得大道。

⑶得魚忘筌，得兔忘蹄，得意忘言──用竹籠去捕魚，捕得了魚，竹籠便可拋開。用繩結去捕兔，捕得了兔，繩結便可拋開。用語言去解說妙理，妙理既已說明，語言便可拋開了。我如何能找到「忘言」的人來共敍呢？

(Ⅱ)寓言──莊子著書，都是借事論事，所說的話，皆有寄託。自炫才華，多言無益，必須修德，乃能服眾。

(Ⅲ)天下──這是莊子的後序，批評當時的學者們，（墨子，宋鈃，彭蒙，關尹，老聃）都是只獲得大道的枝節，未得成為圓滿；只有莊子自己，能與天地的精神合一，超於萬物之外，乃是天人。看來，這篇文字該是出自莊子門人的手筆。

除上述三篇外，其他各篇是：漁父，庚桑楚，徐无鬼，則陽，讓王，盜跖，說劍，列禦寇等八篇，共為十一篇。下列是「漁父」的內容：

雜篇「漁父」內容

這篇是借漁父與孔子的對話，說明道家思想的優點，使孔子也甘拜下風。這篇也當然是出自莊子門人的手筆。

老漁父聽完孔子彈琴唱歌之後，從子貢，子路口中，得知孔子是一位學者，「服膺忠信，力行仁義，守禮樂，序人倫，忠心侍君，敎化百姓，以造福於天下」。漁父就批評，「既不是有國土的君主，又不是身居要職的高官，雖然具備愛心，只怕難以自保。苦心勞形，連自己的眞性都要受損了！」子貢報告給孔子，孔子立刻追前，向漁父請敎。（按，這裏是說，儒家應該向道家學習。下列所說，便是道家的見解）。漁父對孔子說：

天子，諸侯，大夫，平民，這四種人若不能各守本份，天下就陷於紛亂了。你既無權勢，又無職守，却要用禮樂去敎化人民，豈不是太過愛管閒事嗎？

一般人所具有的八種毛病是：

(1)愛做不是自己份內的事。

(2)別人不理會而偏要去勸告。

(3)順人的意旨去投其所好。

(4)不問是非就去附和別人。

(5)喜歡講別人的壞話。

(6)與友絕交，與族分離。

(7)讚美壞人，使其惡名遠播。

(8)善惡不分，暗查別人的私事。

上列各項，皆是損害自己而且騷擾別人的惡劣行為；到頭來，只惹得人人厭惡而已。

一般人所具有的四種劣行，是：

(1)喜做大事，改變常規，以圖美譽。

(2)自作聰明，擅自行事，侵害他人。

(3)知過不改，別人相勸，為惡更甚。

(4)與我同類，必加讚美；與我不同，必加斥責。

有人想擺脫影子的跟隨，拼命逃跑，以致氣絕而死。其實，倘能冷靜思量，離開亮光，影子自然消失，何必如此多事，要倉皇逃跑呢？

人人都該謹慎修身，保存真性。必須順應自然，心物合一，對事不摻雜自己的成見。若不修身，反而責備他人，這便是只顧外表的修飾，完全不切實際。

真性乃是極度的真誠。倘若內心具備真性，精神自能煥發於形貌。有些人，經常生活在迷惑之中，根本不能覺悟；切勿以真性為貴，故不受世俗所拘束。（按，注意這句話的內容，這是道家棄世絕俗的主張，與儒家入世渡人的見解不同）。

孔子聽完漁父所說，甚表佩服。子路問孔子，何以對漁父如此恭敬。孔子答，「道是萬物的本原，失之者死，得之者生；逆之則敗，順之則成。漁父是一位得道之士，我怎能不敬佩他？」

（按，這是說，儒家應該佩服道家的見解。這篇文字，當然是莊子門人所寫。）

㈤ 結 論

道家主張逍遙物外，偏愛離羣獨處，以求人生解脫；這是藝人們寤寐以求的理想。儒家主張實事求是，側重教育大眾，立志入世渡人；這是每個人努力向上的榜樣。

道家的理想是無拘無束，志如天馬行空，這是藝人們的內心境界。這個境界，看來宛若水中月，鏡中花，虛無縹緲，難於把捉。儒家卻能定出步驟，付諸實踐，力求助人到達這個目標。實在說來，道家的理想境界與儒家的教育設計，並非互相衝突而是互相補益。從音樂的立場看，莊子的逍遙遊與孟子的眾樂樂，並非相剋而是相生，並非相對而是相成。兩者分道揚鑣，各自發展；到頭來，却是殊途同歸，融成整體。下列三項，可作結論：

⑴順乎自然──凡事都要順乎自然，不必妄逞智巧。莊子逍遙遊的理想與孔子所說的「天何言哉，四時行焉，百物生焉」，（論語，陽貨第十七）論點完全一致。

⑵側重和諧──音樂是和諧的具體表現。偏於智巧的現代音樂，看起來巧妙，實際上旣不善，也不美。大眾的歌謠，具有純粹的美，我們切勿輕視它。孟子說「今之樂猶古之樂」，「獨

「樂樂不如眾樂樂」；這種音樂大眾化的見解，實在是藝術教育的最高境界。

(3)自由節奏──莊子所說的天籟地籟，孔子所說的無聲之樂，其基本見解，完全相同。儒家認定，要達到無聲之樂的境界，必須使用有聲之樂為工具；要獲得飄逸的自由節奏，必須通過嚴格節奏的磨練。一切虛無縹緲的理想境界，儒家都要運用教育方法，使其逐步實現出來。

我們在物理變化與化學變化的領域中，認識「昇華作用」(Sublimation)的名詞；這是說，有些物質（例如碘，樟腦），其溶點與沸點極為接近，所以由固體化為氣體或由氣體凝為固體，都不必停留在液體階段。乍看來，是固體與氣體，直接變化。精神分析的學者，就借用「昇華作用」這個名詞來說明一個人可以把生理上的性衝動，不必直接發洩就轉化為藝術創造的潛能。道家的逍遙遊便是這種昇華作用的現象。然而，並非一切物質皆具昇華的能力。通常情況，固體變為液體之後，就長期停留在液體的狀態之中，無法化為氣體。儒家便負起了這個教育責任，運用一切方法，幫助液體加溫，直達沸點，於是也就同樣地得到昇華而成氣體。這便是儒家入世渡人精神的可敬之處。

道家所說的逍遙遊，在世人看來，宛如由固體突然昇華為氣體，真令人難以相信。經過儒家的教育設計，固體加熱而成液體，液體加熱而成氣體；就可切實感到世上無難事了。

我們該以道家思想為藝術目標，以儒家思想為教育路向；如此，我們的文化建設，成就必更輝煌，使我們生在人間，有如活在天上。

二一 從樂教立場分析詩經裡的「淫詩」

引　言

詩經之內，包括風、雅、頌、三類詩篇。

風，是流傳於民間的詩。「上以風化下，下以風刺上，主文而譎諫，言之者無罪，聞之者足以戒；故曰風。風者，諷也」。國風之內，包括十五個地區的詩，它們是：周南，召南，邶，鄘，衞，王，鄭，齊，魏，唐，秦，陳，檜，曹，豳。

雅，分爲小雅，大雅。小雅是諸侯、公、卿、大夫所作的詩，包括宴饗，贈答，感事，述懷各項。大雅是天子所作的詩，包括定天下，告太平，封諸侯各項。「雅者，正也；言王政之所由

廢興也。政有小大，故有小雅焉，有大雅焉」。

頌，是子孫頌祖功德的詩。「頌者，美盛德之形容，以其成功告於神明也」。由於地區不同，乃有魯、周、商、三個地區的頌，合稱「三頌」。

孔子說，「不學詩，無以言」；因為「詩可以興，可以觀，可以羣，可以怨。邇之事父，遠之事君。多識於鳥獸草木之名」（論語，陽貨第十七）。這是說，學詩能興起志趣，能觀察到各地的風俗與各朝代的盛衰史蹟。能與衆人增進情誼，獲得切磋之益。能申訴怨情，諷刺政事。教人對家盡孝，對國效忠。又能認識更多動植物的名稱。因此之故，我們必須讀詩。

自從孔子逝世之後，（孔子生於公元前五五一年，逝於公元前四七九年），歷經春秋，戰國，秦始皇焚書，至漢朝乃能重振儒學。漢初的詩學名師，魯有申培公，齊有轅固生，燕有韓太傅；更有魯的毛亨（大毛公），趙的毛萇（小毛公）。上列三家的詩學，久已亡失；只有毛詩，由鄭玄箋註，孔穎達疏解，乃能傳於後世。各篇詩皆有序，都是學者們對各篇詩的評介文字。這些都是孔子逝後三百餘年之事了。由漢再經隋、唐，傳至宋朝，學者程頤，朱熹，再將詩經各篇，嚴加評註。這已是孔子逝後一千餘年之事。由宋朝再經元、明，到了清朝，乃有大規模的整理國故。這已是孔子逝後二千餘年之事。經過如此久遠的年代，學者們對於詩經的研究，已有了許多心得。

本來，詩篇皆是用來唱的樂章。古代學者，一致認定「必學樂然後誦詩」；這說明詩與樂乃

是形影相隨，不可分割。到了後來，學者認爲，「詩出乎志，樂出乎詩；詩爲志之本，樂爲詩之末」。由此之故，詩就放在第一位，樂就列爲次要。朱熹說「要用七分工夫理會義理，二三分工夫理會這般去處」；於是讀詩側重了文字內容，拋開音樂成份，只談詩中義理，從此逐種下了禍根。

學者們讀詩，很快就發現到國風之內，有不少是關於男女情愛的詩篇，其內容實在犯了「非禮勿視，非禮勿聽，非禮勿言，非禮勿動」的教條；而孔子卻說它們是「思無邪」。這應該如何解釋呢？於是學者們就只好爲之解說，「詞則託之男女，義實關乎君臣友朋」。用這種解說方法，就把情詩一概解爲事父事君；同時也借它來解說朝代興衰的史實，以做世人。

到了宋儒朱熹，則毫不留情地指出，詩經之內，有二十四篇是「淫奔之詩」；就是說，不逸禮法的男女愛情詩篇。二十四篇「淫詩」之中，鄭詩佔了十五篇；邶、鄘、衞、齊，各佔一篇；王詩佔兩篇，陳詩佔三篇。更有學者指出，衞詩多爲男人追求女人的詩，鄭詩則多爲女人誘惑男人的詩；由此觀之，鄭詩最壞，孔子說「鄭聲淫」，眞有道理了！根據「樂記」所說，鄭、衞之音是亂世之音，桑間濮上之音是亡國之音；於是學者們就認定鄭、衞之音，就是鄭、衞之詩，桑間就是鄘詩的「桑中」，都是「淫詩」。

詩經之內，有這麼多的「淫詩」，何以孔子不把它們刪掉呢？孔子沒有刪去「淫詩」，還說，「詩三百，一言以蔽之，曰『思無邪』」（論語，爲政第二）。這眞使學者們爲之困惑不已了！

今將朱熹所指的二十四篇「淫詩」詳加分析，我們就可明白，「淫詩」之產生，皆因讀詩之時，拋開了音樂而只談詩句義理。在下文，先錄出原詩，概述其內容，然後以音樂觀點分析全詩結構，說明該詩特點，再談我們應有的省思。

各詩的分析

下列各篇排列之先後，仍然按照詩經的目次。為了便於閱讀，詩句中的古字，均寫為今日的常用字；例如，「說」作「悅」，「女」作「汝」，「匪」作「非」。

（一）靜女（邶風）

1 靜女其姝，俟我於城隅。愛而不見，搔首踟躕。

2 靜女其孌，貽我彤管。彤管有煒，悅懌汝美。

3 自牧歸荑，洵美且異。非汝之為美，美人之貽。

此詩追憶與愛人約會的往事：在等候她之時，心中非常焦急。獲得愛人贈送禮物，深感快

慰。為了是愛人所贈的物品，倍覺其美。這是很單純的記事，並無邪惡的動作描寫。只因古人不喜歡男女私自約會，故解說為當時衛宣公行為不檢，民間作此詩以諷刺他。朱熹則認為此詩具有邪念，故列之為「淫詩」。

全詩三章，每章原是四個四字句；但第一章與第三章都有一個五字句，全詩遂為長短句所組成。第一章第二句的「我於」，第三章第三句的「汝之」，都是兩個字結合成為一拍；使此詩在唱誦時，增加了節奏上的活力。至於音韻方面，第一章的韻腳是：姝，隅，蹰。第二章用了兩個韻：變，管；煒，美。第三章是：黃，異，貽。

我們雖然查考不到此詩的曲調，只從詩句就可看出，長短句能增加節奏趣味，詩句換韻能增聲調之美。從節奏與韻腳之變化，就可看出此詩具有豐富的趣味了。

(二) 桑中 (鄘風)

1 爰采唐矣，沫之鄉矣。云誰之思，美孟姜矣。(副歌)

2 爰采麥矣，沫之北矣。云誰之思，美孟弋矣。(副歌)

3 爰采葑矣，沫之東矣。云誰之思，美孟庸矣。(副歌)

(副歌) 期我乎桑中，要我乎上宮，送我乎淇之上矣。

此詩是記述與愛人郊遊的往事，內容極爲單純。只因「樂記」云，桑間濮上之音是亡國之

音，就有人硬指這首「桑中」即是「桑間」；遂使這首單純的詩，遭受了無告的寃屈。

全詩三章，每章一韻，都是整齊的四個四字句。每章之後，都用了具有長短句的副歌，乃是

這首詩的特色。副歌裏，用了模進的句法，響亮的韻脚，活潑的節奏；都能賦予此詩以極人的魅

力。

倘若刪去那些唱時所用的襯音字，此詩每章實爲四個整齊的三字句；後半的副歌則爲三個整

齊的四字句：

1　爰采唐，沫之鄉。誰之思，美孟姜。

2　爰采麥，沫之北。誰之思，美孟弋。

3　爰采葑，沫之東。誰之思，美孟庸。

（副歌）期我桑中，要我上宮，送我淇上。

昔日學者們註釋此詩，引經據典，解說「孟姜」是世族之妻，又說是齊國的長女，（因爲排

行次序的一、二、三，是孟、仲、季）；實嫌多事。其實，孟姜，孟弋，孟庸，皆指女子而已。

詩句之換字，只爲換韻：第一章的韻脚是唐、鄉、姜；第二章的韻脚是麥、北、弋；第三章的韻

脚是蒥、東、庸；皆是描述同一意旨而變換聲韻，以增趣味。這是詩的技巧，學詩能言，此為其中之一點。

副歌是三章詩的相同結論。歌曲之中，副歌常為最富吸引力的樂段。這副歌所用的韻，值得小心研究。桑中的「中」，上宮的「宮」，淇上的「上」，都屬於「漾」韻。如果不以「漾」韻誦唱，詩句便失去魅力。

關於「誦古詩要用古音」的原則，是極為合理的。只是這個原則却很難圓滿達成；因為同一地區的鄉音，其中也有很大差別，何者方合標準，實在煞費思量。嘲笑他人錯誤，不過是五十步笑百步。閭百詩云，「百里不同音，千年不同韻」；此言甚是。詩經各篇，地區距離我們，超過數萬里；時間距離我們，超過二千年。今日我們誦詩所用的古音，只能力求近似，實在難得十全；總應盡力而為，以免損害原詩的美質。（請參看本集「天聽自我民聽」）

（三）木瓜（衞風）

1 投我以木瓜，報之以瓊琚；非報也，永以為好也。

2 投我以木桃，報之以瓊瑤；非報也，永以為好也。

3 投我以木李，報之以瓊玖；非報也，永以為好也。

這是描寫性愛的詩。古來學者，並非看不懂其內容；只因諱言性事，於是以史說詩。解釋此詩是敍述衛國曾遭狄侵，齊桓公曾經拯救衛國，所以衛國人民應該報答齊國的盛德。但仍然被斥為「淫詩」。

此詩描寫性愛，是採用了化裝的方法。倘若引用弗洛伊德（Freud）的精神分析來解說，就很容易明白其內容。木瓜、木桃、木李，皆為女性肉體的器官象形；但涉及男女之事，仍然要被列為「淫詩」。宋儒張載（橫渠先生）更藉此責罵衛國人氣輕浮。對於衛國人民，實為冤枉之事。

全詩三章。倘若刪去誦唱時所用的襯音與虛字，實為一首長短句的詩篇。每章前半為兩個四字句，後半是二字句與三字句的副歌。請注意韻腳的古音讀法：

1 投我木瓜（音姑），報以瓊琚；非報，永為好。

2 投我木桃，報以瓊瑤；非報，永為好。

3 投我木李，報以瓊玖（音几）；非報，永為好。

此詩的魅力，在於聲韻之鏗鏘與句法之活潑；這些都是音樂的要素。現代詩人常說作詩不必叶韻，我並不反對這個見解；因為叶韻的要求，很容易成為詩作者的束縛。但放棄了叶韻，就等

於放棄了一項詩的魅力。到頭來，爭得小自由，却蒙受大損失；好比捉得小麻雀，却放走了千里馬，吃虧的仍是作者自己。

（四）采葛（王風）

1 彼采葛兮，一日不見，如三月兮。

2 彼采蕭兮，一日不見，如三秋兮。

3 彼采艾兮，一日不見，如三歲兮。

「詩序」站在事君的立場，解說此詩是「懼讒也。人臣任事於外，一日不見於君，懼小人即乘其間。古語云，一日不朝，其間容刀；可畏哉！」

學者們皆認定此詩是「懷友」，這是合理的解說；若解爲「懷念所愛的人」，則更貼切。只因看來懷念得太過熱烈，朱熹便毫不留情地把它列爲「淫詩」。

全詩三章，每章一韻。各章看來都是三個四字句。如果刪去襯字，實爲二字句與七字句之連結；是長短句造成的詩篇：

采葛，一日不見如三月。
采蕭，一日不見如三秋。
采艾，一日不見如三歲。

這是很單純的抒情詩，並無「木瓜」那般的肉體描寫；但也被列為「淫詩」，實在不公平！

（五）丘中有麻（王風）

1
丘中有麻，彼留子嗟；彼留子嗟，將其來施施。

2
丘中有麥，彼留子國；彼留子國，將其來食。

3
丘中有李，彼留之子；彼留之子，貽我佩玖。

此詩是女子遙寄所愛的男子，說明此處食物充裕，一盼他前來，二盼他同食，三盼他示愛。

學者們最不喜歡女人招惹男人；所以盡量設計把此詩解說得高雅一些。「詩序」解此詩為「思賢也」。以史說詩的學者則謂「莊王不明，賢人放逐，國人思之而作是詩」。也有學者解為「招賢者同隱於丘中」。

全詩內容是，「不要留在那邊了！快來這裏，與我一起生活吧！」——朱熹認爲詩中語氣殊不莊重，根本不是招賢之意；於是把它列爲「淫詩」。

老實說，盼望他來住來食，又盼望他贈我以佩玉，說來不夠正派；所以也要被斥爲「淫詩」。

（與「木瓜」詩相似，佩玉乃是男性肉體的器官象形）。

全詩三章，每章一韻。第一章的結尾是五字句。長短句可以使節奏增加趣味。各章的韻腳是：

1. 麻（音磨）、嗟、施（音蛇）。

2. 麥、國、食。（「國」，實在是「閾」字）

3. 李、子、玖（音几）。

詩中用反複句子來帶出下文，甚有聲韻上的活力。（請參看第二十一篇「東方之日」的解說）

（六）將仲子（鄭風）

此詩的標題，有些版本把「丘」改爲「邱」，其原因是清世宗（雍正）以孔子名丘，爲了忌諱，通令將「丘」改爲「邱」。

1
將仲子兮，無踰我里，無折我樹杞。
豈敢愛之，畏我父母。
仲可懷也，父母之言，亦可畏也。

2
將仲子兮，無踰我牆，無折我樹桑。
豈敢愛之，畏我諸兄。
仲可懷也，諸兄之言，亦可畏也。

3
將仲子兮，無踰我園，無折我樹檀。
豈敢愛之，畏人之多言。
仲可懷也，人之多言，亦可畏也。

這是少女的心聲，向所愛的男子說明，「我不是不愛你，只是怕給別人說壞話」。「詩序」用史說詩，指此詩是諷刺鄭莊公失德。學者們也用此詩爲訓育材料，說，「懼怕流言，心有所畏，不失爲知禮的女子」。但，朱熹卻毫不留情，一口咬定此詩爲「淫詩」；真是大殺風景！

全詩三章，每章一韻。所寫的地點，由遠而近，（里、牆、園），敍述的人數，由少至多，（父母、諸兄，衆人）；層次分明，結構精密，具有雄辯的才華。此詩在朗誦或歌唱之時，必須配合速度與力度之變化，乃可獲得強大的感人力量。即是說，此詩的感人力量，必待音樂因素爲

助；倘若拋開音樂，只說義理，就流於平淡了。

這是長短句所組成的詩篇。倘若刪去那些襯字，便可見全詩爲活潑的三字句；每章的前後

段，都是三個三字句，中段則爲兩個三字句：

1　將仲子，無踰里，無折杞。
豈敢愛，畏父母。
仲可懷，父母言，亦可畏。

2　將仲子，無踰牆，無折桑。
豈敢愛，畏諸兄。
仲可懷，諸兄言，亦可畏。

3　將仲子，無踰園，無折檀。
豈敢愛，畏人言。
仲可懷，人多言，亦可畏。

每章詩的後段，雖然都有改換了文字；但仍然具備「副歌」的特性。這種結構，增強了此詩

的魅力。

（七）遵大路（鄭風）

1
　遵大路兮，摻執子之袪兮。無我惡兮，不寁故也。

2
　遵大路兮，摻執子之手兮。無我魗兮，不寁好也。

此詩敍述女子在路上牽着所愛者的衣袖，請求不要拋棄她。這是怨而不怒的謙遜態度。「詩序」說，「思君子也，莊公失道，君子去之，國人思望焉」。學者們却認為這是淫婦被棄，故牽衣求情。這樣的評語，未免武斷。如果這個男子是負義之夫，賢妻牽手相勸，則又作何解說呢？

把此詩列為「淫詩」，實在欠缺明辨。

全詩兩章，每章一韻。是長短句組成的詩篇，故節奏較為活潑。若刪去那些襯音字，每章實為四個三字句：

1
　遵大路，執子袪。無我惡，不寁故。

2
　遵大路，執子手。無我魗，不寁好。

兩章所用的韻，分別是：袪、惡、故；手、醜、好。「不衷故」的意思是「不要倉猝拋棄故舊的情誼」。「衷」音斬，也音捷。兩章所說，意思相同；換字轉韻，只是爲了增加音樂效果。

如果讀詩拋開音樂，只談義理，就覺無聊了。

（八）有女同車（鄭風）

1
有女同車，顏如舜華。將翱將翔，佩玉瓊琚。
彼美孟姜，洵美且都。

2
有女同行，顏如舜英。將翱將翔，佩玉將將。
彼美孟姜，德音不忘。

此詩內容是讚美同車的女子既美麗又高貴。以史說詩的學者，就解釋此詩是諷刺鄭國的太子忽，不婚於齊。（註）鄭太子忽曾經立功於齊，齊侯很想與他通婚；但太子忽不願接受。他認爲齊是大國，鄭是小國，不宜聯婚。他所說的話，「人各有偶，齊大，非吾偶也」；（齊大非偶），成爲歷史的名言。

也有學者說，此詩是諷刺當時的君主「淫於色而不好德」。實在這不過是一首單純的抒情

詩。其中有性愛的化裝描寫，「將翱將翔」，「佩玉瓊琚」，並非說女子之美，而是另有暗示，

（見第十五篇「風雨」的解說）；；所以很難不被列爲「淫詩」了。

全詩兩章，每章爲六個四字句。兩章所用的韻：華（音呼）、琚、都；英（音央）、將（同

鏘）、忘。兩章所說，是同一材料，換字轉韻，只爲音樂的變化；倘若只談義理，就嫌其內容空

洞了。

（九）山有扶蘇（鄭風）

1 山有扶蘇，隰有荷華。不見子都，乃見狂且。

2 山有喬松，隰有游龍。不見子充，乃見狡童。

「詩序」云，「刺忽也」；就是說，這是諷刺鄭國太子忽的詩。學者們都爲之慨嘆：「詩

序」之評語，對於鄭詩，凡把捉不到甚麼可說的，例必說是諷刺太子忽。所有鄭風裏的壞詩，都

說是諷刺他；太子忽實在可憐極了！

也有學者說，此詩是「淫女戲其所私者」。其實這只是開玩笑的詩而已。「有女同車」是男

子向女子開玩笑，（讚她美麗，想與她親愛）；「山有扶蘇」則是女子向男子開玩笑，（笑他是

個傻小子）。說句開玩笑的話就被指為淫女，未免太過刻薄了！何以不指那個開玩笑的男子為淫男呢？

全詩兩章，每章一韻，為四個四字句。內容是：高山有樹木，低地有花草；我所見的，並非美男兒而是一個傻小子。兩章所用的韻是：扶蘇，荷華（音呼），子都，狂且（音疽）。喬松，游龍，子充，狡童。扶蘇可以寫為扶疏，扶胥，皆為大木枝柯四佈之意。各句所用的字，聲韻優美，能使唱者與聽者都感愉快。倘若拋棄了這些音樂要素，只談詩中義理，就失去此詩的優美價值了！

（一〇）萚兮（鄭風）

1　萚兮萚兮，風其吹汝。叔兮伯兮，倡、予和汝。

2　萚兮萚兮，風其漂汝。叔兮伯兮，倡、予要汝。

「詩序」云，「刺忽也，君弱臣強，不倡而和也」。就是說，這是諷刺太子忽的詩。「小臣願忠於國而力不能自為，故望伯叔諸大夫共圖之」。

從詩句表面看，這詩是說，「風吹葉落，你唱歌，我來和」。但其含意，實在是說，「你領

先，我跟隨」；也卽是說，「你想做甚麼，我都依從你」。這些話，出於女子之口，難怪朱熹大發脾氣，把它列爲「淫詩」了！

全詩兩章，每章一韻。倘若刪去襯音字，便成爲簡明的長短句：

1 捋，風吹；倡，予和。（和音揮，與吹字叶韻）

2 捽，風漂；倡，予要。（要爲平聲，與漂字叶韻，漂與飄相同）

詩中的「叔兮伯兮」，根本不是指叔與伯，也不是指面對着的男子，而是陪襯的句了。例如，邶風「日月」的「父兮母兮」，「旄丘」的「叔兮伯兮」；鄘風「柏舟」的「母也天只」；都是感嘆語，等於人們常說的「我的天啊！」「我的娘啊！」在詩歌之中，只是用爲樂聲過門，恰似「康定情歌」裏的「月亮彎彎」一樣。

這篇詩之惹人喜愛，在於其諧謔性質，與西方的諧謔曲（Scherzo）相似，如果將此詩來談義理，勢必感到無聊；好比扳起面孔說笑話，何趣之有？

（二）狡童（鄭風）

1

　彼狡童兮，不與我言兮。維子之故，使我不能餐兮。

2

　彼狡童兮，不與我食兮。維子之故，使我不能息兮。

這是女子埋怨愛人遠去的自白：「那精明的小子不睬我，使我不能食，不能眠」；實在說不上是「淫詩」。

「詩序」云，「刺忽也。不能與賢人圖事，權臣擅命也」。又說，鄭昭公有狡壯之志，故詩中的「狡童」，就是指他。也有學者駁斥此說：「昭公嘗為鄭國之君而不幸失國。公猶在位也，豈可忘其君臣之份而遽以狡童目之？且昭公為人柔懦疏潤，不可謂狡。即位之時，年已壯大，不可謂童」。這樣駁斥那些以史說詩的學者，也很有力。

全詩兩章，是長短句的組合。所用的韻是言、餐；食、息。刪去那些襯音字，全詩仍是長短句：

1

　狡童，不與我言，使我不能餐。

2

　狡童，不與我食，使我不能息。

從音樂觀點來看此詩，能感動聽眾者，是其徐緩的節奏，宛轉的聲調。談詩句義理，就只見

其平庸了。

(一二) 褰裳 (鄭風)

1 子惠思我，褰裳涉溱。子不我思，豈無他人。狂童之狂也且。

2 子惠思我，褰裳涉洧。子不我思，豈無他士。狂童之狂也且。

學者們解說此詩爲「思益友」，解得實在太過勉強。詩中充滿俏皮的神態，是女子對男友的反激說話：「你想念我，就牽起衣裳涉水過河來。你不來，也有別人來的呀；你這傻瓜中的大傻瓜！」「豈無他人」這句話，自炫成份很重，也很傳神。

從讀者看來，不免要問：詩中所說，到底是女人自己要過河去會男人，還是女人要男人過河來會自己呢？正如清朝詩人陳德榮「七夕詩」所說，「笑問牛郎與織女，是誰先過鵲橋來」。看來當然是較爲情急的一個先過河。

有人認爲，必是女的教男的過河來相會；於是學者乃評說此詩是「淫女語其所私者」。

有人認爲，這是女的說，「思我，則我就牽起衣裳涉水過河去會你」；學者們就不禁譁然評曰，「所謂人盡可夫者，其人也；淫婦哉！」

歷代的詩經註疏，兼具上列兩種評語。其實，這只是愛侶之間的親暱語言，根本不值得大驚小怪。學者們本身，其心不正，好管閒事，乃把它列爲「淫詩」。兩章的結尾，都加上一句相同的俏皮話，用爲副歌；這句副歌，使全詩特別生色。倘若拋開音樂來談此詩的義理，當然說它無聊，愈看愈不順眼，非罵它爲

「淫詩」不可了！

（一二）丰（鄭風）

1　子之丰兮，俟我乎巷兮，悔予不送兮。

2　子之昌兮，俟我乎堂兮，悔予不將兮。

3　衣錦褧衣，裳錦褧裳，叔兮伯兮，駕予與行。

4　裳錦褧裳，衣錦褧衣，叔兮伯兮，駕予與歸。

女子懊悔昔日錯失了婚姻對象，到了現在，只好順其自然地嫁出去了。對於這首抒情詩，學者們並無用史說詩，乃是罕有的例。此詩之被列爲「淫詩」，並非其中有任何性愛的描述，而是嫌她「既悔不從其人，繼又變志於他人，蓋不止於二三其德矣」。這樣的批評，實在太過刻薄！

全詩四章，每章一韻，是長短句的組合。刪去襯音字，仍是長短句：

1. 子之丰，俟我乎巷，悔予不送。
2. 子之昌，俟我乎堂，悔予不將。
3. 衣錦褧衣，裳錦褧裳，駕予行。
4. 裳錦褧裳，衣錦褧衣，駕予歸。

各章的韻是：

1. 丰、巷（胡貢切，同衖，南方稱為弄）、送。
2. 昌、堂、將。
3. 裳、行（音杭）。
4. 衣、歸。

「叔兮伯兮」只是過門式的陪襯句，並非指叔伯來送嫁。（請參看第十篇「蘀兮」的解說）

「絅衣」，即是「褧衣」，為細絹的單衣（衣之無裏者），加在錦衣之上，即是今日的罩袍。其作用是「惡其文之盡露」，目的是掩藏光彩，不使光芒盡露於外。這兩句詩，交替反復，乃為換韻，以增聲調之美。歌詞作家許建吾先生，很喜歡使用這種句法；例如他所作的「遠景」

，有「我要看奇妙的遠景，我要看遠景的奇妙」；「春之歌」有「戰戰兢兢，兢兢戰戰」。我笑他是「不可言妙」的徒弟。他哈哈大笑，大力拍着他的瘦腿，罵我「眞壞！」

（註）這是流傳民間的笑話：母親替女兒完婚。洞房之夜，侍婢聽見小姐頻呼「妙」；母親聞報，深覺難爲情。她寫了一張字條「不可言妙」，交待婢帶給小姐。不久侍婢帶來女兒的回條，是把「妙」字撕下，貼在句首，成爲「妙不可言」。

（一四）東門之墠（鄭風）

1　東門之墠，茹藘在阪。其室則邇，其人甚遠。

2　東門之栗，有踐家室。豈不爾思，子不我卽。

這詩的內容是說：「東門的町地，長滿了茜草。你的家離我很近，但却無法與你親近。你的家在東門的栗樹底下。我很想念你，而你却不來看我」。這是女子埋怨愛人久不相見的話，怨而不怒，本來不應被列爲「淫詩」。

「詩序」云，「刺亂也。男女有不待禮而相奔也」。朱熹乃把它列爲「淫奔之詩」。

全詩兩章，每章是四個四字句。兩章的韻是：墠、阪、遠；栗、室、卽。這是很含蓄的抒情

詩，其溫柔宛轉的聲調，是惹人喜愛的要素。倘若拋開音樂，只談義理，就全無趣味可言了。

（一五）風雨（鄭風）

1
風雨淒淒，雞鳴喈喈；既見君子，云胡不夷。

2
風雨瀟瀟，雞鳴膠膠；既見君子，云胡不瘳。

3
風雨如晦，雞鳴不已；既見君子，云胡不喜。

這詩是描寫女子與愛人敍會的喜悅心情，並沒有寫性愛動作。「詩序」云，「思君子也」；解得也很合情理。朱熹則說它「輕佻狎暱，非思賢之意」；於是列爲「淫詩」。

全詩三章，每章四個四字句。各章的韻是：淒、喈（居奚切）、夷；瀟、膠、瘳；晦（呼浼切）、已、喜。這篇極爲單純的抒情詩，實在不應被列爲「淫詩」。另有兩篇以鷄鳴爲題材的詩，却是如假包換的「淫詩」；但它們却幸運地沒有受貶。何以有此幸運？請詳察之：

女曰雞鳴（鄭風）

1 女曰雞鳴，士曰昧旦。子興視夜，明星有爛。將翱將翔，弋鳧與雁。

2 弋言加之，與子宜之。宜言飲酒，與子偕老。琴瑟在御，莫不靜好。

3 知子之來之，雜佩以贈之。知子之順之，雜佩以問之。知子之好之，雜佩以報之。

這是描寫性愛動作的詩篇。內容是：天仍未亮，星光仍然燦爛。男的還不肯起牀，女的把他喚醒。既然時候尚早，便有所動作了。詩句裏的將翱將翔，射鳧射雁，琴瑟在御，雜佩以贈，雜佩以問，雜佩以報，都是性愛動作的化裝描寫；與「木瓜」詩中所寫同屬一類。為何此詩又沒有被列為「淫詩」呢？

因為此詩一開始就被認定為是描述新婚夫婦的生活。其實，稍加思索，這種說法就很容易被拆穿的；因為，新婚夫婦在聘禮中，剛剛交換了信物，何以又要在牀上送佩玉呢？人人都曉得，要獵野鴨，必須在夜間伏身於蘆葦叢中，等候黎明到臨；野鴨出來覓食，乃可捕捉。倘若等到天亮纔起來行獵，已經為時太晚，射鴨的地點恐怕不是在郊野而是在牀上了！獵戶捕鴨是為了生計，並不是射鴨來與賢妻飲酒共食。詩中所說的飲酒，偕老，琴瑟，靜好，全部都不是說共食野鴨，而是指親愛的活動。既然古代賢人咬定是描寫新婚夫婦，於是後人都為此留些面子，不說它是「淫詩」罷！

雞鳴 (齊風)

1 雞既鳴矣，朝既盈矣。非雞則鳴，蒼蠅之聲。

2 東方明矣，朝既昌矣。非東方則明，月出之光。

3 蟲飛薨薨，甘與子同夢。會且歸矣，無庶予子憎。

全詩三章，前兩章，前半是女的催促男的起牀，後半是男的囘答，說天仍未亮，不肯起牀。

第三章則是女的自白，說明本來很想陪他多睡些時，只怕躭誤了他的業務，會給別人講壞話。

此詩之所以能逃出「淫詩」的關，全靠學者們一開始就先入為主，把「朝既盈」，「朝既昌」的「朝」字，讀作「朝廷」的「朝」，而不讀作「朝早」的「朝」。其實，在傳統的戲劇裏，人人都同意這是賢妻催促丈夫早起上朝面君，不再想及這是一對情人的幽會。

人人都熟悉這句唱腔：「朝臣侍漏五更上」；這是說，上朝面君，五更便要出門去。倘若「東方明矣」纔起牀，還來得及嗎？

上列兩篇詩，一說是新婚夫婦，一說是上朝面君，就把衆人瞞過；歷代學者再沒有人指它們為「淫詩」，而偏指純粹抒情的「風雨」為「淫詩」。眞是有幸有不幸了！

（一六）子衿（鄭風）

1 青青子衿，悠悠我心。縱我不往，子寧不嗣音。

2 青青子衿，悠悠我思。縱我不往，子寧不來。

3 挑兮達兮，在城闕兮。一日不見，如三月兮。

學者們認為詩中所說，是指「亂世則學校廢棄，但學子仍該繼續誦書弦歌之音，不可中斷」。因為青色的衣領是古代學生所穿的服裝，於是把「嗣音」解釋為「繼續誦書弦歌之音」。

這樣的解釋，完全是根據詩句「青青子衿」聯想出來。

其實，這是女子埋怨男友久不來不來敘，訴說相思之苦。全篇內容是：想起你那青色的衣領，我就思念不已。難道我不去看你，你就不睬我了嗎？我不去看你，你也該來看我呀！每次想起我們一起郊遊的往事，就使我不勝懷念了！——這樣熱情的相思，朱熹就毫不留情列之為「淫詩」。

全詩三章，每章一韻。刪去襯音字，仍是長短句的組合；前兩章，每章為四個四字句，第三章則為五字句與七字句：

就失掉活力了。

此詩有宛轉的聲韻與活潑的節奏，唱而為歌，必獲聽者喜愛。倘若拋棄了音樂，只談義理，

3 挑達在城闕，一日不見如三月。（「挑達」的讀音是「滔泰」，是指輕鬆愉快之態）

2 青青子佩，悠悠我思。縱我不往，子寧不來。（這個「來」字，音「利」，與「茨」、「菬」相同）

1 青青子衿，悠悠我心。縱我不往，寧不嗣音。

（一七）揚之水（鄭風）

1 揚之水，不流束楚。終鮮兄弟，維予與汝。無信人之言，人實誑汝。

2 揚之水，不流束薪。終鮮兄弟，維予二人。無信人之言，人實不信。

「詩序」說，這是憐憫太子忽沒有忠良之士為助，所以終於敗亡。其實，這是愛侶的密語；內容說：綑紮成束的柴枝夠穩重，激揚的水也不能把它沖走。我與你，必須團結起來。不要聽信人言。他們實在都不值得信賴。──這樣的詩，極為正派。只因學者們不喜歡男女私語，所以把

它列爲「淫詩」。

全詩二章，每章六句，每句本來皆爲四字，只是「無信人之言」，是五字句，故具有長短句的活潑氣質。

國風之內，與此同名的詩尚有兩篇，一是王風，一是唐風，都沒有被列爲「淫詩」，切勿淆亂。

揚之水（王風）

1 揚之水，不流束薪。彼其之子，不與我戍申。

2 揚之水，不流束楚。彼其之子，不與我戍甫。

3 揚之水，不流束蒲。彼其之子，不與我戍許。

（副歌）懷哉懷哉！曷月予還歸哉！

全詩三章，有相同的副歌。這是遠戍邊疆的士卒，嗟怨不知何時乃得回家。各章結尾的申、甫、許，都是地名；副歌的兩句乃是全詩的重點，譯成語體是「懷啊懷！何時我得歸！」這並非男女情詩，當然不會被列爲「淫詩」。

揚之水（唐風）

1 揚之水，白石鑿鑿。素衣朱襮，從子於沃。既見君子，云何不樂。

2 揚之水，白石皓皓。素衣朱繡，從子於鵠。既見君子，云何其憂。

3 揚之水，白石粼粼。我聞有命，不敢以告人。

這篇詩，內容與「風雨」相似，甚有可能被列爲「淫詩」。因涵意比較模糊，又有學者指它說史，（謂桓叔將要併吞晉國，昭公召集賢良來防衞國土）；於是倖免了「淫詩」的惡名。

（一八）出其東門（鄭風）

1 出其東門，有女如雲；雖則如雲，非我思存。縞衣綦巾，聊樂我員。

2 出其闉闍，有女如荼；雖則如荼，非我思且。縞衣茹藘，聊可與娛。

這篇詩，被學者認爲是「識道理之人所作」。「詩傳」云，「鄭有貞士」，這是說，「世上

淫風大行，其間乃有如此之人，可謂能自好而不爲習俗所移」。其實，這是青年人自我陶醉的幻想。詩的內容是：「東門外的女人很多，女人雖多，我並不欣賞；只是那位穿白衣的，我却很愛」。詩中的態度並不莊重，難怪朱熹指它爲「淫詩」。

全詩兩章，每章一韻。刪去那些襯音字，實爲三字句與四字句的組合：

1 出東門，女如雲；雖如雲，非思存。縞衣綦巾，聊樂我員。（此章的韻是：門、雲、存、巾、員。員，本來只是一個襯音字，作押韻之用，不能刪去。）

2 出闉闍（音都，闉闍也是城門），女如荼；雖如荼，非思且（音疽，這是一個襯音字，作押韻之用）。縞衣茹藘，聊可與娛。（此章的韻是：闍、荼、且、**藘**、娛）

此詩有活潑的節奏與響亮的聲韻，唱而爲歌，必獲聽者喜愛；但只談義理，則內容空洞，不成好詩了。

（一九）野有蔓草（鄭風）

1 野有蔓草，零露漙兮。有美一人，清揚婉兮。邂逅相遇，適我願兮。

2

野有蔓草，零露瀼瀼。有美一人，婉如清揚。邂逅相遇，與子偕臧。

詩的內容是：遇到一位美人，與我親愛得很，使我甚感快樂。這是青年人的自我陶醉。學者解爲「詩人思遇」，也不算錯誤；但詩句欠缺端莊，故與「出其東門」同被列爲「淫詩」。全詩兩章，每章一韻。刪去襯音字，每章實爲三個七字句。後來宋詞的「浣溪沙」，頗有它的格調：

1

野有蔓草零露溥。有美一人清揚婉。邂逅相遇適我願。（這章的韻是：溥、婉、願）

2

野有蔓草零露瀼。有美一人婉清揚。邂逅相遇與偕臧。（這章的韻是：瀼、揚、臧）

有些版本把結尾兩字印爲「偕藏」，乃是大錯。「偕藏」的意思是「各得其所欲」，與「適我願」的語態，同屬於輕佻。唱而爲歌，可減少其卑劣氣息。只說義理，就成低級，必然被列爲「淫詩」了！

（二〇）溱洧（鄭風）

1
溱與洧，方渙渙兮；士與女，方秉蕳兮。

2
溱與洧，瀏其清矣；士與女，殷其盈矣。

（副歌）女曰觀乎，士曰旣且。
且往觀乎，洧之外，洵訏且樂。
維士與女，伊其相謔，贈之以芍藥。

這篇活潑的春遊卽景詩，內容是：河水清，士女多，手持蘭花作春遊。女伴邀男友，地方廣潤，值得再漫遊。說說笑笑多快樂，送朶芍藥揷襟頭。

學者們常記得孔子批評「鄭聲淫」，故對於鄭風持有成見，說此詩乃是諷刺當地的淫風。又有人說，「衞詩猶爲男悅女之詞，而鄭詩皆爲女惑男之語；是則鄭詩之淫有甚於衞矣！」其實，男女春遊談笑，也不值得大驚小怪；指爲淫風，未免過於刻薄！

全詩兩章，每章實爲四個三字句而有較長的副歌。前章的韻是：渙、蕳；後章的韻是：清、盈。副歌的字數較多，是長短句，所用的韻有兩個，前半是：乎、且（音疽）；後半是：樂（音洛）、謔、藥。刪去襯音字，全詩仍是長短句：

1
溱與洧，方渙渙；士與女，方秉蕳。

2　溱與洧，瀏其清；士與女，殷其盈。

（副歌）女曰觀乎，士曰旣且。

往觀洧外訏且樂。

士與女相謔。贈之以勺藥。

這篇詩的傑出之處，在於其中音樂因素之豐富：聲韻變化多，長短句活潑；更有短句的對答，甚其神韻。從副歌的詩句中，就可見到其生動的描寫：女的說，去看看啊！男的答，早看過啦！女的再說，河外邊的地方，旣廣濶，又有趣。於是男男女女，說說笑笑，又以芍藥花爲贈。

這種描述，有笑聲，有彩色，洋溢着一片歡欣景象。倘若拋開了音樂的因素，只談此詩的義理，則只見男女混雜，嬉遊笑謔，當然被列爲「淫詩」了！

副歌的文字，應該是各章都相同。如果更改文字，必然不只更換一個字。有些版本，第一章「伊其相謔」，在第二章印爲「伊其將謔」。這個「將」字，當然是一個錯字。有人以爲，也許原詩眞是換了字。站在音樂效果來說，這個「將」字，換得毫無意義；尋根溯源，必是由於筆誤所造成的惡果。

（二一）東方之日（齊風）

1　東方之日兮，彼姝者子，在我室兮；在我室兮，履我即兮。

2　東方之月兮，彼姝者子，在我闥兮；在我闥兮，履我發兮。

「詩序」云，「刺衰微也」。詩中說：「那位小姐在我的住室中，與我非常親愛」。此詩與鄭風「出其東門」，「野有蔓草」，屬於同一類型的作品；實在都是青年人的愛情想像，當然也要被列爲「淫詩」。

全詩兩章，每章一韻。删去襯音字，全詩仍是長短句：

1　東方之日，姝在我室；在我室，履我即。

2　東方之月，姝在我闥；在我闥，履我發。

這詩用反複的句以引起下文，乃是音樂的開展方法；與「丘中有麻」的句法相同，甚能增強全詩結構的力量。後來宋詞的「醜奴兒」，「一剪梅」，都是循此路線發展出來。下列兩首宋詞，可作參考：

（宋詞）醜奴兒　辛棄疾

少年不識愁滋味，愛上層樓；

愛上層樓，為賦新詞強說愁。

而今識盡愁滋味，欲說還休；

欲說還休，却道天涼好個秋。

宋詞「醜奴兒」的詞牌，即是「采桑子」；但「采桑子」很少用這樣的反覆句為連鎖進行。

歐陽修所作的「西湖好」，許多首「采桑子」都沒有使用這樣的反覆句法。但呂本中的一首「采

桑子」却用這種句法：

（宋詞）采桑子　　呂本中

恨君不似江樓月，南北東西；

南北東西，只有相隨無別離。

恨君却似江樓月，暫滿還虧；

暫滿還虧，待得圓圓是幾時。

這種反覆的句法，與「東方之日」，「丘中有蔴」，用法完全相同。但下列的「一剪梅」，其反覆句法却是疊句，不是用來引出下文，只爲加重感情的深度；故與「醜奴兒」的反覆，作用不同。

（宋詞）一剪梅　蔣捷

小巧樓臺眼界寬，朝卷簾看，暮卷簾看。
故鄉一望一心酸，雲又迷漫，水又迷漫。
天不敎人客夢安，昨夜春寒，今夜春寒。
梨花月底兩眉攢，敲徧闌干，拍徧闌干。

這些疊句，有很精緻的文字技巧，顯示出文學進步，較之古代的民間詩歌，境界高得多了。

（二二）東門之池（陳風）

1 東門之池，可以漚蔴；彼美淑姬，可與晤歌。

2 東門之池，可以漚紵；彼美淑姬，可與晤語。

3 東門之池，可以漚菅；彼美淑姬，可與晤言。

這是很單純的抒情詩，內容說：「水池邊浣洗麻紵的姑娘眞漂亮，我很想與她唱歌談天」。

這是愛慕之情，說得很文雅，不似「東方之日」，「野有蔓草」那般輕浮。

「詩序」說這是諷刺世俗的詩，「疾其君之淫昏而思賢女以配君子」。也有人說，這是男女相逢所生的感想。然而，見了女人就想親近，此風實不可長；朱熹於是斥爲「淫詩」。

雅，「顧國得良士，以振興邦家」。學者們解說得更高全詩三章，每章一韻。刪去襯音字，乃成整齊的三字句：

1 東門池（音駝），可漚麻（音磨）；美淑姬，可晤歌。

2 東門池，可漚紵；美淑姬，可晤語。

3 東門池，可漚菅（音奸）；美淑姬，可晤言。

此詩之所以獲人喜愛，必是由於誦唱時有輕快的聲韻。如果提出詩句來談義理，便覺空洞無聊；詩之不能無樂，這是明顯的例子。

（二三）東門之楊（陳風）

1
東門之楊，其葉牂牂；昏以為期，明星煌煌。

2
東門之楊，其葉肺肺；昏以為期，明星晢晢。

「詩序」說此詩是諷刺「婚姻失時，男女多違。親迎女，猶有不至者也」。這種錯誤的解說，是由於硬把「黃昏」的「昏」，解為「婚姻」的「婚」；（古文「昏」「婚」通用）又把滿天的「明星」，勉強當作天亮之前出現的一顆「啟明星」。歷代相傳，乃把詩情畫意的「情人約會黃昏後」解說為「迎親不至失所望」。這詩是描述「人約黃昏後」的心情，並沒有說及「等不到愛人」，更沒有提到「希望落了空」的意思；但卻被認為「淫詩」，實在冤枉得很！

全詩兩章，每章一韻。刪去襯音字，實為三字句：

1
東門楊，葉牂牂（音臧）；昏為期，星煌煌。

2
東門楊，葉肺肺（音霈）；昏為期，星晢晢（音制）。

在此詩出現之後一千五百餘年，宋朝詞人歐陽修作「元夕」（生查子），明顯地是由此詩取

材。詞云：

　　去年元夜時，花市燈如畫。月上柳梢頭，人約黃昏後。

　　今年元夜時，月與燈依舊。不見去年人，淚濕春衫袖。

（註）這首「生查子」，常被人誤列入「朱淑真集」。昔日是有人嫉妒女詞人的才華，故意

將此詞列在她的集內以汚其聲譽。後人以訛傳訛，使女詞人受屈，合為更正。

（二四）月出（陳風）

　1
　　月出皎兮，佼人僚兮，舒窈糾兮，勞心悄兮。

　2
　　月出皓兮，佼人懰兮，舒慢受兮，勞心慅兮。

　3
　　月出照兮，佼人燎兮，舒夭紹兮，勞心慘兮。

全詩三章，反複敍述相思，一韻到尾。詩中所言，是「月下思念美麗的愛人，愈想愈心焦」

。「詩序」云，「刺好色也。在位不好德而悅美色焉」。學者們又循此途徑，加以慨嘆，「好賢亦將何思求而不獲哉！惜也！吾未見好德如好色者也」，見論語，衞靈公第十五）。就根據此言，將此詩列爲「淫詩」，實在寃枉得很！（孔子說，「吾未見好德如好色者也」）

倘若刪去襯音字，各章皆爲四個三字句：：

1　月出皎，佼人僚（音了，美好也），舒窈糾，勞心悄。

2　月出皓，佼人懰（音柳，美好也），舒憂（音懃，舒也）受，勞心慅（音草，憂也）。

3　月出照，佼人燎（音了，美好也），舒夭紹（憂思也），勞心慘。

應有的省思

此詩是一韻到尾，按次是：：皎、僚、糾、悄；皓、懰、受、慅；照、燎、紹、慘。聲韻響亮是此詩的特點，唱而爲歌，更惹人愛。若拋開音樂，只談義理，則既單調，又無聊了。

（Ｉ）「思無邪」本義

概觀這些所謂「淫詩」，其題材約分五類；今分別列出，並將各篇標題附記於後：

(1)追憶歡敍印象——靜女，桑中，風雨，溱洧，東方之日，東門之楊。

(2)表達思慕之情——采葛，丘中有麻，有女同車，出其東門，野有蔓草，東門之池，月出。

(3)申訴心中苦惱——將仲子，遵大路，蘀兮，狡童，丰，東門之墠，子衿，揚之水。

(4)嘲笑對方無知——山有扶蘇，褰裳。

(5)化裝描述性愛——木瓜。

這些所謂「淫詩」，實在都是真情流露，表現率直，內容樸素的情詩。孔子囑咐後人讀詩，必須「思無邪」。這個「無」字，實在該寫為「毋」字，與禮記「臨財毋苟得，臨難毋苟免」的「毋」字相同。古文「毋」與「無」是相通的，是禁止的意思。「思毋邪」即是「思想中不可有邪念」。在讀詩之時，要超越了性愛的觀念，而專心領略其真誠的感情表現。例如醫師之檢驗病人身體，嬰兒之撫摸母親的胸脯；若能離開性觀念的束縛，就能做到「思無邪」的境地了。

古代學者對此，也有很高明的見解：「思無邪，非以作詩之人所思皆無邪也。彼雖以有邪之思作之，而我以無邪之思讀之。求其無邪於彼，不若反而得之於心之易也。巧為辨數而歸無邪於

彼，不若反而責之於我之切也」。——這是說，思無邪只須求之於我，不必硬求之於他。古之學者，硬要把各詩解爲「思君子」、「刺世俗」；每見說及男女之愛，例必解說是「文王配后妃，得性情之正」；皆屬於「巧爲辨數而歸無邪於彼」，乃屬多餘之事。

然而，對於一般人，談及性愛，很容易引起性的興奮，很容易導致失儀；朱熹爲了維護法紀，於是指出這些都是「淫詩」。這本來是教育者的一番好意，我們切勿埋怨他；但，說穿了，又該如何善後呢？除了命令衆人「不可說，不可說」之外，還有更好的解決方法嗎？

(II) 修德的道路

孔子認定「人性本善」，所以有「思無邪」的囑咐，就期望人人能夠自律，不致做出壞行爲。但也有賢人提出另一見解（例如荀子），認定「人性本惡」，必須使用嚴屬的禮敎，乃能把衆人導入正軌。後來的學者，也有不少是同意「性惡之說」而傾向於法家，主張用嚴刑峻法。

本來，一道禁令就能使衆人都達到「思無邪」的效果，豈不方便？但這是治標而非治本的辦法。禁令有如冷酷的寒風，只能使大地枯槁；萬物所期望的，不是冷酷的寒風而是溫煦的陽光。

我們該如何去用陽光代替寒風呢？人性原非絕對的善，也非絕對的惡。每個人的一生，都有其自己的遭遇；每個人的內心，都

有其自己的善惡戰場。每個人都要親自應付其所獨有的難題，必須不斷地與物慾戰鬥，直至生命終結，絕不能假手於他人。教育就是要幫助每個人堅強站穩，鎮定應戰；使每個人都能自發自動地超越這個物慾的難關，踏上康莊的大道。對於「淫詩」的處理，與其讓他們偷偷摸摸、交頭接耳去商談；不如使他們大大方方，光明磊落去討論。到底應該如何教育大眾？在此，先引兩個小故事來說明我們的觀點：

(1)一位高僧，認定出家人必須自幼就遠離凡俗，以求靜修生活；能夠徹底隔絕女色，白可修成正果。他將一個小和尚，從小養在寺中，絕對不與俗人接觸；所以這個孩子思想習慣，極為單純。到了成年，老和尚帶他下山周遊，以開眼界。惟恐小和尚不識世故，乃先向他警告：「那些女人都是老虎，一接近她，就會使自己喪命」。小和尚緊記在心，不敢怠慢。周遊完畢，返抵山寺，老和尚問，「此行見過不少事物，何者最為喜歡？」小和尚答，「老虎」。

告子說，「食，色；性也」（孟子，告子章句上）。愛異性是與生俱來的慾望；我們只能將它導向正途，卻無法去消滅它。老和尚所採的教育方法是封閉而非開明，是逃避而非超越；到頭來，顯然失敗了！

(2)坦山和尚偕小和尚趕路。經過小河邊，看見水流湍急，水深沒膝。有一少女，徬徨於岸邊，無法渡河。坦山和尚便把少女抱起，送她過了河，然後回來，繼續與小和尚趕路。走了一里多路，隨行的小和尚忍不住問坦山和尚，「剛才把少女抱過河去，豈非犯了色戒嗎？」坦山和

尚答他，「助人過河，是慈悲爲懷的行爲。我根本沒有想到所抱的是女人。而你一直給此事纏在心中，走了一里多路，仍然不能放得下；這纔眞是犯了色戒了！」

坦山和尚敎訓小和尚不要用色情的念頭去看事物，就是孔子所說「思無邪」的本義。然而，修練工夫尚淺，對於物慾，實在很難放得下。

看了上述兩則小故事，就該曉得，敎人如何去克服物慾，超越邪念，乃是敎育工作者的責任。心理衛生與性敎育，都是人人必須修習的課程。不從開明的敎育方法着手，就始終無法剷除品德修養的路障。誠然，心理衛生與性敎育，在實施過程之中，必遭遇許多困難。甚至也有人寧願採用封閉的敎育方法，（就是敎出小和尚喜歡老虎的方法），以求省却許多煩擾。但，這只是逃避困難而非超越困難。倘若不能徹底克服這些路障，修德之功便始終無法成就。

(Ⅲ) 詩樂須合一

詩與樂，本來就是合爲一體。只因世人以爲音樂屬於專門技術，所以讀詩之時，就說而不唱。拋開音樂而只談義理，恰似只飮而不食，只靜而不動；都是未得圓滿。請看歷代學者的見解，便可明白詩樂不可分割的道理：

宋，鄭樵說，「凡律其詞，則謂之詩；聲其詩，則謂之歌；作詩未有不歌者也。詩者，樂章

也」。（通志略）——這說明，詩就是歌詞；歌詞是用來唱而不只是誦讀。

又說，「詩在於聲，不在於義；猶今都邑有新聲，巷陌競歌之，豈爲其詞義之美哉？直爲其聲新耳。」（正聲序論）——這就如今日的流行歌曲，人人喜歡其宛轉動聽的聲調而非其歌中的詞句。」

又說，「樂以詩爲本，詩以聲爲用；八音六律，爲之羽翼耳。仲尼編詩，爲燕享之時用以歌，而非用以說義也。古之詩，今之詞曲也；若不能歌之，但能誦其文而說其義可乎？不幸腐儒之說起，齊、魯、韓、毛四家，各爲序訓而以說相高。漢朝又立之學官，以義理相授；遂使聲歌之音，湮沒無聞。然詩者，人心之樂也，不以世之汙隆而存亡。豈三代之時，人有是心，心有是樂；三代之後，人無是心，心無是樂乎？」（樂府總序）——這些見解，實在非常高明，值得敬佩！

宋，馬端臨在其所著的「經籍考」裏說得很好：「夫子嘗刪詩矣，其所取於關雎者，謂之樂而不淫耳。則夫詩之可刪，孰有甚於淫者？今以文公詩傳考之，（註，這是指朱熹所作的詩傳），其指以爲男女淫佚奔誘而自作詩以敍其事者，凡二十有四。夫以淫昏不檢之人，發而爲放蕩無恥之詞，而其詩篇之繁多如此，夫子猶存之；則不知所刪者何等一篇也？」——隨着，作者列擧古人酬酢的紀錄，以證明古代並無歧視「淫詩」之事：鄭伯赴晉國，子展賦「將仲子」；鄭伯宴趙孟，子太叔賦「野有蔓草」；鄭六卿爲韓宣子餞行，子齹賦「野有蔓草」，子太叔賦「襄

裳」，子游賦「風雨」，子旗賦「有女同車」，子柳賦「蘀兮」。這六篇都是朱熹所斥的「淫詩」。

其實，這些所謂「淫詩」，不過是情歌的詞句而已。學者們拋開音樂而只談詩句義理，唱法失傳，乃歸罪於秦始皇焚書，怪責他把樂經燒掉。自古傳來，都說有六經，（就是詩、書、易、禮、樂、春秋）；但，遍尋古書，總找不到樂經。到底樂經是否真的被秦始皇燒掉？於是又引起「樂經存亡」的爭論。

古代詩歌，未有精密的記譜方法；其歌唱之節拍，聲音之高低，常用簡單的點，劃符號，附註於詩句之側。除了詩句文字之外，根本沒有一部樂經。六朝，沈約說的話，值得我們參考：「考諸古籍，惟禮記，經解，有樂教之文，他書均不云有樂經。大抵樂之綱目具於禮，其歌詞具於詩，其鏗鏘鼓舞則傳在伶官；非別有一經爲聖人手定也」。（四庫全書，樂類總說）

明，劉濂云，「六經缺樂，古今有是論矣。愚謂樂經不缺。三百篇者，樂經也；世儒未之深考耳。詩在聖門，詞與音並存。仲尼歿而微言絕，談經者，不復知有音。如此詞焉，凡書皆可，何必詩也？」（樂經元義）

清，邵懿辰云，「樂本無經也。夫聲之鏗鏘鼓舞，不可言傳也。樂之原，在詩三百篇之中；樂之用，在禮十七篇之中。先儒惜樂經之亡，不知四術有樂，六經無樂；樂亡，非經亡也」。（禮經通論）

以上所列，皆爲至論。因爲拋開音樂以說詩，遂使唱法失傳，終於歸咎秦始皇焚書，以致把樂經燒掉。又因爲只讀詩句，專談義理，遂有「淫詩」的出現。這個錯誤，貽害後人，實在嚴重！有詩無樂，宛如美人沒有了顰笑；只用義理說詩，好比解剖美人的屍體；失去活力，何美之有？

細察這些所謂「淫詩」，且不談其歌聲的動力，只看其詞句組織，便可發現其優美的音樂因素：

(1)用長短句的進行，增加活潑的節奏力。

(2)每篇詞義很單純，因換字轉韻，遂獲得優美的效果。清代詩人顧寧人說，「詩轉韻方活，三百篇無不轉韻」。聲韻變化就是音樂變化。

(3)唱詩之時，常加入許多襯音；寫在詩句之中，便成襯字。這些襯字，實在是用作音樂效果的材料；例如，兮，矣，也，只，只且，于嗟乎，已焉哉等，唱時的高低宛轉，可增詩句的魅力。若誦而不唱，就削弱其效果了。

本來，一首歌曲之誕生，最初是把詩句朗誦。詩的聲韻與節奏，把朗誦者帶進詩的境界之中，啟發了唱的意願；於是把詩作成了聲韻悠揚的歌曲。在唱時，可能加入許多陪襯的音，陪襯的句，惹人喜愛；於是在人們的口頭生長起來。這便是民歌誕生的過程。

當樂器日漸發展，這些民歌常奏而不唱。聽者愛其聲調的宛轉抑揚，詩句便成爲贅物了。莊

子云，「言者，所以在意，得意而忘言。」（外物篇）這是說，語言文字是用來解說妙理的工具。

妙理既明，語言文字便可拋棄了。且看世界上著名的歌曲，如貝多芬的「快樂頌」，舒伯特的「聖母頌」，勃拉姆斯的「安眠歌」，門德爾松的「乘歌之翼」；最初是由詩作成曲，人人愛其聲韻悠揚，更愛聽器樂演奏而不重視其所唱的詩句。但我國歷代的學者們，與此剛剛相反，拋棄了詩的歌唱而只談詩的義理；於是產生了「淫詩」之說。

誠然，對於一般人，文字是有形的，易於把捉；音樂是無形的，稍縱卽逝。衆人讀詩，都抓着文字而放棄音樂；這是較爲便利的事，也是極爲愚蠢的事。詩與樂原爲合一的，兩者必須相輔而行。只要詩句而放棄音樂，就好比抓着一具臭皮囊，全無活力之可言了！

（Ⅳ） 今日的民歌

孟子說，「今之樂，猶古之樂也」。我們今日所唱所聽的民歌，與二千五百年前的國風相較，實在並無二致。今選出常用的數首民歌爲例，詳加分析，便很容易明白詩樂合一的重要性。

（1） 紅綵妹妹（綏遠民歌）

紅綠妹妹長得好，櫻桃小口一點點。

三月裡來桃花開，我與妹妹成恩愛。

八月中秋月正圓，想起妹妹淚連連。

（2）不車水來稻不長（陝北民歌）

不車水來稻不長，不唱山歌心不爽。

倘若「詩序」評它，必是「刺時也。民不聊生，百姓搶地呼天也」。

這首民歌，唱起來，加入許多襯音，實在是這樣：

不車水來稻不長，哎哎喲，哎喲，哎哎哎哎哎，哎喲，不唱喲荷山歌喲荷心不爽，哎，心不

倘若在二千年前，「詩序」必評此詩，「文王配后妃，得性情之正也」。若在宋朝，朱熹見到此詩，必定拍案大怒，斥為「淫詩」；因為語態不莊。

其實這些七言詩句，唱起來之時，加入不少襯音（嗯唉喲）；全靠這些「嗯唉喲」，把歌聲增加活力。倘若拋棄其音樂，只解其義理，就全無趣味可言了。

爽，哎喲，哎哎喲，不唱喲荷山歌喲荷心不爽，哎，心不爽，哎喲，不唱那個山歌喲荷心不爽，哎喲，哎哎喲，哎哎喲，哎哎喲，哎哎喲，哎哎喲！

倘若只看兩句七言詩的字，絕對無法想像得到此歌唱起來有何活力。只有真的聽唱之時，乃能從音樂的進行中煽起活動的力量。徒以義理說詩的人，該醒過來了！

（3）小路（綏遠民歌）

房前大路你莫走，房後走下一小路。

衆人喜愛這首民歌，是因為第一句尾的長音，可供唱者炫耀其美麗的歌喉；唱得優美之時，倘若給「詩序」評說，必是「懼讒也」。

此歌之演唱，在句內加入陪襯的字，以明唱者的身份：

房前的大路，哎，親親，你莫走，

房後邊走下，哎，親親，一條小路。

使聽者產生一種飄揚的感覺。

這是情人幽會，分手之時，女的囑咐男的，不要走房前的大路而要走房後邊的小路，以免被人看見。有人把歌詞裏的「親親」改寫為「卿卿」，實在也無法使此歌變為高雅。如果在宋朝，朱熹看見此詩，必然一口咬定這是「淫詩」。老實說，這首乃是如假包換的「淫詩」；但衆人唱得興高采烈，也無人去理會了。小學生們唱得很開心，老師只須解說房前大路石多，不好走，房後的小路容易走；便無人追問究竟。由此看來，歌曲悅耳遠比詩句的義理為重要。

（４）天天刮風（山西民歌）

天天刮風天天刮，天天見面說不上一句話。

天天下雨天天晴，天天見面成不了親。

天天刮風天天知道，小妹心裡難受誰知道？

倘有「詩序」，必曰，「佞人阻道，賢臣自怨未能事君也」。也許又把事情拖到鄭國的太子忽身上，「刺忽也」。刻薄的學者們，必斥此為「淫詩」；因為身為女子而埋怨不能成親，當然要評「淫婦哉！」

此歌在演唱時，並沒有加入襯音；而其曲調宛轉，長短句之進行，惹人喜愛。倘若拋開音

樂，只談詩中義理，則毫無趣味了。

（5）雨不灑花花不紅（雲南民歌）

龍是天上一條龍，妹是地下花一叢。

龍不抬頭不下雨，雨不灑花花不紅。

這是化裝描寫性愛活動的詩句，比「木瓜」，「女曰雞鳴」，描寫得更露骨。倘在宋朝，朱熹見此，必然斥爲「淫詩」。此歌在演唱時，也沒有加入襯音；只因曲調悠揚，惹人喜愛。衆人聽唱，也無人追問歌中到底說甚麼。

若給「詩序」加評，必曰，「思君子也」。

上列的數首民歌，與國風的詩篇一樣，皆爲詩樂合一的產品。生長在人們的口頭，經過悠長的歲月，給人改訂又改訂，乃流傳至今；實在是民族的集體創作。如果我們不唱其歌，只解義理，就全不知其活力之所在了。

結　論

歷代學者讀詩經，因爲拋開音樂，只談義理，不獨引起衆人懷疑樂經失傳，而且激發了「淫詩」的爭論。從詩經國風的詩句看，從今日民歌的樂曲聽，很容易使我們領悟出這個結論：

只談義理，好詞句也變成了劣詩篇；協以音樂，劣詩篇也變成了好詞句。

由此認識到，有詩無樂，實欠圓滿；好比鳥兒單翅，如何能夠飛翔呢？

宋代詩人杜小山說得很明白：

寒夜客來茶當酒，竹爐湯沸火初紅。

尋常一樣窗前月，纔有梅花便不同。

宋代詩人盧梅坡說得更清楚：

有茶，有月，還須配以梅花，便生奇麗境界。

有梅無雪不精神，有雪無詩俗了人。

日暮詩成天又雪，與梅並作十分春。

有詩，有雪，還須配以梅花，境界更為清逸。

綜上所言，茶、月、梅、詩、雪、梅，詩、歌、樂，都該結成整體，然後創出圓滿的藝術境界。從此，我們不可再學盲人摸象，不可拿局部當整體。詩經裏的所謂「淫詩」，原本皆是樸素的心聲。我們切勿只從義理解說，把它們醜化下去；而該憑藉音樂演繹，把它們美化起來。詩與樂結成一體，縱使出於義理的污泥濁水之中，仍可借助音樂的陽光而生長向上，終可出污泥而不染，受謗誣而更清。我們對這些詩篇，不應斥責而該讚美，不應藐視而該表揚。

（附記）劉星，李子韶兩位學弟，為我蒐集多種古書刻本，又蒙高雄縣圖書館馬桂蘭女士賜助，供我大量古籍查閱；深為感激，特誌謝忱。劉明儀小姐所著之「詩經欣賞選例」，（中國語文月刊印行），能以女子心理解釋古詩內容，甚有獨到見解，深具參考價值；特為介紹，並致敬意。

作品解説

二一 安祥歌曲的精神

安祥合唱團成立於一九九〇年二月。團長陳維滄先生與全體團員，個個都是學有專長，各有職守的社會俊彥；由於各人平日皆能虔誠修德，所以唱出來的歌聲，具有清高飄逸的神韻。顏廷階教授與我都勇於相助，樂見該團蓬勃開展，為我們的社會帶來芬芳的安祥氣息。

一九九一年二月，林千巧老師指揮該團演唱於臺北市實踐堂，融洽和諧的歌聲，獲得各界人士之讚美。今年（一九九二年）由王嘉寶老師負責指揮，全團技術，日益精進。四月份巡廻演唱於臺南，淡水，基隆，臺北，更與省交響樂團合作，成績斐然；實在值得慶賀。

安祥合唱團是隸屬於耕雲禪學基金會的團體。各位團員，皆是服膺耕雲導師的感召，忠於職務，勤修品德；雖然各人並非出身於音樂專科，因有了內心的修養，一經唱歌技術指導，其歌聲就充滿祥和氣氛，富有感染力量。這些「有之於內而表之於外」的歌聲，唱出各首安祥歌曲，都能具有雄辯的威儀，使人敬服。這些經過人生鍛鍊的亮麗歌聲，所唱出來的每一個音，都蘊藏着

整部經文的哲理。這些「欲說還休，却道天涼好箇秋」的歌聲，與那些「愛上層樓，爲賦新詞強說愁」的歌聲相較，實有雲泥之隔，相去奚止萬里！

安祥合唱團的歌聲具有內涵，能夠唱出安祥的眞諦；不止能使唱者更深入地悟道，同時也能使聽者更眞切地覺醒。就是爲了如此，我樂於爲該團編作新歌。安祥歌曲之演唱，起點是「己樂樂人，己正正人」；其結果則是成就了「己立立人，己達達人」的心願。

各首安祥歌曲的歌詞，其本身就是閃爍着智慧花朵的詩篇；以此導人向善，充滿了說服力量。詩篇之講解，就是證道；詩篇的誦唱，就是樂章。這是音樂生活化，生活音樂化的最佳教材。

我曾在「樂風泱泱」介紹過多首安祥歌曲，在下文，再介紹數首。去年在實踐堂演唱，每在演唱之前，何照淸老師都將各歌先加介紹；這些旁白，是禪學會編輯部諸位同仁擬稿，何老師擔任朗誦。詞意精簡，朗誦淸新，獲得聽衆們人人嘉許；今特錄兩則於詞句之前，以利參考。倘若讀者想取得更多更好的資料，可去函臺北市新生南路三段三十六號之一，二十一樓耕雲禪學基金會，必可獲得圓滿的答復。

（一）常見自己過（壇經摘句） 耕雲導師編

（旁白）禪學會導師耕雲先生有鑑於我們修行總是進進退退，特別從「六祖壇經」中，摘句

編寫成一首「常見自己過」，提醒我們只有時時反省、懺悔，改正自己的過失，才是真正的修行。

由於我們總習慣於發現別人的錯誤，以致醞釀出許多不滿的情緒，進而製造出更多的錯誤，使得生活形成對生命的一種懲罰。這樣的人生，該是多麼的痛苦與無奈啊！

其實，眾生各有因果，我們不但要發揮「寬以待人」的包容精神，更重要的是「嚴以律己」，隨時隨地發掘、改正自己的過失，煩惱才會逐漸減少，生活也才能日趨通暢、圓滿。

「佛法在世間，不離世間覺」，更說明了修行並不一定要離羣隱居。重要的是要在現實環境中，與人和諧相處，善盡自己的責任義務，時時自覺，念念自知，秒秒安祥，就是最好的修行了。

（歌詞）世人若修道，一切盡不妨。

常見自己過，於道卽相當。

若真修道人，不見世間過。

若見他人非，自非却是左。

佛法在世間，不離世間覺。

離世覓菩提，恰如求兔角。

他非我不非，我非自有過。

但自却非心，打除煩惱破。

正見名出世，邪見名世間。

邪正盡打却，菩提性宛然。

世人若修道，一切盡不妨。

常見自己過，於道卽相當。

（二）心境如如　（唐）龐蘊，張拙居士作詞

（旁白）修行最終的目的，就是要恢復原來的心態，也就是要讓心恢復到「如其本來」。

世間萬事萬物，沒有一樣是永久屬於我們的，甚至連這個朝夕相處的肉體，到了死亡的時刻，我們也將棄之而去。明白了這一點，自然就可以「無心於萬物」了。

萬法由心生，當我們認清了外在的虛幻，不於境上起念時，就如木人見到花鳥一般，毫不動念起心，本心就會發露，進而發掘到生命的真實。

當我們識得本心，返本還原之後，就可過着自在安祥的日子，也自然就沒有涅槃生死等等空幻的問題了。

（歌詞）

（一）　（唐）　龐蘊居士作詞

但自無心於萬物，何妨萬物常圍繞。

鐵牛不怕獅子吼，恰似木人見花鳥。

木人本體自無情，花鳥逢之亦不驚。

心境如如祇個是，何慮菩提道不成。

（二）　（唐）　張拙居士作詞

光明寂照徧河沙，凡聖含靈共我家。

一念不生全體現，六根纔動被雲遮。

破除煩惱重增病，趣向真如亦是邪。

隨順世緣無罣碍，涅槃生死等空花。

（釋題）「如如」是佛家用語。金剛經云，「云何爲人演說，不取於相，如如不動」。這兩

個如字，下一個「如」，是「如法性」的「如」。勸行者當如法性而說，勿生心動念。「法性」即「眞如」。眞如法性，湛然不動。說法者當如之而不動心，故云「如」。

大乘義章云，言「如」者，是正智所契之理。諸法相同，故名爲「如」。「如如」。「如」非虛妄，故，經中亦名「眞如」。

下列兩首是新作成的禪歌，將來公開演唱之時，然後再加朗誦的旁白。彼此皆如，故曰

（三）叮嚀　　耕雲導師作詞

往事渾忘却，勿應亦勿懼。

秒秒持安祥，涵泳逍遙裡。

堅守獨行道，交往簡爲宜。

己溺難救人，專心己躬事。

事事皆因果，不干他人事。

遠自淨己眼，正邪當辨取。

百死餘子者，何憂復何懼。

老子豈不曰，患爲身而已。

身心原是幻，愚者執而迷。

勿似愚痴漢，臨岐徒從岐。

心若不動搖，鐵輪旋任伊。

這首歌詞是導師以敦厚長者的態度勸人向善。這種身教的風範，深受弟子們的敬服。我在作曲之時，必須用音樂顯示出這種誠懇的風度來。

（四）不二歌　耕雲導師「不二法門」摘句，郭泰編

(一)生佛不二性平等，自他不二本全同。

　　死生不二離生滅，色空不二有卽無。

(二)理事不二重日用，解行不二在力行。

　　苦樂不二一味受，動靜不二體安然。

(三)能所不二齊物我，定慧不二等持修。

　　體用不二安祥運，心法不二趣本真。

(四)無名無相無分別，非一非二非中間。

圓同太虛無餘欠，一體含攝自圓成。

能將一冊書的精華，摘句成為歌詞，乃是功德無量之事。上列耕雲導師的「壇經摘句」，以及郭泰先生這首「不二法門」摘句，並下列羅信甫先生的「證道歌」摘句，都是值得讚揚的工作；更盼人人都來協助，把禪的真諦編而為歌，使修德的路上，佈滿美麗芬芳的音樂花朵，實為人生的最大樂事。

這首「不二歌」，是混聲四部合唱。前奏的琴聲，反復誦出「不二」的口號。男聲女聲輪替唱出頭兩段歌詞；然後女聲用二部合唱，唱出第三段歌詞，男聲則用朗誦為伴，以增強節奏感覺。最後的四部合唱，用極輕的歌聲唱出，顯示發自內心的虔誠；直至結尾，歌聲乃趨壯麗。

目前正待作曲的歌詞，尚有郭泰先生由「真心直說」摘句編成的「無心法」與由「證道歌」摘句編成的「證道行」。下文先介紹羅信甫先生編的一首歌詞：

證道歌　永嘉「證道歌」摘句，羅信甫編

一、自覽

絕學無為閒道人，不除妄想不求真。

無明實性即佛性，幻化空身即法身。

法身覺了無一物，本源自性天真佛。

五陰浮雲空去來，三毒水泡虛出沒。

二、法脈

建法幢，立宗旨，明明佛敕曹溪是。

第一迦葉首傳燈，二十八代西天記。

法東流，入此土，菩提達摩為初祖。

六代傳衣天下聞，後人得道無窮數。

三、正修

真不立，妄本空，有無俱遣不空空。

二十空門元不著，一性如來體自同。

心是根，法是塵，兩種猶如鏡上痕。

痕垢盡除光始現，心法雙忘性即真。

四、如來

頓覺了，如來禪，六度萬行體中圓。

夢裡明明有六趣，覺後空空無大千。

覺即了，不施功，但得本，不愁末。

諸佛法身入我性，我性還共如來合。

五、體用

不思議，解脫力，妙用恆沙也無極。

無價珍，用無盡，利物應機終不吝。

不可識，不可覷，體若虛空無涯岸。

不離當處常湛然，覓即知君不可見。

六、法性

一性圓通一切性，一法徧含一切法。

一月普現一切水，一切水月一月攝。

一地具足一切地，剎那滅却三祇劫。

一切數句非數句，與我靈覺何交涉。

七、警世(1)

嗟末法，惡時勢，眾生福薄難調治。
去聖遠兮邪見深，聞說如來頓教門，
恨不滅除令瓦碎。
作在心，殃在身，欲得不招無間業，
莫謗如來正法輪。

八、警世(2)

豁達空，撥因果，莽莽蕩蕩招殃禍。
棄有著空病亦然，還如避溺而投火。
捨妄心，取真理，取捨之心成巧偽。
損法財，滅功德，莫不由斯心意識。

九、策勉

我早年來積學問，亦曾討疏尋經論。
分別名相不知休，入海算沙徒自困。
種性邪，錯知解，空拳指上生實解。
不見一法即如來，方得名為觀自在。

十、處世(1)

從他謗，任他非，把火燒天徒自疲。
觀惡言，是功德，此則成我善知識。
放四大，莫把捉，寂滅性中隨飲啄。
在欲行禪知見力，火中生蓮終不壞。

十一、處世(2)

三身四智體中圓，八解六通心地印。
但自懷中解垢衣，誰能向外誇精進。
行亦禪，坐亦禪，語默動靜體安然。
常獨行，常獨步，達者同遊涅槃路。

十二、感恩

法中王，最高勝，恆沙如來同共證。

我今解此如意珠，信受之者皆相應。

四事供養敢辭勞，萬兩黃金亦銷得。

粉身碎骨未足酬，一句了然超百億。

要為這些哲理充沛的詩句作曲，第一步工夫，我必須詳細研讀，了解其詩中的精義，感受其聲韻與節奏，經過澈底消化之後，乃能將之作成易唱易聽的樂曲。在樂曲之中，更須具有中國的聲韻，高貴的情調，結構嚴密如常山之陣，聲勢乃得縱橫。自從今年三月初旬，禪學基金會應吳啟小姐將此詩寄來，我在忙於寫稿的工作中，每在休息的縫隙時間，都捧起此詩，輕聲朗誦，潛心默想，偶有所得，記錄存查。我相信，待我把「樂境花開」全稿完成之後，便可執筆直書，無大困難了。（附記）一九九二年五月底，全部樂曲完成。

二三　程瑞流的抒情詩

程瑞流先生具有現代中國青年的典型性格：富正義感，慷慨熱情，勇於負責，任勞任怨。更能團結志同道合的青年朋友，出錢出力，數十年來在香港推廣樂教工作，成績優異，深爲各界人士所敬重。

程先生的詩詞創作，能刻劃出這個動亂時代的感情。所作的祝賀詩，悼亡詩，愛國詩，遣懷詩，皆有其獨到的境界；加以聲韻之鏗鏘，句法之精練，甚合歌詞運用。林聲翕教授爲他作了許多首歌曲，都受衆人所熱愛。在音樂會的急需時刻，他也曾把新詩送來給我，作曲應用。今擧數首爲例：

（一）岡陵頌（賀詩人韋瀚章教授七一誕辰）

彬彬君子範，詞章見真情。

「旗正飄飄」風雲壯，歌聲慷慨似雷霆。

喚醒全民齊「抗敵」，請纓報國作干城。

情豪放，志堅貞，筆有長鋒勝甲兵。

半生南來北往，海外任飄零。

砥節冰清，樂天渾忘歲月更。

立德化人，樂道超然豐采盈。

岡陵不老，松柏常青；

嘉言被四海，懿行享遐齡。

（註）「旗正飄飄」，「抗敵歌」均為韋教授作品。

這是莊嚴華麗，正氣激昂的抒情詩。是一九七六年，賀韋教授七一華誕的詩作。香港音專合唱團要在音樂會中演唱，故作成混聲合唱曲應用；演唱成績圓滿。

（二）芳影（悼詩人徐訏教授）

「情濃似酒」，「笑語輕嘆」。

笑語輕嘆已杳，

往事盡付流雲。

莫問迷離芳影，

紅花綠葉，終化烟塵。

緣淺如澗，栖皇中道，

夢境淚漬猶新。

懷念都隨流水，

秋風落葉紛紛。

白碑黃土，

默伴孤魂。

這是一九九〇年，香港文化界紀念詩人徐訏教授逝世十周年，舉辦詩人作品演唱會的開場曲。籌備大會爲了要增加歌曲備用，曾選出更多徐訏教授的詩，遍請作曲者作成歌曲。寄來給我作曲的詩有「似聞簫聲」，「靜夜」，「酒醒午夜」，（我作成混聲四部合唱）；「賦歸」，「秋水」，「湖色」，（我將之分別作成二重唱，三重唱，四重唱）；「伴」，「莫問」，（我作

成男聲三部合唱）。這首程先生所作的「芳影」，我把它作成女高音領唱，合唱團和唱的歌曲。

將詩作成不同類型的合唱或獨唱，乃是為了使聽眾不至於感到單調。從這首「芳影」的詞句看，

可以見到程先生對於徐訏教授的詩，有極深刻的體會；能運用徐訏教授的筆調來寫出衆人的懷念

心情，實為傑出之作。

（註）篇中的語彙，皆取材於徐訏的詩句。

（三）過客吟

憂患離亂世，乳燕東西四散時；

振翼頻回首，老翅聲嘶望眼癡。

笑秦山晉水，多少興亡新舊事；

嘆燕宮楚廟，空餘悲憤招魂辭。

唱陽關長亭，離恨苦多別依依；

任來鴻去雁，難寄傷心送別詩。

天南地北皆過客，去國情懷訴誰知？

浮生未參透，更行更遠究何之？

秋草遍灑離人淚，江水空流月落遲；

忍見故人盡去，空留老樹孤枝！

生在這個戰禍頻仍的世代，程瑞流先生嘗盡了憂患的生活：家人星散，骨肉分離，成為天涯過客；這是眾人共有的悲痛。詩中所用的「支，微」韻，以及所述的哀傷情節，實堪媲美詩經小雅的「采薇」。（其第六章的詩句是：昔我往矣，楊柳依依；今我來思，雨雪霏霏。）

（四）濤聲中

依舊是落花時節，

依舊是風送潮來；

萬種哀愁，輕舟難載，

半是離愁，半是無奈。

細數世間盟約，多似雪泥雲海；

情在風雨中，人在高山外。

濤聲中，重起誓，

月影現，黑雲開。

此心未變，此情未改；

意比金堅，情深似海。

悠悠歲月，潮去潮來。

縱使枯木重生，

此心可待，此情難再。

醉後方知酒烈；

悲歡離合，疑幻疑真。

愛中未解情癡；

哀樂散聚，無悔無恨。

（五）空靜

向晚初秋，簾捲西風夢難成；

看點點隱滅星星，期待雲開見月明。

陣陣松濤響遍，夜鶯獨訴淒清；

池塘睡蓮未醒，更無蛙叫蟬鳴。

朝露化作離人淚，秋草緣識泣別情。

天地蜉蝣度此生，且向幽谷尋夢影。

清泉洗盡凡塵，人間本來空靜。

（六）夢廻

深秋的故園，桐葉在枝頭悄然飄下；

園中不再見有芳草繁花。

劃破長空的寂寥，只有啼叫的歸鴉；

簷前的風鈴，孤單地懸空高掛。

小小的池塘還未乾涸，

夏日的薔薇早已物化。

我想追問斷裂的枯木，

是否已刻滿了逝去的年華。

微風起處，吹散了我心中的彩霞。

默然歸去，還給你一身瀟灑。

上列的三首抒情詩，表現出性情中人的純眞心韻。「濤聲中」的意比金堅，情深似海，疑幻疑眞，無悔無恨；是沐浴於愛河的描繪。「空靜」中的清泉洗盡凡塵，人間本來空靜；是初步的醒覺，傾向於返璞歸眞的境界。「夢廻」中的默然歸去，超脫而出；是更高一層的醒覺，自願犧牲。從這些詩中，可以看到詩人之受鍛鍊；終於能夠破繭而出，化成彩蝶，翱翔空際，令人敬佩。

程瑞流先生的詩作，並不限於抒情；更有許多壯烈的歌詞，充滿激昂的氣概。一九八四年我爲他的詩「熱血灑疆場」譜成奮發的進行曲，甚得各團體的喜愛。

總觀程先生的詩作，都能替現代中國的青年人刻劃出振作的情態，描繪出愛國的心聲；值得化成歌樂，處處飄揚。

二四　「艮口」與「新生」之編整

「艮口烽烟曲」與「新生兒童大合唱」，都是抗戰期間的合唱歌曲，都是我在民國二十九年（一九四〇年）內的作品。因為許多合唱團體來函查問其中內容，故分別說明如下：

（一）艮口烽烟曲（粵北勝利大合唱）　荷子作詞

這首大合唱曲，作成於一九四〇年七月。全曲為七個樂章，附有一個間場合唱曲，敍述日軍從廣州北犯，在艮口被我軍全部殲滅的史實。詞作者荷子先生，（原名何芷，或寫為何徵），是服務於軍中，曾參與各次戰役，對於戰地生活，有獨到的深刻描繪。抗戰歌曲之中，很少有直接描寫戰場肉搏情況；因為詩人們很少生活在戰場上。荷子先生却能將身歷的實況描繪於詩中，有聲有色，殊足珍貴。荷子先生把歌詞寄給我之時，附言云：

「我着重於第二次粵北大戰的描寫。所有石榴花頂，鷄籠岡等據點，在第一次大戰裏（一九

三九年十二月），並無若何英勇事蹟；但在第二次大戰裏（一九四〇年五月），則發揮了轟轟烈烈的力量。這詩的前四章是從廣州失守之後（一九三八年十月），增城從化防線的重要說起，說到第一次大戰後民間的慘況；然後說到第二次大戰的前夕，民衆空舍清野的情形。至於全部的頂點，是放在第六章血戰雞籠岡裏。

全詩曾刊載於「樂圃長春」第五十五章之內。爲了便於解說，今將各章簡介如下：

第一章，良口頌，是壯麗的混聲合唱，先將良口的地形，概要地描述出來：

……雞籠岡做它的前哨，

茶亭均做它的后衛；

黃牛山，礦山，雄視於左，

五指山，石榴花頂虎瞰在右邊。

廣從公路像一條迎戰的巨蟒，

透過了華南的咽喉，

伸進了華南的腑臟。

保衛良口！保衛良口！

保衛華南國防的第一線！

第二章，魔爪揉碎了村莊的和平，是悲痛的控訴；由女低音領唱，合唱團和唱，敍述第一次大戰後的民間慘況。結尾的一段是：

......那兒是你的家呢？

家啊！正在遠方的烽烟裡毀滅！

任老眼模糊，流不出淚，也流不出血。

何來魔爪，扯他們跑上了悲慘的運道？

仇恨早已在心頭打結！

何來魔爪，揉碎了村莊的和平？

問此仇，何時雪？

第三章，破路歌，是勞動節奏，民歌風格的合唱。其主要的句段是：

......公路浸滿我們的血汗呀！

公路築好又要破呀！

破了公路，敵人難運輸呀！（註）

破了公路，仇貨難推銷呀！

……不分男，不分女，只要氣力好；

不分幼，不分老，只要把家鄉保。

（註）在「樂圃長春」，二七二頁，「破路歌」中，漏了這一句，合卽在此更正，以求正確。這章合唱，各聲部所用的「海呀荷荷海呀荷」，此起彼伏，爲歌曲帶來熱烈的生命力。

第四章，粵北的銅鑼響了！這首激昂的合唱，是備戰的呼召。這種血淚的呼喊，絕非生活於太平時代中的人們所能夢想得到。請聽：

日本鬼來了！敲響了粵北的銅鑼！

粵北像冬日乾燥的草原，燒起一把野火。

由街口至雞籠岡，由雞籠岡至良口，

由良口一直燒遍整個粵北。

越燒越猛，越燒越烈，

燒焦了人們的心，

燒裂了積鬱在心頭的憤恨。

日本鬼來了！這不是絕望的叫喊，

這是生之鬥志，復仇意念之謳歌。

……告訴敵人，粵北已經堅強，

粵北已在仇恨裡成長。

日本鬼來了！個個都磨拳擦掌！

日本鬼來了！快把粵北的銅鑼敲響！

第五章，石榴花頂上的石榴花，是民謠風的合唱：

……五月，敵人再猛撲良口，

要直撲曲江，打通粵漢線；

（我英勇的弟兄們，却在石榴花頂消滅他。……

……石榴花，石榴花，

石榴花頂上開着石榴花。

它紅過珊瑚，紅過琥珀，

紅過血，也紅過硃砂。

它吸取了敵人血的精華。

第六章，血戰鷄籠岡，是激昂的混聲合唱，是全首大合唱曲的重點，一開始便是壯麗輝煌的歌聲：

風在吼，雨在嘯，樹林在搖曳，人馬在吶喊，

衝鋒號在打打打的叫。

馬在翻，人在倒，白刃在閃耀，國旗在高飄，

機關槍在各各各的跳。

……鷄籠岡，砲火比天下着的雨還密，

鷄籠岡，空氣低沉壓緊了人們的心；

鷄籠岡，喊殺聲震動了地殼，

鷄籠岡，鮮血流成一道河。

我們死守那山頭的，不滿一百人，

「皇軍」固然血流成河；

可是，我們的弟兄們，卻也倒下了一個又一個。

砰！一顆子彈咬去了連長揮着駁殼槍的兩個手指，

熱血濺滿了連長的臉；

連長忍着痛，命令着，「弟兄們，衝鋒！」

衝鋒的號聲，熱情地叫着，有力地叫着，

弟兄們心紅了！機關槍笑了！

三十八師團的「皇軍」精銳，

像倒水似地倒下去了！……

間場曲，是極幽靜的合唱，介於兩個激昂合唱樂章之間：

雞籠岡，這安靜而秀麗的山峯，

向粵北的雲天高聳。

……雞籠岡，這幽美的地方……

到如今，却縈繞着異國的夢魂！

第七章，怒吼吧，珠江！是興奮的進行曲。開始是柔和的抒情合唱，漸演進而爲激昂的戰歌：

東江水流，西江水流，北江水流，珠江水也流。

流，流，流，流到南邊大海頭。

珠江水啊！

你唱不出我們的悲憤，你沖不散我們的憂愁；

你洗不清我們的恥辱，你滌不淨我們的血仇。

東江在怒吼，西江在怒吼，

北江在怒吼，珠江也在怒吼。

三千萬人的意志，匯成滾滾的洪流；

三千萬人的憤恨，結成一個鐵的拳頭。

我們不只要勝利在粵北，

我們不只要勝利在良口，

我們要，打回廣州！打回廣州！

這首大合唱曲之作成，距今已經超過五十年；當時是首唱於戰時的廣東省會曲江。我所指揮的合唱團，是省立藝術館合唱團；這是後來省立藝術專科學校的前身。擔任女高音獨唱的是當時著名的聲樂家陳惠怡女士。抗戰勝利之後，此曲便沒有再演唱。直至前數年（一九八五年），

居留香港的我國同胞紀念「七七對日抗戰」，舉辦抗戰歌曲演唱會，選唱「石榴花頂上的石榴花」；於是各地合唱團體，紛紛來找尋「良口烽烟曲」的其餘樂章。由於歷年搬遷住所，樂譜已經散失無餘。去年二月（一九九一年）廣州市省立藝專校友會諸位弟妹們熱心相助，從詞作者荷子先生處借得一份模糊的複印本，各人又憑其當年演唱的記憶，爲之補充。謝世偉學弟將曲譜謄正之後，寄來給我，我乃容易把全曲整理，恢復原來面貌。爲此特向諸位親愛的弟妹們，（張福光、吳岐、李佩芳、李佩華、張德、金孔四、戴永諒、王琳、蘇君美、趙劍珊、謝世偉），並向詞作者荷子先生致以深切的謝意。

這首大合唱曲，最初印行之時是用簡譜，並無印出伴奏。今將鋼琴伴奏編入，以利應用。（此份樂譜，今列於我的作品專集第九冊之內；據我所知，還須等到一九九二年年底，乃能印出）。整理這首充滿歷史囘憶的合唱曲，使我重溫當年趕作曲，寫蠟紙，印歌譜，練合唱以及登臺指揮的印象；往事紛紜，猶如昨日。經過了五十多年的苦難生活，曾經參與合唱的諸位弟妹們，早已星散他方；而且，不少已與世長辭了。每一念及，怎能不感慨萬千呢！

（附記）一九九二年六月二十一日，高雄市漢聲合唱團在國內首唱「良口烽烟曲」（陳振芳先生指揮，黃淑宜小姐伴奏，成績傑出，深獲讚美）。

（二）新生兒童大合唱　　何巴栖作詞

一九四〇年十月，廣東省兒童教養院院長吳菊芳女士，邀我到該院居留兩月，為七個教養院編訂音樂教材。工作之餘，更為兒童們編作生活歌曲。何巴栖先生是當時語文科編輯之一。他從各個兒童以往的生活紀錄中，蒐集了許多材料，寫成鼓舞振作的詩歌，既真實，又親切，給我作成歌曲，施諸實用，獲得良好的效果。

鍾震華先生是當年兒童教養院中七千個同學中的一個；性情忠厚，任事穩健，現在已是退休的公務人員。他與昔日的同學們聚會，同唱這些舊歌，追懷往事，總是不勝感慨。鍾先生熱心，尋得一份簡譜本寄來給我，我答應他為之整理，編入鋼琴伴奏，以利應用。下列是各章的摘要，讀者可以概見戰時兒童的生活實況。

第一章，我們是新中國的少年兵，（二部合唱）。是一首輕快活潑的進行曲，說明：

……抗戰是為了我們這一代的自由。

劃時代底下，我們不要看輕自己年紀小，爭取最後勝利，一齊追上大人跑。

第二章，在家的時候，（對答唱與二部合唱）。這是兩個兒童敍述往昔的生活情況；一個是住在鄉村，一個是住在城市，生活很安定。自從日本軍人入侵，家庭離散，遂變為貧困的流浪兒

童。

第三章，爸媽在獸蹄底下，（齊唱，獨唱，伴唱）。描述做了亡國奴之後的生活如何痛苦……

父母被折磨，兒童要讀亡國書。

有時死在日本軍人的刺刀下，

有時被捉上軍艦失了踪。

怨恨積在心頭。

無法得見天日。

第四章，逃出了死亡線，（二部合唱）。這章是敍述我國政府派遣搶救隊，前往各個戰地，營救戰地兒童的實際情況。流浪的兒童進入了兒童教養院；從此生活安定，得以繼續學業。

第五章，生活在樂園裏，（獨唱，齊唱，口技表演，二部合唱）。這章之內，分爲七大段，敍述教養院中的生活實況。

⑴我們七千個

……我們這裡是個樂園，

有人叫我們小人國，為了有伙伴七千個：

星子，龍咀，沙圍，保安，江頭，修仁，羅家渡，

都是我們的根據地；蓮塘是我們的老家。

我們卻忘不了沙圍，沙圍是我們的發祥地。

這裡面有軍營，有學校，更有家庭和工廠；

告訴你，還有一座花果山。

在這樂園中，人人受過悲涼捱過苦；

但是今天，大家都是欣欣向上，埋頭苦幹創新生。

「新生」的歌名，就是由這章的尾句而來。我為兒童教養院編作生活歌，最初作成的，便是這一章；其他各章，是環繞這章而陸續作成的。

(2)營房是我們自己造的

看我們的草營房，一座座在樹林間；

既樸素，又美觀，都是我們雙手合力造成功。……

(3) 生產歌

看！荒地變成了我們的大農場。

荒山上，不見了野草，鋪滿了菜秧。

打草鞋，先編麻。

看我們打得多結實！看我們編得多漂亮！

今天編一對，明天編一雙。

一對一雙積叠起，用來自己穿，省了買鞋錢；

還挑選好的，送給前線弟兄穿。

削竹片，造用具；

織成了竹帽子，戴起遮太陽。

每天勞動學生產，生產物品日日多；

不愧讀了國家書，不枉吃了國家飯。……

(4) 自己燒飯自己吃

自己燒飯自己吃，我們都是小廚手。

不用靠別人，我們有雙手。

每逢七天輪一次，今天該是我們做廚手。

領了錢，我們辦事決不落人後。（下列是獨誦與齊誦）

（你三個），（有）！（到保管庫領米去）。

（你五個），（有）！（上集鎮，買菜去）！

還留四個在家裡，我去挑水你洗鍋。

哎喲！今天該是加菜嗎？

看！大塊豬肉大條魚，肥白菜還有馬鈴薯。

（立正！開動！）

我們親手燒的飯，吃來味多香！

自己燒飯自己吃，我們都是小廚手。

分工合作幹，我們有雙手。

(5)開晚會

禮拜六是我們的大活動。

早上吃飯加了菜，晚上禮堂開晚會。

汽燈點亮了，時候已不早。

大家挽着小燈兒，齊集在一起。
集體歌聲多雄壯，全體遊戲真好玩。
諧談幻術真有趣，戲劇遊藝多精彩。
還有，我們學做動物園，一群鳥獸輪流叫。

（口技表演，自由編排材料，表演完畢，繼以歌聲）

禮拜六是我們的大活動。
早上吃飯加了菜，
晚上笑到肚子痛。

（大笑聲與雜亂拍掌聲）

⑹爬山歌

這是一首三組輪唱曲。歌詞是：

往前走，不落後。要坐飛機，別當烏龜。
到山巔，看那天之邊，初升的光輝的太陽。

在輪唱之前，有一段活潑的齊唱爲前導：

清晨裡，空氣多新鮮。

我們排起長蛇隊，浩浩蕩蕩爬上高山巔。

(7)我們永遠團結在一起

我們生活在這快樂園，是個幸福的家……

弟弟妹妹七千個，

六百個先生是哥姊，院長是媽媽。……

我們相親相愛像一團火，

我們融融奕奕像一道河；

不斷地燒，照出光明的前路，

不斷地流，滙成滾滾的洪波。……

第六章，新中國兒童頌，（大合唱）。

……我們身雖未長，但已飽受了雨雪風霜。

別了溫暖的家，越過了死亡線，

投進大時代的熔爐中鍛鍊。

馳騁疆場，還我河山；

那時，凱歌高唱回故鄉，見爹娘。……

勝利的國旗在高空，到處飄揚！

「新生」兒童大合唱作成之後，我便應國立中山大學之邀，返回師範學院任教。兒童教養院院長吳菊芳女士爲提升各院的音樂活動，囑我從省立藝術館音樂科請了三位研究員，到七個院巡廻指導音樂活動，並訓練演唱這首大合唱各章歌曲。她們是毛秀娟、莫天眞、雷德賢；由於她們熱心負責，樂意助人，深獲七個院的師生們所敬重。因此之故，遂爲兒童音樂播下了優良的種子；這五十多年來，我常感念她們的功績。

上列兩首大合唱的詞作者，五十年來我都無緣晤面。據我所知，荷子先生健康仍佳，退休之後，隱居廣州。深悟孔子之言，「假我數年，五十而學易，可以無大過矣」；努力研究易經，甚有心得。謹遙祝他健康快樂，事事如意。何巴栖先生則於大陸變色之後，不久卽病逝廣州，深爲可惜！這兩位詩人，在抗戰期間，也如其他歌詞作者一樣，曾經獻出無窮心力，供應歌詞給我作曲，從來不曾獲取報酬。多難的祖國，實在虧欠他們太多了！

二五 「小貓」與「大樹」的重訂

芭蕾舞是用樂團演奏樂曲，而用舞蹈來詮釋樂曲。在物力維艱的環境中，我們不容易使用樂團；但可以用歌聲來代替樂團。在兒童團體之中，也可以用集體齊唱來爲舞劇作詮釋。有詩句爲助，聽衆更易了解舞劇的涵義，演出的效果就更爲卓越。

在「樂記」中，（見「樂風泱泱」二八七頁，「樂記」的第七大段）記載孔子曾經讚美「武王伐紂」的歌舞表演爲最佳教育方法。訓練能歌能舞的表演人才，較爲費時。如果我們定下原則，使舞者不唱，唱者不舞；則訓練工作就容易進行。不用龐大的樂團，不用專業的歌舞專材，就可以不用花太多的錢去做推行樂舞的教育工作。根據這個設計，我就可以選擇題材，編作舞劇歌曲了。

「小貓西西」與「大樹」兩部舞劇的歌曲，就是這樣產生的。以前，爲了遷就兒童變聲期的唱衆，各首歌曲在齊唱時，都用較低的聲域。現在重訂各曲爲二部合唱與三部合唱，乃將聲域提

高，使能適合應用。高雄市天主教增德兒童合唱團指揮石高額先生與其夫人羅秋玉女士，曾經演出我所作的歌劇「鹿車鈴兒響叮噹」（韋瀚章作詞），成績優異；故重訂此兩劇樂曲之後，先贈與增德應用，並祝演出成功！下列是這兩劇的內容簡介：：

（一）小貓西西

一九五三年十一月八日，香港華僑日報兒童周刊發表于伯齡先生所作的敍事詩「懶惰的小貓」；意義甚佳，而詩句不利於唱。特請詞人李韶先生為之改寫成兒童口語式的歌詞，並增添了結尾的一段詞句，以利演出時配合最後的盛大場面造形。

此劇之演出，以歌唱為主，臺上配以戲劇動作，並不用舞蹈的場面；故稱之為「默劇」。現在編舞的人才甚衆，可將戲劇動作處理為舞蹈；故今稱之為「舞劇」。

下列是此劇的各場內容，各場是一氣呵成，並無休止。

(1) 懶惰的西西被趕出門去。

(2) 白兔討厭懶惰的西西。

(3) 杜鵑憎惡懶惰的西西。

(4) 西西找不到朋友——孤獨，悲傷。

(5) 西西覺悟了，決心改過。

(6)西西見義勇爲——救了紡織娘。

(7)西西愛人如己——幫助蝴蝶妹妹。

(8)西西勇敢負責——勇擒小鼠。

(9)西西奮發向上——大家都愛西西。

一九五五年秋，香港眞光女子中學何中中校長將此劇在該校演出，請戲劇家譚國始先生導演，所用的舞臺設計，是三景合併，以省却換景的煩擾。臺的中間是石山，臺的左方是一棵櫻花樹，右方是小厨房；演出之時，用照明幫助觀眾認識各場的地點。演出效果優異。香港敎育司署便命各校用木偶戲來演出這套舞劇，以收敎育之效。

下列是全部歌詞：（其中許多爲了表演而重複的詞句，槪不列入）。

珍珍養了一隻小貓咪，名字叫做西西；

真是一隻貪吃的偷懶鬼。

珍珍說，我不喜歡懶東西，我最討厭懶東西；

給我滾出去！我最討厭懶東西。

西西走到山崗上，拜訪小白兔。

白兔停止了快活的跳舞；

對他説，我不和你做朋友；懶惰東西最可惡！

西西走到櫻花旁，拜訪杜鵑姑娘。

杜鵑停止了清脆的歌唱；

對他説，我不和你做朋友；我憎惡人家懶洋洋。

西西找不到朋友，孤獨，悲傷。

西西再到山崗上，看見兇惡螳螂，欺負小小紡織娘。

西西心裡不平；打走惡螳螂，救了紡織娘。

白兔説，你真是我的好朋友；我最喜歡你扶弱鋤強。

西西再到櫻花旁，蝴蝶妹妹嗚嗚地哭，因為翅膀受傷。

西西替她紮好傷口，還送給她一包好食糧。

杜鵑説，你真是我的好朋友；愛人如己我最讚揚。

西西回到小厨房，一隻小鼠，正在偷吃珍珍的糖。

西西不慌不忙，一跳向前，把它抓上。

珍珍抱起他，輕輕拍着他的肩膀；

笑迷迷説，勇敢負責的西西，

你真是我的好寶寶，願你常在我身旁。

西西快樂地跳着笑着上山崗。

拜訪小白兔，白兔快活地要和他一齊跳舞。

拜訪杜鵑姑娘，

杜鵑張開美麗的小嘴，

把最好聽的新歌為他唱。

這邊來了蝴蝶妹妹，那邊來了紡織娘；

大家歡歡喜喜齊聲唱：

扶弱鋤強的西西！

愛人如己的西西！

勇敢負責的西西！

你真是我們的好朋友，

願你常在我們身旁。

(三) 大樹

「大樹」是描述一棵脆弱的小樹，如何經歷大自然的鍛鍊，乃得長成爲堅強的大樹；其過程深具敎育意義。許建吾敎授作詞。一九五六年秋，此舞劇首演於香港眞光女子中學。當時，舞臺佈置只用天幕造成海濱景色。海濱有一棵小樹，每場都由扮演大樹的舞者，爲它添插枝葉，以示生長。道具較爲簡單，易於運用。

下列是歌詞：

(1) 序幕——種子的萌芽

高山下，大海旁，峭壁懸崖四野荒。

瞪着眼，伸着掌，岩石狰獰似虎狼。

天風送來一粒種子，落在石縫的泥土上。

生出嫩芽，長起綠葉；

生長，生長，長成一棵脆弱的小樹秧。

(2) 岩石的排擠

（岩石）　哼！一棵小樹！
　　　　　我是岩石，我有排擠的力量。

（小樹）　我不怕排擠，我不怕損傷。

（岩石）　我要擠碎你的身體，不許你在這兒生長。
　　　　　你膽敢佔據我的土地，看你怎能逃出我的巨掌。

（小樹）　我不怕排擠，我不怕損傷。
　　　　　我要抬起頭來，生長，生長，生長，生長！

(3)狂風與大浪的掃蕩

（狂風，大浪）哼！一棵小樹！

（風）　我是狂風，我有摧毀的力量。

（浪）　我是大浪，我有掃蕩的力量。

（小樹）我不怕摧毀，我不怕掃蕩。

（風）　我能叫石頭走路，我能叫沙子飛揚；
　　　　你這脆弱的小樹，不怕粉碎了肝腸?!

（浪）　我像奔騰的野馬，我像起伏的山崗；

(4) 烏雲和暴雨的壓迫

（烏雲，暴雨）哼！一棵小樹！

（雲）　我是烏雲，我有壓迫的力量。

（雨）　我是暴雨，我有射擊的力量。

（小樹）我不怕壓迫，我不怕射傷。

（雲）　我能掩蓋星月，我能遮閉太陽；

　　　　你將窒息而死，你敢抬頭仰望？！

（雨）　我像千萬弓箭，誰也無法抵抗；

　　　　我用密集的射擊，打得你遍體鱗傷。

（小樹）我不怕壓迫，我不怕射傷；

　　　　我要頂天立地，生長，生長，生長！

（小樹）我要掃蕩一切生靈，你竟敢橫加阻擋！

　　　　我不怕摧毀，我不怕掃蕩；

　　　　我要挺起身來，生長，生長，生長！

(5)太陽的警告

（太陽）我是太陽，我有燃燒的力量。

你這一棵小樹，竟向高空擴張。

我噴射萬丈的火燄，將你生生的火葬。

（小樹）我不怕火燄，我不怕火葬。

我要揚眉吐氣，生長，生長，生長！

(6)小樹的堅強

（小樹）岩石，你排擠吧！狂風，你摧毀吧！

大浪，你掃蕩吧！我不怕威脅，我不怕中傷！

烏雲，你壓迫吧！暴雨，你射擊吧！

太陽，你燃燒吧！我不怕威脅，我不怕中傷！

我要堅決地生長，不斷生長，生長！

(7)大樹的成長

（大樹）浪濤給與我鍛鍊，風雨給與我營養。

我從岩石底下，直往天空生長。

枝榮葉茂，力大身強；

穿過黑暗的雲層，

接受溫暖的陽光。

(8)天助自助者

（岩石，狂風，大浪，烏雲，暴雨，太陽）

雲稠雨密，浪大風狂；

這是大自然的現象。

我們不是利己損人，造成萬物的滅亡。

我們是要和諧合作，促成萬物的生長。

我們願你生長，努力生長！

我們願你生長，永遠生長！

(9)大樹頌

（衆唱）　雄壯的大樹，大樹雄壯！

堅強的大樹，大樹堅強！

我們要打破一切困難，

我們要衝破一切故障；

自由生長！努力生長！永遠生長！

這首長歌，編爲三部合唱，實在並非只限用於舞劇之演出，而是適用於音樂會中的演唱。歌中的哲理，也並非只限於少年與兒童，而是適用於任何年齡。「天助自助者」，足以振起我們的志氣；勇往直前，永不落後！

二六 獨奏的民歌組曲

爲了要使民歌的氣質高貴化，我盡力編作合唱的民歌組曲。現在，我用這個編曲原則，把民歌編給鋼琴獨奏，以利編爲樂團合奏之用。我稱它爲獨奏的民歌組曲，使與合唱的民歌組曲，有所分別。

(一) 敬愛民歌

民歌是民族音樂的寶藏。它曾陪伴着我們的祖先，同悲同喜地渡過了悠悠的歲月；它也陪伴着我們從幼年直到老年。我們不獨要愛護它，而且對它常持敬畏之心，絕對不願把它傷害。

舒曼在其「給音樂青年箴言」裏說，「細心聆聽民歌，它是音樂藝術的寶藏。民歌纔是有生

命的歌曲，它與生活結成一體，充滿眞實的悲與喜。」全世界的樂人，都有相同的見解，「敬愛我們的民歌！」因此，當我們看見有人把民歌亂唱亂奏，用低劣的和聲來汚染民歌，把它傷殘，把它糟蹋；我們實在感到很難過，很痛心！

(二) 如食蝤蛑

蘇軾不喜歡黃庭堅（山谷）所作的詩，曾經說，「讀山谷詩，如食蝤蛑，恐發風動氣」。我國醫師常警惕衆人，吃了蝤蛑（就是靑蟹），很容易使人發肝風，添胃火，發脾氣。不懂詩詞的人，對於詩詞漠不關心，無論看到好詩或劣詩，都不會生氣。如果懂得詩詞，看見詩中寫得太不像樣，就會因爲愛之深而責之切，就禁不住要發脾氣；這是蘇軾所說「如食蝤蛑」的用意。

和鄰居那位父親，看見孩子把「逃之夭夭」寫成「桃之夭夭」，就忍不住笑起來，搖頭嘆息，「眞是胡鬧！」又看見孩子把「班門弄斧」寫成「關門弄虎」，就覺得不是味道，想生氣了。

再看見孩子把「臨財毋苟得」寫成「臨財母狗得」，就忍不住大發脾氣。

那位媽媽從旁勸解，「字雖寫錯了，但字體寫得還算端正呀！」

那位父親更加冒火，「那更糟糕！一表斯文，却是土匪！」

那位媽媽再加勸解，「青年人愛新派，讓他們好了！」

那位父親更加怒火沖天，脹紅了臉，大聲叫喊，「新派！新派就要做母狗了嗎?!」

我在旁聽了，只覺好笑，並無生氣的意念。但，當我看見這些印行的民歌譜本，加了惡劣的和聲，污穢的伴奏，把我們心愛的民歌，傷害到如此程度，就使我真的體會到「發風動氣」的滋味了！

這些加作了伴奏的民歌，選擇和絃，毫無方法；配置低音，雜亂無方；不懂處理和絃外音的方法，處處亂用變體和絃；以爲是新手法，實則是亂塗鴉。那位媽媽可能認爲「樂譜印得還算漂亮呀」；但，一表斯文，却是土匪，真是可惡！加作和聲伴奏，完全變爲母狗了！吳稚暉先生所描述的新派畫，正合描述這些樂曲：遠看一朵花，近看似烏鴉；原來是山水，啊呀我的媽！

(三) 無心爲惡

也許那些爲民歌編作伴奏的人，並非有心爲惡。例如，他們愛唱歌，或者專學奏琴，別人就以爲他們能作曲，便請他們替民歌作伴奏。恰似鄉人把壞了的電視機，送到鐘錶店去修理。鐘錶店主應該具有自知之明，可以婉辭此一任務；然而，他却勉爲其難，自以爲他能做好，於是胡作

妄爲，把電視機弄得支離破碎。更糟糕的是，他仍然以爲效果甚佳！這與莊子「逍遙遊」的話相反：庖人雖不治庖，尸祝取而代之了！——這種無知的行爲，原本値得同情；但，把我們所敬愛的民歌，糟蹋到如此地步，眞是難以原諒的罪過！

與其責罵他們，不如用實例去告訴他們；因此，我用編作合唱民歌組曲的原則來編作鋼琴獨奏的民歌組曲。

（四） 取法前賢

記得我的老師Margola（馬各拉），Carducci（卡爾都祺），都曾經對我說過：義大利作曲家們努力要把那波里民歌（Napoletana）編作爲管絃樂曲，但效果並不優異；原因是，民歌的趣味，常在其歌詞唱出之時所用的地方口語，在器樂演奏就失去吸引力量。只有那些曲調優美的民歌，編爲器樂演奏，用得其當，乃見效果。所以我要編作的民歌組曲，必須選擇那些曲調優美的民歌而放棄那些雜技打渾式的民歌。

往昔作曲家採用民歌，常是節取其曲調之片段，用作樂曲開展的素材。例如，巴赫所作的郭德寳變奏曲，（Goldberg Variations）在其第三十個變奏裏，採用了民歌「久別歸來」，「白菜

與蘿蔔」的片段曲調，加插在樂曲之中。對於不熟悉此二首民歌的人，聽來並不感覺到親切性。

又如貝多芬在其第六交響曲（田園）的第三章，採用了二段鄉村舞曲，並無把民歌作更多的運用。

我編作民歌組曲，則用其全首民歌，並不把原曲割裂；原因是，聽衆喜愛整首民歌的曲調。恰似

衆人喜愛吃整隻燒鷄，而不以只吃一腿爲滿足。

李斯特編作匈牙利狂想曲，常用一段徐緩悲傷的Lassu，繼以一段急速狂烈的Friska，其中

加入許多炫耀技巧的裝飾樂段。我則盡量減少那些技術艱深的樂段，務使易奏，易聽，使民歌的

優美氣質能夠深入家庭之中，慰藉衆人的心靈。

二十世紀以來，英國的威廉斯（Vaughan Williams）與布列頓（Benjamin Britten）以及

匈牙利的巴爾托克（Bartok）與高大宜（Kodaly），都重視發揚民歌。我要參考他們的處理方法，

但我却不用太多的不協和絃與複雜的節奏；因爲我國聽衆喜愛和諧，厭棄紛亂。西方作家所愛用

的手法，並非皆能適合東方的藝術創作。

(五) 製玻璃鞋

編作這些獨奏的民歌組曲，恰似替灰姑娘製玻璃鞋，尺碼要正確，款式要新穎，必須使灰姑

娘穿起來，變得更高貴，然後足以成為公主，晉為皇后。現代樂人認為不協和絃，可增音樂勁力；但我並不想妄增勁力，我只想發揚她的天生麗質，使她成為活潑的玉美人，不想使她變作兇惡的母夜叉。我所用的方法是：：

(1)為民歌曲調尋求恰當的和聲方法，好比為村姑設計稱身的服裝。不要把她變成西洋嬌娃，也不要把她扮作古代美人；三點式的泳裝並不稱身，大袍褂的古裝也不合用。

(2)根據對位技術，為優美的民歌曲調作成流暢的低音部，掃除呆滯的動態，增進活潑的豐姿。

(3)選擇不同節奏的民歌曲調，用作大曲的主題，發展成為大型的樂章；例如，奏鳴曲體，廻旋曲體，奏鳴廻旋曲體，而不僅是一慢一快或者徒加變奏。

(4)用串珠成鍊的方法，把不同性質的民歌連結起來，顯示出一個具有意義的題材。音樂的進行，不是徒然描繪狂烈與緊張，而是着力表現和諧與高貴。

這些民歌組曲，除了用為獨奏之外，更可用於舞劇之中，由舞蹈老師編舞，以配合鄉土題材的演出。這些組曲，因為編曲時，已經安排妥良好的低音進行，按之編為管絃樂曲，非常容易。

(六)　付諸實踐

下列是近數月來，我用臺灣民歌編成的組曲：

(1)天黑黑組曲是廻旋曲體的組曲。主題是天黑黑，第一插曲是五更鼓，第二插曲是草蜢戲鷄公。

(2)家鄉恩情組曲是串連民歌成爲組曲，其中素材，包括臺灣是寶島（三部合唱），思想起（獨奏），耕農歌（三部合唱）。

上列兩個組曲，在今年母親節曾經演出。由林惠美老師與屏東仁愛國小諸位老師領導音樂班，舞蹈班及全校同學演出舞劇「家鄉恩情」。用鄉土之愛爲題材，以民歌組曲配合舞蹈，演出成績圓滿，甚獲衆人之喜愛。

(3)耕農組曲是三段體的組曲，其主題是節奏強健的恒春耕農歌，插曲則爲柔和抒情的白鷺鷥。

(4)村舞組曲是有變奏的組曲，包括柔和的六月茉莉以及活潑的臺北調。

(5)「抓金鷄」組曲，是舞劇樂曲，其中包括三首民歌：一放鷄，丟丟多，崁仔腳調；都是活潑的民歌曲調。

上列三個組曲，都用於舞劇「蛋般大的穀子」之內。這個舞劇是周炳成老師與戴珍妮老師所領導的高雄市媽咪兒童劇團演出的。這個劇的情節，取材於俄國大文豪托爾斯泰所作的寓言；其主旨在於說明勞動與健康的眞義。其中敍述一顆如蛋般大的穀子，無人能夠認識。請來了農人的

老父，（雙手雙杖，兩人扶持，頻頻喘氣）；說未曾見過這種穀。又請來了農人的祖父（右手持杖，一人扶持，偶有停步）；也說未曾見過。又請來了農人的曾祖父，（右手持杖，不用人扶，健步前行）；他認出來了！他說昔日人人勞動，身體健壯，種出的穀子，大如鷄卵；只因人們日趣懶漫，穀子越種越小，今已變成微粒了！曾祖父更向衆人說出「抓金鷄」的故事，（用舞蹈表演，用民歌組曲伴奏，其故事見「樂林葷露」第七十三頁）；訓誠各人要腳踏實地，切勿妄想不勞而獲的利益。此劇的音樂，除了「壽翁進行曲」是創作樂曲，其他都用民歌組曲。

(6)探茶組曲，包括採茶歌，卜卦調，夜夜相思。

(7)農村組曲，包括農村曲，馼犁歌，望春風，慶豐年。

(8)火金姑組曲，包括火金姑來吃茶，搖籃仔歌，一隻鳥仔哮啾啾。

上列三個組曲，由周炳成老師編作舞劇「火金姑」用此爲舞劇的音樂。火金姑，是民間稱螢火蟲的名字，這個名字眞可愛！我所獻議的劇情，是小小的螢火蟲姊妹，合力照亮黑夜的郊野，好讓花鹿母女能夠團敍。在此劇的最後一場，我用羣衆合唱主題歌「放光芒」。此歌的詞句，前半見本册第一章「樂境花開」的末段；後半是：

有人迷失路途，你要指引他方向；

無論到何處，放光芒！

這是「樂境花開」的信念。

這是樂教工作者的意向，

校讀後記

心花朵朵樂境開

何照清

高山仰止，景行行止；

雖不能至，然心嚮往之。

「淡淡的三月天，杜鵑花開在山坡上，杜鵑花開在小溪畔，多美麗啊！……。」只要是中國人，對這首歌絕不會陌生。從小雛也愛哼哼唱唱，但從不敢奢望有那麼一天，能親炙於原作曲的音樂大師。感謝耕雲禪學基金會，讓我有這個因緣，得以拜見大師。

中華民族是個愛唱歌的民族，為了大開方便法門，禪學會導師耕雲先生早有以樂教弘法的理念。──「為廣博精深的禪，長上旋律優美的翼，飛翔在性靈的天地裏，滋潤人們的心田，喚起生命的覺醒，這是安祥禪曲的旨趣。」由於因緣之具足，這個心念由播種、萌芽到茁壯，今已日漸開花結果，綻放出心花朵朵。

安祥禪曲的歌詞或出自耕雲導師法語，或摘自古德禪偈，或取自文人禪詩：「安祥」、「心頌」、「性海靈光」、「常見自己過」、「杜漏」、「心境如如」、「幸福的泉源」、「歸」、「牧牛圖頌」、「自性的禮讚」、「叮嚀」、「不二歌」……。每首禪曲都能給人帶來寧靜祥和的心態，內心充滿無比的喜悅；而為這些歌詞譜上祥和優美旋律的偉大功臣就是音樂大師──黃友棣教授。

安祥歌曲之所以如此美好，是因為投注了大師們的無限心力，兩位大師都有著偉大的人格風範，以出世之心積極淑世之業；所以每當禪樂揚起，總有人會淚水汩汩地流，這淚水，是懺悔、是慶幸、是喜悅，更是感恩。隨著禪樂的飄揚，心靈漸漸地淨化、成長了，生命也日趨通暢、圓滿，若非源自兩位大師無限心力的薈粹凝聚，那來如此大的感化力呢？

當得知黃教授將蒞臨禪學會，指點我們安祥合唱團時，我先將黃教授的大作一一拜讀，並與奮地期待這一天的到臨。那天早上，黃教授在聽完我們的獻唱後，即深入淺出且幽默地詮釋一些樂理，團員們心領神會、歡笑之聲不絕於耳。當天下午，又以「音樂與人生」為題，做了一場既豐富又生動的講演。這一天，讓我深刻地體會到什麼叫「如沐春風」。

一九九〇年八月五日，安祥合唱團赴高雄發表演唱，黃教授親自前來聆聽，那時合唱團成立才半年，而且我們個個都缺乏專業素養，但黃教授對我們仍耐心地呵護、鼓勵，並殷殷告以「有諸內方能形諸外」的詮釋理念。會後，黃教授即隨眾地吃起便當，由於他的平易，使得團員們都

喜歡親近，也因此對黃教授有了更深刻的認識：「一生專心做一事、積極推展樂教、和諧社會」的人生哲理深深地烙印在我心田，成為一己生命之典範，也是授課時的最佳教材。

一九九一年二月三日，安祥合唱團在臺北實踐堂發表「安祥禪唱」演唱會，黃教授於百忙中抽空前來聆賞，當天我被奉派擔任司儀，負責將每首意境高遠的禪曲深入淺出地介紹給聽眾，期望能帶領大家真切地品嘗到安祥禪曲的美好。演唱完，黃教授上臺致詞時，真誠地說出了他的感動和愉悅，讚賞團員們有內涵、有修養的歌聲，是安祥合唱團與眾不同的地方；而對於我的旁白，卻也不忘鼓勵地說：「講得非常好，應該得到金像獎。」明知是黃教授的溢美，卻也給自己帶來了極大的鼓舞。

隔兩天，至國家音樂廳，參加臺北國際合唱節合唱藝術研討會，黃教授也應邀致詞講演；當時，看著他清癯的身影，用心費神地向大家傳達樂理，一時間，淚水竟控制不住地奪眶而出，心靈起了很大的震撼：原來，人確是可以活得如此堅毅、精采，在多難的人生旅途中，有人，蹶不振、有人隨波逐流、也有人浮浮沉沉，但又有多少人能經得起無數的考驗，且始終如一地堅持一生的理想呢？

為了能有更多親近黃教授的機會，去年年底，借著替黃教授祝壽之名，跟從應領啟師姐前往高雄拜晤。也因得知黃教授又繼續孜孜不倦地在古籍中探尋傳統樂理以便弘揚樂教，因而不揣固陋，自告奮勇地前往切磋討論，黃教授不但毫不嫌棄，反而費心地鼓勵我們要努力為耕雲導師所

提倡的安祥禪推廣弘揚，使人人都能由實踐而達到修德養性的目標。由於我大膽地提出對古籍的

看法，卻引來他謙沖地要我爲他的文稿做校訂。

黃敎授首先寄來一份「莊子的『逍遙遊』與孟子的『衆樂樂』」的複寫稿，要我校訂時可刪可割。其實以黃敎授治學的謹嚴，要挑出缺失實屬不易，無法刪割，在回函中向黃敎授請示可否

將文稿珍藏？不料我這一要求，卻使得他將剛未付印的原稿通通都寄了來，自己卻只留存複寫稿，附函中說道：「得知你喜愛手稿（複寫稿，無甚價値）該給你以手寫的原稿，我今把已

寫好的數章原稿送你，將來寫好其他各篇，我都把原稿送你，我給複寫本與書局付印便是了。送這些稿本給你，可能激發你振作起來，不再懈怠，也有其用處。」雙手捧著字字清晰的厚厚文

稿，感恩與愧疚之情一時並湧心頭，久久不能自已。記得黃敎授屢屢提醒、叮嚀該爲耕雲導師所提倡的安祥禪廣爲介紹弘揚，而自己卻總以「文字禪」、「鸚鵡禪」爲藉口，懈怠拖延。春節期

間，當大家都名正言順地鬆懈心情時，黃敎授卻閉關十日，寫出了五萬字的文稿；已是德高望重的長者，仍如此分秒必爭地精勤不懈，怎不令虛擲光陰的吾輩愧疚呢！

幾次文稿的賜閱，雖名爲校訂，實則爲不斷地學習與充實；因爲字字句句，無處不閃爍著高度的人生智慧與深厚的學養。最令人歎服的是能將艱深難懂的古籍奧義轉化爲平易親切的生命智

慧與樂敎道理，使得人人喜讀、易懂。不知怎地，每讀文稿，總有一份「於我心有戚戚焉」的會心之感，如「人而不仁」、「與衆樂樂」、「虛靜境界」、「揠苗助長」、「天聽自我民聽」…

…，後經自己細細地思索分析；方悟，原來這份會心，實源自中國人內在生命的感通，如今黃教授以他的先知先覺來喚醒我的不知不覺。而「莊子的『逍遙遊』與孟子的『衆樂樂』」之所以能寫得如此豐富精闢，該是黃教授的「夫子自道」吧！以往讀詩經，多囿於文字上的鑽研。讀了「從樂敎立場分析詩經裏的『淫詩』」，才豁然醒悟，為日後讀詩開關出一條更寬闊而正確的路徑。展讀「好為人師」一文時，最為膽顫心驚，一一檢討自己所犯的缺失，日後每當站上講臺，總會想起黃敎授的金玉良言，戒愼恐懼地深恐誤人子弟；同時也很希望藉此機會推薦給所有的敎師同仁，記取黃敎授的明訓，大部份都不算完美；但我很明白，他們並非聖人，我該體諒他們而不應該太過苛求。往者不可諫，來者猶可追；我實在不必抱怨前人的過失。只盼自己能夠改正過來，待善後輩，好為前人贖罪。」這是何等寬厚弘偉的心境啊！然而，黃敎授確實都做到了。

莊子說：「至譽無譽」，對於黃敎授，一切的讚譽也都是多餘的；即使應有所讚譽，也輪不到我這鄉里小人的贅言。只是長久以來，內心有一份感動，隨著年歲的漸增，對於人間難得的眞情愈發珍惜；更何況受之於人者太多，豈可只因一己之筆拙，就客於抒發應該表達的感恩？所以儘管沒有華麗的辭藻，却敢不揣固陋地娓娓敍寫，也只希望表達內心深處的那份至眞至誠。同時，也站在安祥合唱團的立場，向黃敎授致上最高的敬意：感謝您犧牲奉獻，投注無限的心力譜出如此多祥和優美的旋律，讓我們能將安祥的法喜禪悅散播到每個角落，與有緣分享，衷心期盼

祝福：：人人安祥、國家安祥、世界安祥。黃敎授，辛苦了！嚴寒已盡，暖春來臨，在這塊園地裏，因爲有您這位用心深苦的園丁，葦露襤褸，開啓樂林，精勤不懈地播種、培育、灌漑……，終於使得樂谷響鳴泉、樂韻飄清香、樂圃駐長春、樂苑喚春回、樂風正泱泱，讓我們能時時徜祥於祥和美好的時光中，雖處於紅塵人間，有如置身淨土仙境，處處綻放至眞、至善、至美的心靈花朵；或天涯、或海角，永遠記取您的叮嚀——「無論到何處，放光芒！」

一九九二年四月於苗栗

— 5 —

現代藝術哲學　　　　　　孫旗　譯
現代美學及其他　　　　　趙天儀　著
中國現代化的哲學省思　　成中英　著
不以規矩不能成方圓　　　劉君燦　著
恕道與大同　　　　　　　張起鈞　著
現代存在思想家　　　　　項退結　著
中國思想通俗講話　　　　錢穆　著
中國哲學史話　　　　　　吳怡、張起鈞　著
中國百位哲學家　　　　　黎建球　著
中國人的路　　　　　　　項退結　著
中國哲學之路　　　　　　項退結　著
中國人性論　　　　　　　臺大哲學系　主編
中國管理哲學　　　　　　曾仕強　著
孔子學說探微　　　　　　林義正　著
心學的現代詮釋　　　　　姜允明　著
中庸誠的哲學　　　　　　吳怡　著
中庸形上思想　　　　　　高柏園　著
儒學的常與變　　　　　　蔡仁厚　著
智慧的老子　　　　　　　張起鈞　著
老子的哲學　　　　　　　王邦雄　著
逍遙的莊子　　　　　　　吳怡　著
莊子新注（內篇）　　　　陳冠學　著
莊子的生命哲學　　　　　葉海煙　著
墨家的哲學方法　　　　　鐘友聯　著
韓非子析論　　　　　　　謝雲飛　著
韓非子的哲學　　　　　　王邦雄　著
法家哲學　　　　　　　　姚蒸民　著
中國法家哲學　　　　　　王讚源　著
二程學管見　　　　　　　張永儁　著
王陽明——中國十六世紀的唯心主
　　義哲學家　　　　　　張君勱原著、江日新中譯
王船山人性史哲學之研究　林安梧　著
西洋百位哲學家　　　　　鄔昆如　著
西洋哲學十二講　　　　　鄔昆如　著
希臘哲學趣談　　　　　　鄔昆如　著
近代哲學趣談　　　　　　鄔昆如　編著
現代哲學述評㈠　　　　　傅佩榮　編譯

滄海叢刊書目

— 1 —